[日]歌川广重 等绘

王紫 著

东海道五十三次

台海出版社

图书在版编目（CIP）数据

东海道五十三次 /（日）歌川广重等绘；王紫著
. —北京：台海出版社，2023.5
　　ISBN 978-7-5168-3533-3

Ⅰ.①东… Ⅱ.①歌… ②王… Ⅲ.①浮世绘－作品
集－日本－江户时代 Ⅳ.① J237

中国国家版本馆 CIP 数据核字（2023）第 064995 号

东海道五十三次

绘　　者：[日] 歌川广重等
著　　者：王　紫

出 版 人：蔡　旭　　　　　　　　　封面设计：欧阳颖
责任编辑：曹任云

出版发行：台海出版社
地　　址：北京市东城区景山东街 20 号　　邮政编码：100009
电　　话：010-64041652（发行、邮购）
传　　真：010-84045799（总编室）
网　　址：www.taimeng.org.cn/thcbs/default.htm
E - m a i l：thcbs@126.com

经　　销：全国各地新华书店
印　　刷：北京金特印刷有限责任公司
本书如有破损、缺页、装订错误，请与本社联系调换

开　　本：880 毫米 × 1230 毫米　　　　1/32
字　　数：231 千字　　　　　　　　　印　　张：11.5
版　　次：2023 年 5 月第 1 版　　　　印　　次：2023 年 5 月第 1 次印刷
书　　号：ISBN 978-7-5168-3533-3

定　　价：86.00 元

《东海道五十三次》：歌川广重的公路片

歌川广重是谁？

歌川广重是公认的日本浮世绘大师之一，与葛饰北斋、喜多川歌麿、东洲斋写乐等齐名。他的风景画糅合了中国与西方绘画的技巧，却被认为是最能代表日本传统审美的杰作。他艺术生涯早期的代表作《东海道五十三次》和晚期的代表作《名所江户百景》，历来被奉为浮世绘中的经典，为世界各国的艺术家、收藏家所喜爱。凡·高曾多次临摹广重的绘画，鲁迅先生也热衷于收藏他的作品。他一生极其高产，共画了超过五千幅浮世绘（有的统计认为高达八千幅），本书将打开一个小小的窗口，带你一窥歌川广重的艺术世界。

广重本姓安藤，幼名德太郎，后来曾用过重右卫门等多个名字。他1797年出生在江户的一个下级武士之家。他的父亲安藤源右卫门是一位消防警察，他的母亲在广重十二岁时就病故了，他的父亲随后不久开始隐退，广重接替了父亲的职务，挑起家庭的重担。但同年他的父亲也去世了。后人推测，他们都是死于疟疾或其他流行病。所以，

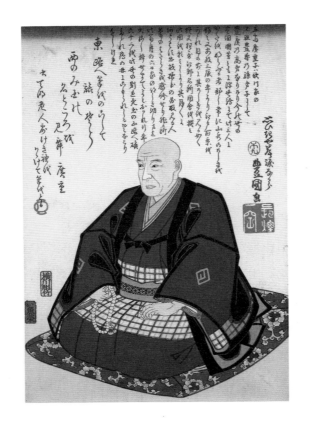

广重的童年并不快乐。所幸消防警察的工作并不繁忙，广重得以发展
他的副业：画画。

　　他从小就显示出艺术家的天赋。在当时，下级武士通过副业赚点
钱补贴家用，是一件很常见的事。在广重的同僚中，就有一位狩野画
派的门人，名为冈岛林斋，广重就向他学习画技。狩野派是日本艺术
史上最大的画派，历代供职于宫廷，门人遍布天下。但广重并没有想

要以此为晋身之阶。他虽是武士，在江户幕府任职，但对于功名权力却没有半点兴趣。在学习狩野派技法的同时，他还广泛涉猎了京都的四条派绘画、源自中国的南画（南宗文人画）以及使用西方透视法的浮世绘。最后，他选择了流行于民间的浮世绘作为他一生的事业。

浮世绘兴起于日本江户时代的市民社会，在发展之初受到中国版画的巨大影响，后来逐渐成熟，以其独特的构图、鲜艳的色彩而闻名天下。因为它是一种彩色版画，故而特别适合商业化，广泛传播于全社会。广重之所以选择浮世绘，一来是因为他本人就很喜欢市民生活，从不摆武士的架子，二来也是因为这种艺术适合谋生赚钱，这对于少失怙恃的广重来说是非常实际的问题。

1811年，十四岁的广重决定拜入浮世绘的著名流派歌川派门下。当时这一流派的创始人歌川丰春年事已高，而其弟子歌川丰国和丰广等人十分活跃，丰国尤以"美人绘"享有盛名。广重一开始想要拜丰国为师，可惜其门下弟子已满，于是他被转而推荐给了歌川丰广。丰广的名气和才能都稍逊丰国，但对于广重来说，这却是塞翁失马，焉知非福。因为歌川丰广的教学风格非常自由，不限制弟子的个人爱好，这让涉猎驳杂的广重有了充足的自我发展空间。丰广还是歌川派中最早注意到"名所绘"（风景画）的人，正是他启发了广重日后进行《东海道五十三次》的创作。也是因为丰广把名字中的"广"字传给了弟子，我们今天所熟悉的那个"歌川广重"才真正诞生（歌川派之"歌川"＋丰广之"广"＋本名重右卫门之"重"）。

但在当时，广重对自己未来的命运一无所知。他在丰广的指导下辛勤学画，一学就是近二十年，其间也出版了一些商业作品，但反响一般。这位打小就不太幸运的年轻人，站在三十出头的人生关口，依旧是一片迷茫。籍籍无名依然，阮囊羞涩也依然，难道他这辈子就要如此平凡吗？

1831年的歌川广重并不知道，一场东海道的旅行即将改变他的一生，在整个浮世绘画坛刮起一阵旋风。从此，他将声名鹊起、享誉天下，凭借着他那支化腐朽为神奇的画笔，进入世界艺术史的名人堂。

东海道是什么？

那么，"东海道"是什么呢？在古代日本，它本是一个行政区划，代表了日本东部靠着太平洋的一片沿海区域。17世纪初，江户幕府建立之后，东海道被正式建成一条连接江户与京都的官道，它既是沟通幕府将军与天皇的纽带，也是很多大名前往幕府进行"参勤交代"的必经之路。所谓"参勤交代"，又称"参观交替"，即各地方大名都必须定期前往江户居住和工作一段时间，是幕府加强政治管控的一种手段。所以，东海道是当时不折不扣的政治经济大动脉，在日本全国的道路网络中扮演着最重要的角色。正是在此基础之上，才诞生了今天的日本"东海道城市群"，也被称为"太平洋工业带"，是日本乃至于全球，人口最密集、工业最发达的区域之一。

但对于1831年的广重来说，东海道似乎只是一条人来人往的大路，没有什么艺术上的意涵，和他的人生更是毫无瓜葛，因为他从未去过东海道。他的老师歌川丰广曾画过一组关于东海道的浮世绘，但这并没有为他带来什么名声与财富。如果有人告诉广重，他此生将与东海道难舍难分，他是无论如何也不会相信的。但只要对于东海道的文化意义稍做解析，我们就会发现，广重在冥冥之中早已注定要因为这条道路而大放异彩。

首先，它是日本最重要的商业与交通网络，无数人为了生活踏上旅途，这使得东海道在市民社会中具有重要的地位。1802—1814年间，也就是广重的整个童年时代，一本名为《东海道徒步旅行记》的滑稽小说陆续分卷出版，其作者十返舍一九因此成为当时最有名的作家之一。到1831年十返舍一九去世之时，这部小说已经无人不知、无人不晓，广重对此也是耳熟能详。他即将创作的《东海道五十三次》中，很多有趣的细节都来自此书。无数江户人和广重一样，哪怕没有去过东海道，也早已对东海道望眼欲穿，渴望了解关于它的一切。

其次，它是一条跨越高山大海、连接无数名胜的古道，其沿途风光让人迷醉。谁不想一睹富士山的风采？谁不想扬帆七里渡，取道桑名城，前往伊势神宫进行参拜呢？直到今天，这些地方也号称是日本人一生一定要去一次的地方。东海道，代表了人们对于远方的想象，对于旅游的热望。就算不为了谋生赚钱，也有很多人甘愿自掏腰包，走上东海道游山玩水。而没钱或没时间去旅游的人，则只好凭借浮世

绘画片中的图像，暂时望梅止渴了。所以，浮世绘大师葛饰北斋早在1802年便开始了关于东海道的创作，更自1831年起推出了他著名的《富岳三十六景》系列，这套风景画的畅销直接为广重铺平了道路。

再次，东海道既是一条官道，也是一个公共空间。江户幕府努力经营着东海道，本是为了服务于"参勤交代"制度，以控制大名的人身、削弱地方的财力等等。但同时，平民们也可以经由此路，去富士山、伊势神宫这样的地方进行参拜。"朝圣"这一理由是幕府无法禁绝的。久而久之，人们便借朝圣之名，大行旅游之实，东海道反倒成为逃脱幕府管控的自由空间。人们离开城市、纵情山水，东海道成为诗与远方的代名词，它的文化内涵也就变得空前丰富起来。《东海道徒步旅行记》一类的书籍，《富岳三十六景》一类的画作，乃至于松尾芭蕉《甲子行吟》一类游记性质的诗集，都依托于这一精神土壤而生。喜爱诗歌、擅长绘画的广重，自然能在这一领域内如鱼得水。

最后，幕府的文化管制政策也刚巧不巧地为广重吹了一阵东风。1790年起，幕府出台了一系列对印刷品的审查制度，禁止浮世绘使用过于丰富的色彩。这一管控越来越严，后来更是禁止描绘真实的人物，传统浮世绘的"美人绘""役者绘"主题因此备受打击，但"名所绘"反而因祸得福了。歌川广重正擅长用相对简单的色彩表现自然风光。他没能拜入"美人绘"大师歌川丰国的门下，从后世看来，可能反而是一件幸事了。

1831年的歌川广重，正站在人生大运的关口，自己却浑然不知。

1830年，他的老师歌川丰广去世，他正式自立门户，开始尝试风景画的创作。他的《东都名所》等系列获得了初步的好评，但这时他还没有考虑过东海道。因为东海道是一条漫长的道路，仅主要的驿站就有53个，加上首尾两端的江户与京都，则是55个城镇。如果要画完整个东海道系列，工程过于浩大，市场也不一定能接受。喜多川歌麿、葛饰北斋和他的老师歌川丰广都曾经尝试过，歌麿没能完成整个系列，丰广的画作没有大规模印刷，仅仅赠送给一些朋友，而北斋早期的东海道风景绘也反响一般。在各位画坛前辈都未能有所突破的领域，刚刚积累了一点小名气的广重，敢于直接上手这项惊世骇俗的大工程吗？

有道是"时来天地皆同力，运去英雄不自由"，命运的推手往往来得不可思议。就在广重踟蹰的当口，幕府竟然亲自上门送来了大礼：1832年的阴历八月，按照惯例，江户方面要向京都的天皇进献御马，身为公务员的歌川广重得以随行东海道。免费去旅游，还能为风景画积累素材，天下还有这等美事？歌川广重欣然起行，踏上了这条命运的大路！

《东海道五十三次》有什么特点？

1832年秋，歌川广重正式踏上了他的东海道旅途。这是一趟神奇之旅，给后世留下了无数的谜团。这主要是因为广重的自传在1876年被一场大火烧毁了，以至于我们至今都无法知道，广重到底有没有走

完东海道的全程。

首先，他步入东海道的动机，我们仍不十分清晰。1832年初，他把消防警察的工作，连同武士的家业，都交给了自己的儿子、十七岁的仲次郎。原则上，作为退休人员，他不一定要参加这次进献。是他自己主动寻求了这一机会，还是幕府的命令要求呢？我们不得而知。

其次，歌川广重到底有没有走完东海道？有证据显示，广重在《东海道五十三次》中画的很多风景都是想象的、虚构的，但也有不少细节可以证明，广重确实是在这次旅行中的。于是研究人员猜测，广重只走了东海道的一部分，他要不然就是没到京都就先返回了江户，要不然就是中途脱离大队人马，错过了部分景点。但具体是哪些景点他没有亲身去过，则无法做出一个精确的判断。本书将在接下来的画中进行详细的分析，相信看完全书，读者会对此有一个更为细致的理解。

东海道全长约490公里，今天不论是乘坐火车还是公交，都可以在数个小时，或至多一天之内跑完全程。而江户时代的旅行者，快则几天，慢则两至三周，也是可以徒步走下来的。广重如果存心为了积累绘画的素材而游历东海道，为什么不多花点时间看完全部风光呢？这又是一个疑问。

不过由此，我们也可以料想到《东海道五十三次》的一个最大的特征，那就是写真，但不纯粹写实。说他"写真"，是相对于传统文人画的"写意"而言；说他不"写实"，则是相对于西方绘画的写实

主义而言。广重的绘画，是介于两者之间的存在。

在早期的关于东海道的艺术创作中，以秋里篱岛的《东海道名所图会》（1797年刊行）为代表，对于东海道的景色多做一种俯瞰式的描绘。大量的书籍插图、文人绘画都以这一视角进行，其中不乏虚构的景观。因为传统东方绘画总是倾向于表达心中的山水，渲染一种精英文化的诗情画意，所以并不准备对景色进行准确的还原。而歌川广重的取向明显不同，他在本系列的大部分作品中都采用低平的视角，把道路、行人真切地放在观众眼前，描绘大量的细节，让人有一种身临其境的感觉。这是广重和光同尘的性格使然，他从不自命为精英，而是站在平民的立场，记录大众的日常生活，这是他"写真"的一面。

但是，他也从不追求绝对的真实。他学习过西方的透视法，但并不使用线性的、定点的透视，而经常使用前缩的、重叠的，又或是散点的透视。他经常刻意放大或缩小局部的风景，对画面进行重构，比如将一棵大树或一座大山放在视觉的中心，为整个画面带来强力的冲击，西方的传统油画家曾对此感到大为震惊。此外，画面呈平面铺开，没有空间深度，也没有阴影，这些都是浮世绘画家的共同特点。有人认为这是日本人还不熟悉透视技巧的结果，究其本源，透视这一西方概念，代表了一种对真实、理性的追求，是文艺复兴以来欧洲艺术不断发展的结果，但日本人却没有经历这一过程，也就没有这样的概念。广重仍然在追求某种内心的、想象的风景，比如《箱根·湖水图》就是表率。他重构了箱根山的风景，用夸张变形的大山来突出此地的险

峻，而这一景象是与现实不符的。明治维新之后，很多摄影师走上东海道，企图用相机复现广重笔下的风景，但在很多景点他们都不能如意。很难说广重没有真的去过这些地方，可能他去了、看了，却并不准备用画笔还原绝对的真实，这在当时的日本也并不是大众的需求。

有些地方，我们甚至可以明显发现广重的某种疏忽或偷懒。比如《京都·三条大桥》一图，他把石制的三条大桥错画成木桥，我们几乎可以肯定他没有去过京都，否则不至于犯下如此根本性的错误。又比如《金谷·大井川远岸》《冈崎·矢矧之桥》等图，他明显照抄了秋里篱岛的构图，用传统的俯瞰视角作画，与整个系列风格不符，但是其背后的动机却不明（有人推测他并没有去过这些地方）。我们只能认为，这一时期的广重依然受到传统风景画的影响，难免有对前人的承袭之处。所以，整个《东海道五十三次》系列就呈现出一种真实与想象共存的叠加态，给我们留下了无穷的解读空间。

广重的非写实性还表现在对季节的处理上。他的旅行是在秋日进行的，但是他笔下的风景却充满了季节的变化，春天、夏天、冬天的场景交叠出现，很明显是想象的结果。著名的《蒲原·夜之雪》一图就留下了一则谜案：在一个全年很少下雪的温暖之地，为什么广重要画一幅雪景图呢？我想，这和广重对于诗歌的喜好有关。日本的俳句有着对季节明确的要求，总是通过"季题""季语"来提示诗歌所发生的时节，这也是一种抒情的手法，就像中国人爱说风花雪月，伤春悲秋。每一种自然景观在观众的心中都可以唤醒一种既定的情绪，所

以广重也喜欢在绘画中加入明确的季节主题以抒发情感。西方的艺术评论家经常这样评价广重："他是一位天真烂漫的自然画家，喜欢描绘和捕捉季节与天气的变化"，"作为雪、雨和风的诗人，月光、黎明和黄昏的大爱者，他用鲜艳的色彩和精确的线条，成功地捕捉到了人类的活力，他们忙碌的劳作生活与大自然的沉着相映成趣，在四季中不动声色地移动"，"广重是日本自然风貌的温柔静谧之美的诗人。正是这种与笼罩着人类生活的大自然的温暖关系，唤起了人们广泛的共情"。其实对于中国观众来说，这种绘画中的诗性美，既是日本传统审美，同时也有中国传统里"诗画相通"的意趣，是非常好理解的。

由此出发我们就可以明白，广重笔下的山水和树木，既可以是真山真水，也可以是假木假林。就和诗人遣词造句一样，这些要素的安排全都取决于画家的选择。人们的注意力往往集中在广重的抒情性上，而忽略了支持这种抒情性的精心设计的结构。他的山峦往往堆积在远方，表现出悠远的意境。他的河流往往呈S形切割画面，一则是为了构图之精巧，一则是表现旅途之艰难。他的树木更有意趣，日本的建筑学会论文集中曾有一篇文章，专门研究《东海道五十三次》中的树。文章指出，广重的树木往往有四种用处：（a）画框功能：把树木放在图画的左右两边，形成一种框架感，让观众更加关注画面的中心；（b）空间强调功能：把树木放在某侧，往往在有房舍、道标的一边，突出这部分的作用，使得画面一侧显得紧张、充实，另一侧则空旷、稀疏，以此造成一种强烈的对比；（c）画面分割功能：把大树放在正中，从

而将画面切成两半，同时将视觉焦点吸引到树木本身上；（d）视觉诱导功能：通过连续的树木形成一个线条，将观众的视线由此引导到画家想重点表现的景物之上。东海道上看似普通的行道树，在广重的笔下却是千变万化，成为画面的有机组成部分，读者们可以在本书的图画中慢慢感受其树木的妙用。

到这里可以做一总结，广重的"写真"其实是对真实自然景象的一种有机的"再生"。而我把这种"再生"的结果，称为一部"公路片"。也就是说，广重就像一个摄影师，以他的画笔为相机，记录下了很多真实的片段，但是又加以后期制作剪辑，甚至是用上蒙太奇的手法，重新拼接为一部影片。这部影片反映的就是不同人在东海道上一年四季的行旅。他的镜头亦真亦幻，总是在不同的场景、季节、气候之间切换，给我们反映出人与山水的千百种变化，带来一种始终"在路上"的感觉。而他最终想要呈现的，是一种漂泊艰辛与自由诗意共存的旅情，是一条道路沉默无言的叙事，也是画家为自己制作的一部大片。

《东海道五十三次》为什么能获得成功？

1832年末，广重从东海道之旅归来后，积累了二十年的能量终于喷发。他自信地拿起画笔，开始了整个《东海道五十三次》的创作。而之前和他合作过的保永堂老板竹内孙八，则担任他的出版商，

帮他找来了技巧精湛的雕师和摺师（印刷工），开始源源不断地制作、发行浮世绘版画。在版画的制作中，雕师和摺师的能力直接决定了作品的质量，而竹内孙八所带领的，确实是一支很有实力的团队。没有他们的帮助，就不会有《东海道五十三次》后来的成功。广重在本系列中经常用一些小标记致敬出版商，以及雕师和摺师。当然他也没有忘了自我宣传，把带有自己名字的记号多次画在不起眼的角落，这也是本系列画作一个有趣的看点。

1833—1834年间，《东海道五十三次》系列陆续发行，获得了巨大的成功。当时的日本正值多事之秋，天保大饥荒四处蔓延，农民骚乱不断。但可能正是因为这种混乱，使得江户人无法进行东海道的旅行，反而增强了他们对于远方的渴望。于是，广重那自然、安静的风景绘成为人们的安慰剂。从此以后，他确立了风景绘大师的地位，日后将不断回到东海道，创作出十几个不同版本的系列作品。歌川丰国的弟子国贞、国芳等人也加入进来，和他共同完成了《东海道五十三对》《双笔五十三次》等作品。广重甚至还制作了一款以东海道为主题的桌游，名为《参宫上京道中一览双六》，可见这个题材的热度。本书将设立"东海道图像史"这个小栏目，穿插在文中，尽可能地介绍这些花样繁多的衍生作品。

而与这些同时流行的，还有葛饰北斋的杰作《富岳三十六景》。北斋的这一系列虽然比广重开始得要早，但最终完成却较晚。此时的广重似乎更加高产，他以专业和勤奋出名，从不拖稿，平均一周两幅

作品稳定产出，这让他终于得以和前辈北斋平分秋色，共同占有了风景绘的市场。不可否认，广重在创作的初期曾受到过北斋的影响，尤其是在《东都名所》系列中；而《东海道五十三次》的诞生，也与北斋的刺激不无关系。但《东海道五十三次》的风格也明显和北斋不同。后人常常将这两位大师进行比较，通过这种对比，我们也能更加明白广重的成功之道。

在山水的描绘与整体的构图方面，北斋显得更富天才，他的造型新颖大胆，如《神奈川冲浪里》的大浪奇绝、《凯风快晴》的富士威压，都似乎比广重的更加具有冲击力。然而广重的技巧则更多地藏在自然写生之中，他对风景的"再生"不着痕迹，让人一眼看去有一种抒情诗般的平缓自如。永井荷风对此曾这样评价：

"北斋在描绘山水时，并不仅仅满足于山水，还经常运用别出心裁的构思，令人惊叹；相反地，广重的态度始终保持冷静，因此不免单调而缺乏变化。北斋喜以暴风、电光、急流来激活山水，广重善以雨雪月光或灿烂星斗使寂寥的夜景更添闲寂之情。"

其实，广重也并不缺乏天才的构思。在其晚年的《名所江户百景》中，他转变风格，以独特的视角、精妙的构图征服了观众，这一系列同样成为他的代表作之一。而广重在《东海道五十三次》中的选择，更多是性格使然。可能是早年不幸的生活、长期的默默努力，让广重更加内敛、温和，所以单从画面上看，歌川广重反倒显得比年长他近四十岁的"画狂人"北斋更老成一些。鲁迅先生也曾说过："关于日

本的浮世绘师，我年轻时喜欢北斋，现在则是广重。"

而他俩更大的不同，则体现在对人物的处理上。永井荷风同样有一段比较："北斋山水画中出现的人物，大都在孜孜不倦地劳动，要不就是在指着风景，故作赞叹或惊愕之状。而广重的画作则大异其趣，划舟的船夫似乎不疾不徐，头戴斗笠的马上旅人疲惫地在打盹，江户繁华街道上的行人也仿佛流露出一副要与路边之犬共度长日似的悠然神态。"

广重在《东海道五十三次》中对人物的刻画，可能才是他成功的关键。北斋的《富岳三十六景》中，人物处于一个相对次要的位置，很多绘画干脆毫无人物。而《东海道五十三次》中，人物和风景同样重要，是画面不可或缺的组成部分，该系列中只有一幅图是纯粹的风景。广重不仅用低平的视角，让我们和画中的人物共同呼吸、感同身受，他笔下的人物彼此之间也是平等的。在《神奈川·台之景》一图中，广重有意让浪荡的江户子遭遇拉客的游女，又让朝圣者冷然地看着风俗店一条街。类似构图的《品川·日之出》中，广重同样让游女直视着威严的大名行列而无动于衷。这些小人物自如自主地活着，没有谁屈服于谁，不做作、不刻意，有着顽强的生命力。从某个角度说，《东海道五十三次》最迷人的地方，不在于景色的秀美，而在东海道这条连接两京的大路上出现的各色人等。本来幕府用来管控大名的官道，被平民以朝圣为借口打破，成为旅游的网络。最神圣、最威严、最放浪的东西，都被混杂在这条大路上。道

路，本身就是社会的一个边缘空间。在这里，既有结构被打破，危险和自由都暴露了出来。旅行的快乐和放荡，都是从这结构中解放出来的一部分。这种来自社会底层的活力，才是广重最接地气的表现，所以他才会深受市民的喜爱：人们在他的画中仿佛看到了自己。

歌川广重还留下了哪些未解之谜？

在获得巨大的成功之后，歌川广重过上了小富即安的日子。他不贫穷，但也不算富有。他彻底脱离了武士的生活，沉浸在艺术的世界中，一直保持着高效而有规律的产出。在《名所江户百景》系列创作的尾声，他不幸感染霍乱而亡，享年六十一岁。死后他的女婿继承了"广重"这一画名，但可惜没能继承他的艺术天才，广重一脉的画师渐渐归于无名。

今天留下来的关于广重的记载其实是零星而破碎的，我们对于他生平的很多细节都不甚了了，只能通过他的数千幅画作来揣摩他的人生。然而就算是《东海道五十三次》这样享有盛名，被后人研究了千百遍的经典作品，依然留下了大量的未解之谜。

前文所说的广重到底有没有走完东海道，虽然在学术界争论颇多，但这个问题对我们已经不那么重要。因为无论如何，广重都为自己、为我们拍了一部完整的"公路片"。然而这部"公路片"中却留下了一批神秘的暗号，这才是让后人真正百思不得其解的地方。1984

年，本来研究乡土民俗的学者西冈秀雄突然发现，在《东海道五十三次》中存在着十三位有六根脚趾的人物，这明显不是雕师偶然的失误，而是刻意为之的产物。广重在画中喜欢留下关于自己和出版人名字的图案，这已经不新鲜了，但是"六趾人"又代表着什么呢？一时之间，新闻界争相报道，学术圈聚讼纷纭，各种假说同时涌出，甚至歌川丰国的第六代传人都现身说法，讲述了一段不知真假的"家门不传之秘"。在这里我无法展开细说，读者可以在第一幅图《日本桥·朝之景》、第十二幅图《三岛·朝雾》、第二十三幅图《藤枝·人马继立》和第三十六幅图《御油·旅人留女》中分别找到这些"六趾人"，并在相应的文字说明中读到数种不同的理论。

1992年，一个更劲爆的大新闻震动了美术圈，有人发现了一套题为司马江汉所画的油画，其内容和广重的《东海道五十三次》高度相似！艺术史研究者对中如云等人就此提出了歌川广重"夺胎说"，即广重实际上是抄袭了比之早生五十年的司马江汉的构图，只是将其西洋油画改成了浮世绘而已。但是这组油画到底是真是假？会不会是有人故设阴谋呢？"夺胎说"终究没有得到大多数学者的认可，但再度激起了人们对《东海道五十三次》的大讨论。关于此说的详情可以参见本书第十六幅图《蒲原·夜之雪》的相应解说。除此之外，《东海道五十三次》中尚有更多的细节留待观众去发掘，还请大家详细阅读本书正文。

当然，关于广重的作品与生平，那是怎么也说不完的。比如广重

曾经在日本东北的天童藩留下了大量手绘画稿，1989年，著名推理小说家，同时也是浮世绘专家的高桥克彦据此写出一部脑洞大开的《广重事件》。2006年，又有学者市川信发现了广重的一部旅行日记《甲州日记》的后半册，为研究者增加了新材料。人们对于广重的理解可能还会不断被刷新。但因为这些和我们的主题关系不大，本书就不再赘述了。鄙人才疏学浅，只能借助通行的材料，对《东海道五十三次》系列做一个粗浅的解读，必然是挂一漏万。如有错误之处，还请读者见谅、方家海涵！

目录

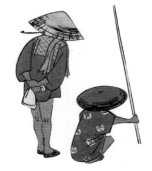

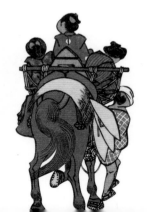

廣重画

東海道
五十三驛續画

保永堂

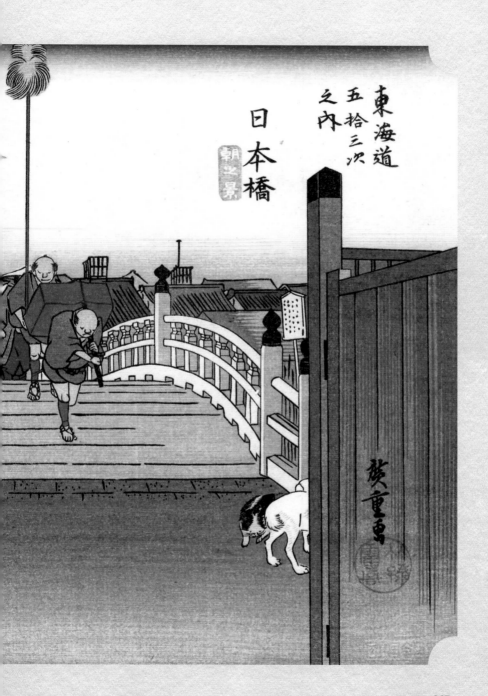

一 日本桥·朝之景

一个平静的清晨，画家从日本桥出发，正式踏上了东海道的行旅。

日本桥是江户城通往日本各地道路的起点。画面正中，一队人马正缓缓从桥上行来，头两人背着箱子，后两位举着毛枪，再后面跟着身穿绿衣的武士队列，一派大名出行的盛大气象。或许，这队人马和歌川广重一样，都是准备去京都的。

队列前方有一群鱼贩子匆忙经过，他们正赶着大清早去做生意，因为日本桥下就是江户最大的鱼市所在。他们为了避开大名的人马，脚步有些慌乱，当前几人还在回头望向行列，也不知是羡慕还是不满。在画面左下角，一个鱼贩只露出半张脸和一只脚，如果我们仔细去看，就会发现此人竟然生有六个脚趾。"六趾人"在整个《东海道五十三次》系列中会多次出现，被视为广重留下的"密码"。这第一位"六趾人"似乎正在眺望远方朝霞里的望楼，而这种望楼是用来预防火灾的。有研究者就此认为，"六趾人"代表着灾异之象，这里暗示的就是不久前才发生在江户的"文政大火"。

有趣的是，广重本人曾是江户幕府的消防警察，他的家就在日本桥附近。他回望日本桥画下此图，既代表了旅途的隆重开始，也是对家园的深情告别。在他晚年的《名所江户百景》系列中，广重同样选

择了日本桥作为整套作品的起点，那幅图采取前人惯用的手法，把日本桥、江户城、富士山三景合一放在图中（见第7页）。而这一幅《日本桥·朝之景》则只聚焦于桥本身，用远近法构图，在近景用鱼贩暗示桥下的鱼市，在远景绘出江户城的天际线。两相对比，似乎本图更有趣味。至于画家为何在画面一角留下神秘的"六趾人"，又是否暗示着火灾，那就留待观众自行品评了。

现在地址：

东京都中央区日本桥（JR东京站八重州中央口向东徒步10分钟可至）

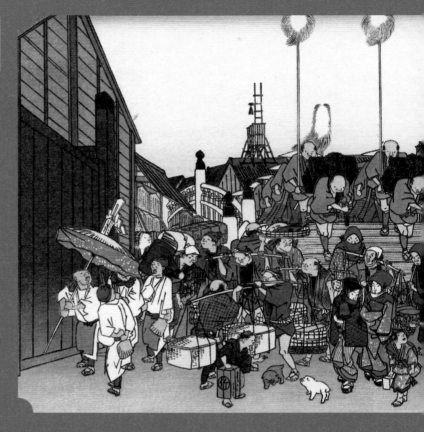

歌川广重《东海道五十三次·日本桥》（后版）（1833年之后）

　　《东海道五十三次》系列因为大获成功，故曾多次印刷。有的版次会修改之前的画作，所以图像会出现不同之处。在"日本桥"一图的后版中，广重特意在日本桥下增加了大量的行人，以表现当地商业之繁盛。但构图略显拥挤，不如初版经典。

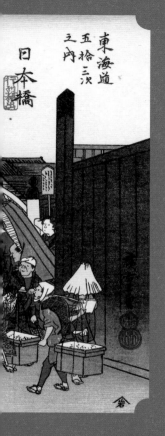

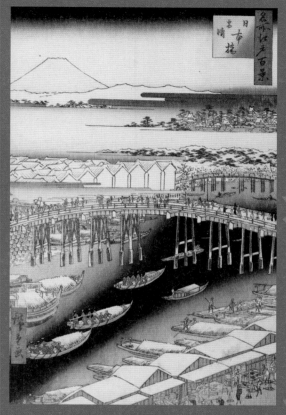

歌川广重《名所江户百景·日本桥雪晴》（1856 年）

　　本画即采用了传统的三景合一构图。《名所江户百景》系列画作于
1856—1858年间陆续印行，被视为广重艺术生涯后期的代表作。

日本桥·朝之景

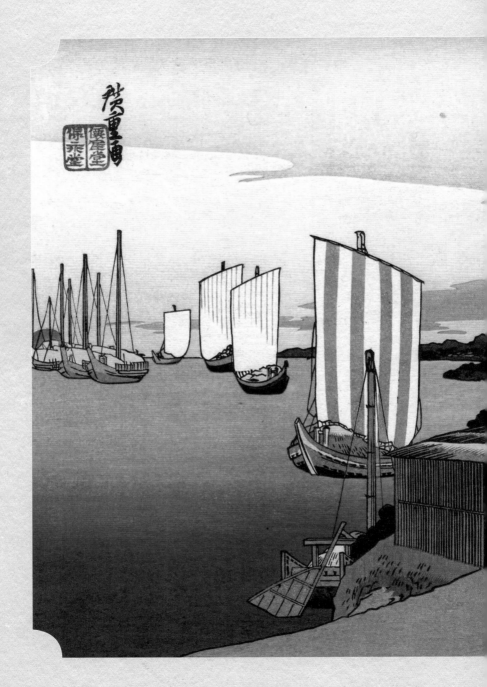

東海道
五拾三次之内

二 品川·日之出

　　漫天朝霞之中，画家来到了江户的南大门，东海道的第一个驿站：品川。蔚蓝的大海上，已经有货船张起白帆，行驶往来。繁荣的街道旁，早起的店家女却因为大名行列的经过，暂时无法迎客，只能百无聊赖地等待着武士们离开。在队列的尾端，一根矗立于道旁的棒鼻（界标），是提醒旅人正式来到品川驿的标志物。这同时也是画家对观众的一种提醒：我们已经真切地走在东海道上了。

　　品川在江户时代十分繁华，鼎盛时期店铺超过六百家。图中挂着红灯笼的平房是茶店，而二层高的小楼则是客栈。这些店铺往往都为旅客提供情色服务，所以品川一度与江户城的红灯区吉原齐名，有"北吉原，南品川"之称。但这远远不是品川发展的顶点。广重无法想象的是，一百多年之后，品川将被东京城彻底吞并，画面左侧安详的江户湾一跃成为远洋贸易的巨港，右侧幽静的御殿山则成为索尼公司的诞生地。

　　在闭关锁国的江户时代，广重与国际贸易和近代工业的唯一联结，大概就是画面中大量使用的"普鲁士蓝"了。当时由德国人发明的这种新颜料，因为耐氧化、不易变色，正风靡日本。本图中的天空、大海，以及武士的衣服上，都使用了这种蓝色。广重本人非常喜爱使

用这种颜料，以至于后人干脆称之为"广重蓝"。其实看似五彩斑斓的浮世绘，往往用色并不复杂，广重尤其擅长使用几种简单的颜料创造出绚丽的视觉效果。画面中横漫天际的红云，则是传统日本绘画中常见的所谓"枪霞"，而究其本源，其实又脱胎于中国画的勾云法和烘云法。在《东海道五十三次》系列中广重还将多次使用这一技法。

现在地址：
东京都品川区（由于海岸线已经改变，无法确知图中景观所在地，约在JR品川站向南徒步10分钟范围内）

歌川丰广《东海道五十三次·品川》（约 1802 年）

（东海道图像史之一）

随着滑稽小说《东海道徒步旅行记》的畅销，浮世绘画师开始更多地关注东海道题材。广重的老师歌川丰广就是先行者之一，不过他的这一系列风景绘数量较少，多以人物配上诙谐诗歌。这些画作也没有大量印刷，而是以私人赠送和收藏为主。

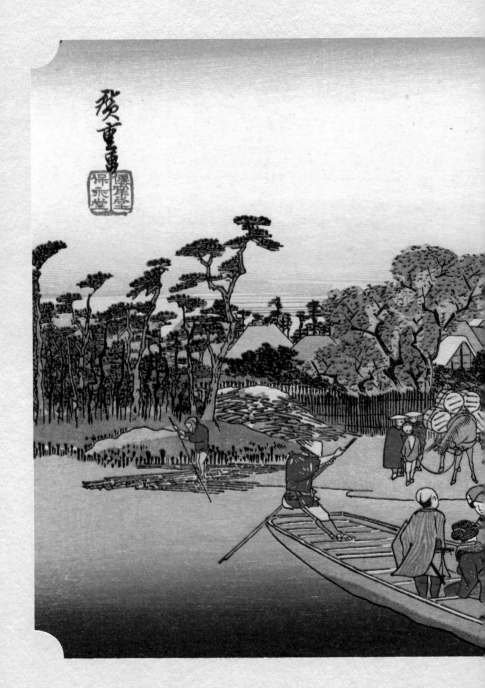

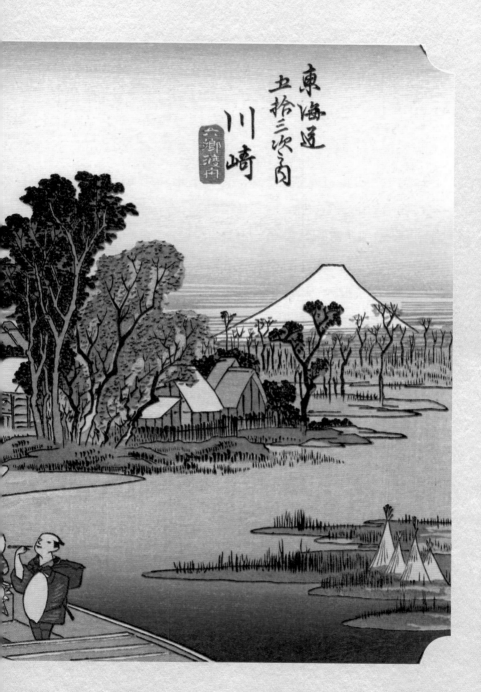

三　川崎·六乡渡舟

出了江户的第一条大河便是多摩川，熙来攘往的各色行人正从六乡渡进出江户。与广重其他的纯风景画不同，《东海道五十三次》系列颇为重视对旅人的描绘，这幅《川崎·六乡渡舟》尤为出众。

往远处驶去的是离开江户的渡船，船上旅人形貌各异。船尾的蓝衣商人正手持斗笠，扬着头喷云吐雾，神态悠闲，旁边两个手下则在小心整理随行货物。船中段，有一位女子也在抽烟，看打扮是一位行走江湖的女艺人，她正与一名坐着的女士搭话。左侧立着的男子腰佩双刀，显然是一位武士，可能是那位女士的丈夫。他带着几分戒备和机警，有一搭没一搭地加入两位女性的聊天。他们在谈论什么呢？也许是旅行的目的地。 这对男女很可能是要去对岸的金刚山平间寺祈福，那里供奉的主佛"川崎大师"以消灾灭难闻名于世，所以平间寺也就成了热门的朝圣地。也许他们在谈论明日的天气，富士山的白雪正在夕阳下闪着光，大概明天会和今天一样是个适合出游的好日子吧。也许他们是在讨论旅行的意义，又或者一切没话找话的话题……对于这些，船头的男子都没有任何兴趣听，他正在用力撑船，以抗衡川中的激流。他用夸张的身形无言地诉说了生活的艰辛。就这样，舟中七人分成三组，相映成趣，造就了充满张力的叙事。

河对岸也有七人准备渡河。一人牵着载满货物的马，似是要进京城做生意，他正与两位步行而来的旅客热切攀谈，可能在探查江户市场的行情。另一人悠然坐在轿子里，左右各有一个轿夫，一坐一立，正在休息。渡口上，还有一名船家立于船头，同样在等待着出发。他们又构成七人三组，看似随兴的画面其实是极其严谨的构图。在更远处还有两人，坐在棚子里的是租赁船只的店家，站着准备付钱的则又是一位新来的旅客。

最远方才是真正的川崎驿。但画家并不打算正面描绘川崎的街道或宿场，只是把视线聚焦在六乡渡口。他用了低水平线的视角来叙事，给人一种身临其境的感觉，仿佛船中人就在你身边耳语一般。而画家的身后，则是隐然的主角——有人要出去，又有人赶着要进来的江户城。

现在地址：
神奈川县川崎市川崎区本町（JR川崎站
东北徒步10分钟）

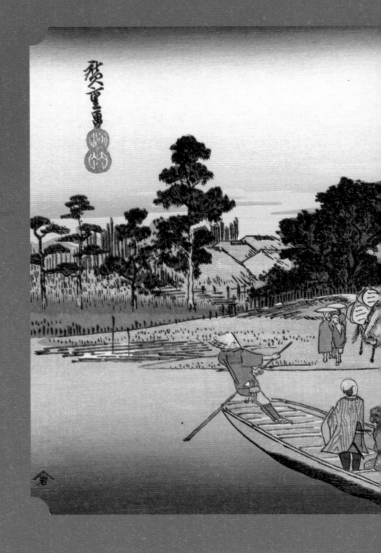

在《东海道五十三次》后来印行的版本中，画师改变了远景中树木的形状，删去了河岸上的船夫，其动机与用意不明。此外，画面配色也做出了修改，更多的绿色显得生意盎然。

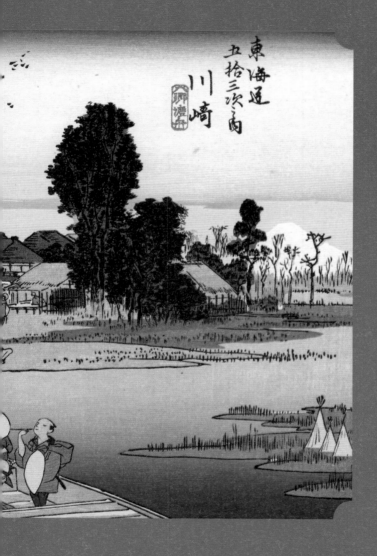

歌川广重《东海道五十三次·川崎》（后版）（1833 年之后）

川崎·六乡渡村

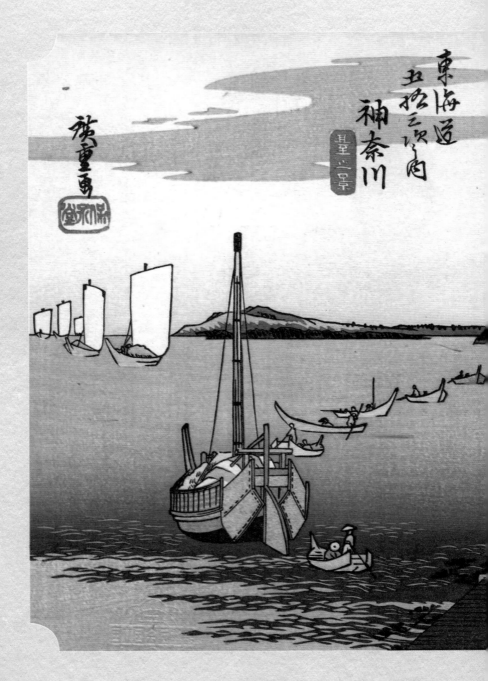

四　神奈川·台之景

　　川崎往西10公里，便是神奈川驿，这里处于一片台地之上，故画题名为《神奈川·台之景》。本图的构图和《品川·日之出》相似，但实际内容却有很大差异。到品川的时候是清晨，而到神奈川却是傍晚了。画面最上端的一抹深红，象征着落日夕照。此种技法被称为"一文字"，在《东海道五十三次》系列中被多次使用。在《品川·日之出》中，"一文字"便是蓝色的。

　　同样蔚蓝的大海上，不像《品川·日之出》陆陆续续开始工作的场景，渔民们已经归帆了。同样繁华的街道上，店家的女招待们看着夜幕将临，已经开始忙着拉客了。街道的角度也和《品川·日之出》不同，几乎形成一条竖着的直线。层层叠叠的房屋，加上远近法的使用，给画面增加了一丝活泼跃动的感觉，和女招待们的大胆奔放正相契合。在流行小说《东海道徒步旅行记》中，男主角就在神奈川经历了一场妓女抢客，不过他并不觉得被冒犯，反而乐在其中。对神奈川的风景，小说也夸奖道："路边茶店鳞次栉比，波浪拍岸更是景色绝佳。"

　　不过，画家别具匠心地用一组朝圣者，冲淡了画面上的十丈软红。从正面走来的游客自然是风流的江户人，但往江户城方向去的却是虔诚的佛教徒。当先两人还是父亲带着小孩，后面跟着的那人背着

巨大的橱子，里面装的是一卷又一卷的佛经。这些信徒往往自己手抄六十六部《法华经》，亲自送到六十六个灵验的地点供奉，此种修行方式被称为"六十六部"或"六部"。试想，这些信众所看到的凡尘俗世又是何等的污浊荒谬啊！画家仿佛也在借着他们的冷眼，感叹着佛法末世的衰微。

广重无法料想的是，仅仅二十年后，迫于美国人"黑船来航"的压力，幕府将开放神奈川为国际口岸。这一带成了外国人的聚居地，并迅速资本化，兴起了纸醉金迷的横滨港。在即将来临的物欲横流的大时代前，画面中正发生的一切，都只是小儿科而已。

现在地址：
神奈川县横滨市神奈川区神奈川本町
（JR东神奈川站）

（东海道图像史之二）

趁着《东海道徒步旅行记》的大卖，葛饰北斋也推出了《东海道五十三次》系列浮世绘。据推测，北斋此时并没有去过东海道，其绘画以想象为主，且风景居于次要的地位。主要表现不同景点的旅客，风格滑稽诙谐。

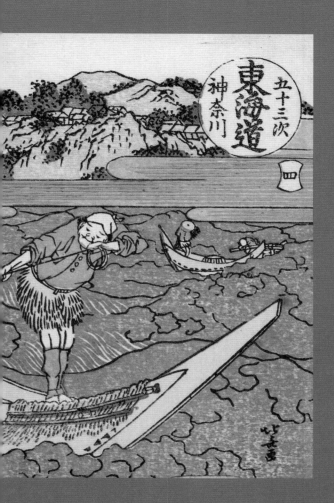

葛饰北斋《东海道五十三次·神奈川》（1802年）

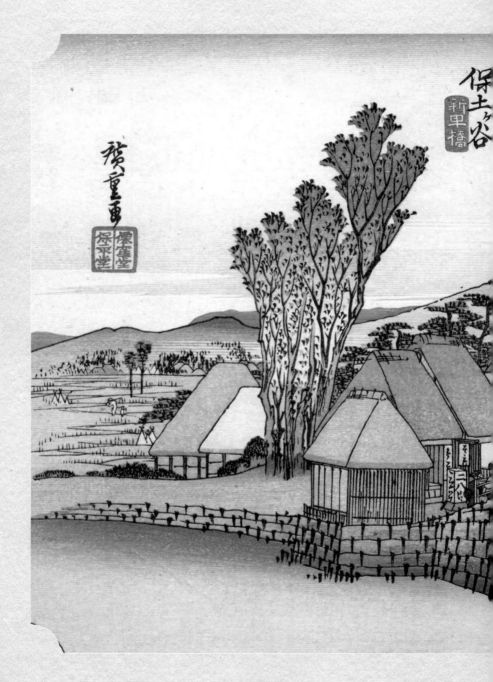

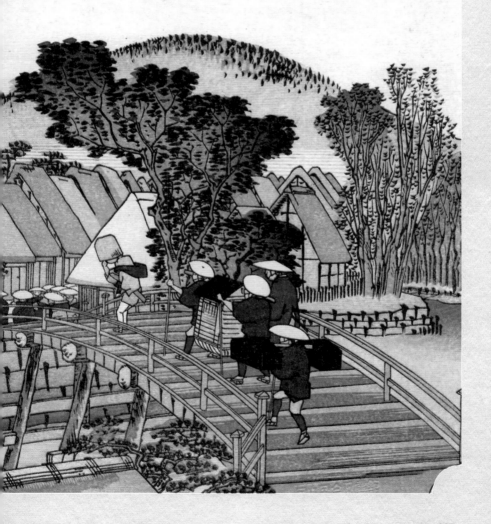

五　保土谷·新町桥

　　下一站是保土谷。在《东海道徒步旅行记》中，主人公曾用短诗唱道："要留宿的话，保土谷是最好的哦！"这里有家著名的小吃店，就是画面中间立着招牌的"二八荞麦面"店。言下之意，就是这里只需要十六文钱便能吃到一碗荞麦面。

　　店前是画面的焦点新町桥。近处正在过桥的是一顶轿子和随行四人，显然轿中人有着一定的身份。而从街巷中行来，要从另一边上桥的，则是一大队武士，其声势也不小。保土谷是出了江户之后，东海道上的第一家"本阵"所在。所谓"本阵"，就是各地大名上京之时专用的宿场，所以这小小的新町桥上才会挤满了达官贵人。

　　这就让桥中心的那位僧人有些尴尬了。他身作佛教普化宗的"虚无僧"打扮，头顶着竹筐一般的编笠，唤作"天盖"，腰怀着箫管一类的乐器，名为"尺八"，但他真的只是一个僧人吗？当时，犯罪的武士如果成为虚无僧就可以免刑，以修行赎罪，甚至拥有自由行旅的特权。所以很多罪犯、浪人或吟游艺人，也都扮成虚无僧的模样，以掩饰自己的真实身份。画中人正扣紧了头上的天盖，在桥中央前后踟蹰，似乎前怕狼，后怕虎，担心被人撞破了真身。

　　画面静谧无声，远方的山川田园一片恬静，有农人劳作其间；普

鲁士蓝涂写的河水悄然流淌；横向层叠的稻草屋井然有序，荞麦店里的人似乎也无事可做；而象征权力的大名本阵则远在街巷彼端。画面之外，一切似乎安宁祥和，但偏偏桥中央的这位男子进退维谷，给本图带来了微妙的叙事感，不知道下一秒会发生什么。

也许只是河上风大？虚无僧只要扣住帽子，大胆前行，应该终究能过桥而去吧。广重又一次成功地用风景制造了张力，烘托出人物，同时也暗示了东海道的精彩多元。这条日本最重要的官道上，既有贩夫走卒，又有达官贵人，人员高速流动，情况复杂多变，就连《东海道徒步旅行记》里油滑的主人公都在一路上被骗过很多次呢！

现在地址：
神奈川县横滨市保土谷区保土谷町
（JR保土谷站向西徒步10分钟）

（东海道图像史之三）

　　1804年开始，北斋的《春兴五十三驮之内》系列也开始刊行。本画题
为"程谷"，是保土谷的别名。其下标注了距离下一个驿站的距离，并书有

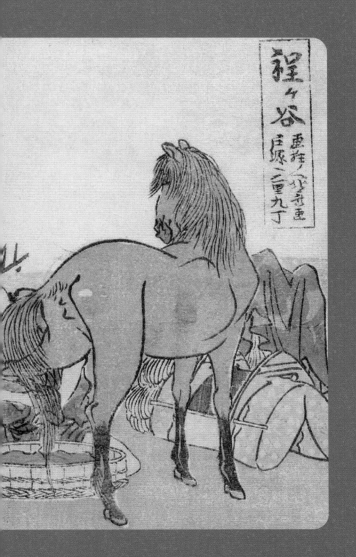

葛饰北斋《春兴五十三驮之内·保土谷》（1804年）

"画狂人北斋画"。本系列有风景绘、美人绘，还有直接表现当地特色美食的名物绘，内容比较驳杂。

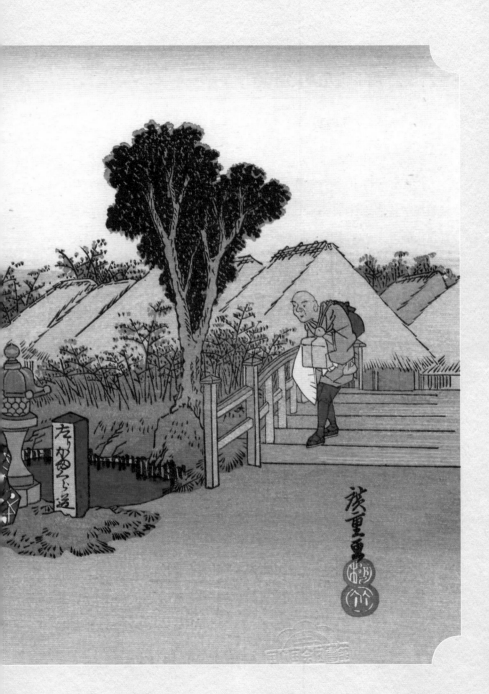

六　户塚·元町别道

考虑到独自出行的艰难险阻，江户时人往往结伴踏上东海道，甚至组成了特定的旅行协会。这些协会专门为了朝圣募集资金，以抽签选出优胜者，让这些幸运儿免费旅行，代表整个协会进行参拜。这种朝圣既传统，又带有现代元素，广重在本图中重点表现的便是这一奇妙的旅行。

当时，人们相信神奈川的"大山"是一处灵山，可以保佑农人风调雨顺、市民身体健康，所以前往参拜者不绝如缕。这些人便结成了名为"大山讲"的组织，而他们在户塚一地的合作商家就是图中这间挂着大大"米屋"（こめや）木牌的店家。它并不是卖米的商户，而是一家知名的茶屋和旅店。在这招牌旁又悬着一列小木牌，其中一面便写着"大山讲中"，这代表本店专为"大山讲"的人提供住宿。

图右侧的老者很可能就是"大山"的信众。天空中的黄色"一文字"表示此时已近黄昏。对于孤独的旅者来说，走夜路更是危险万分，所以老者赶着要去米屋投宿。但是他看到店家门前聚着一群人，不免露出讶异的神色。

店前是什么情况呢？在本图最初的版本上，是一人匆忙下马，其后二人跟随，老板娘则在门口迎客。那么我们可以理解为，骑马的旅

客捷足先登，抢着进店了。老人怕被前面三人占了位置，导致无法投宿，故而表情惊慌。

但有趣的是，在广重画完这个版本之后，出版商却是大大不满。你画一个人火急火燎地在"米屋"的招牌前下马，不吉利，好像在暗示米价大跌一样。商人做事都爱讨个彩头，所以便让画家修改原图，变成了一人匆忙上马，老板娘自然也就可以理解为出门送客了。据说这样一改，寓意米价大涨，本图果然深受商家的青睐。不过，图右老人的惊讶神色就只能另做理解了。

在老人所立的桥前有个石灯笼，旁边的石碑上写着"左行镰仓道"。这意味着这家茶屋的门前正好是个岔路口，可以从户塚的元町直通镰仓。那么这位十万火急离开茶屋而去的骑手，可能是有什么大事要趁着夜色赶往镰仓，老人则惊讶于他的大胆与鲁莽。这样一改，我们也不用担心老人无地可住了，倒是皆大欢喜。

现在地址：
神奈川县横滨市户塚区户塚町
（JR户塚站）

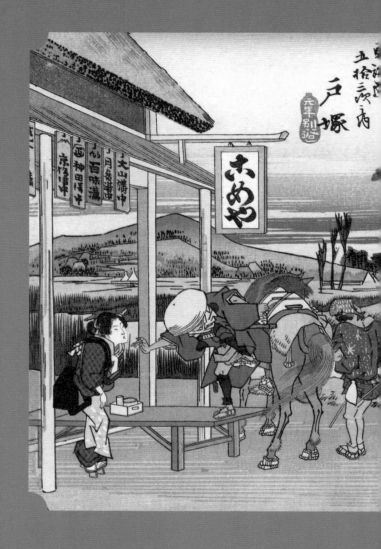

"户塚"一图的初版，因骑手下马暗示米价大跌而被商家要求修改。

当时的日本正处于天保大饥荒之中，人们对于米价非常敏感。

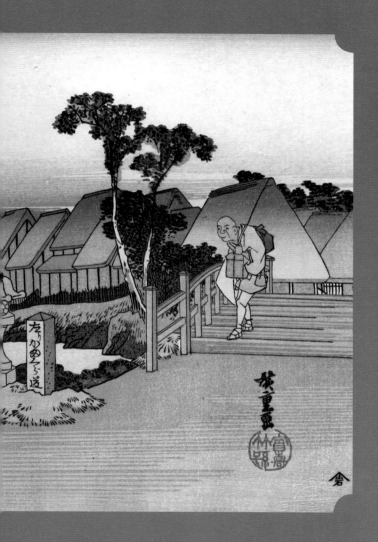

歌川广重《东海道五十三次·户塚》（初版）（1833年）

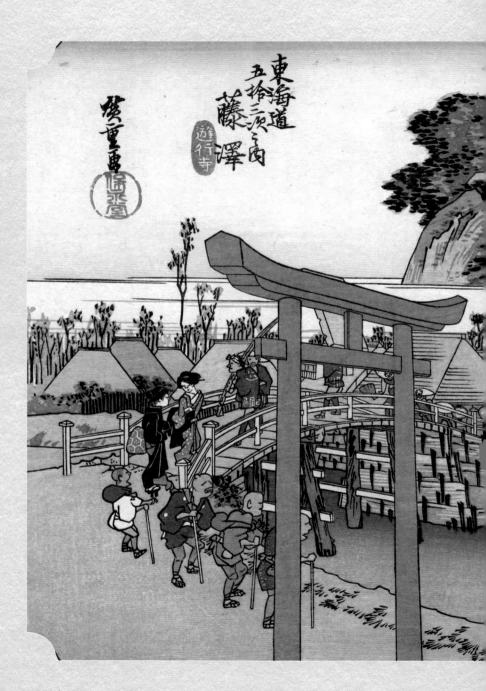

七　藤泽·游行寺

藤泽驿前游人熙来攘往。他们大多是为了朝圣而来，但目的却又各不相同。

两名女子正准备过桥，去远方一片山云掩映中的游行寺参拜。该寺又称清净光寺，是佛教宗派"时宗"的本山。正是因为信众往来不绝，藤泽驿才兴起于山脚下。

与之相对，桥上扛着木刀的男子，和上一幅画中的老者一样，都是"大山"的信众。他们喜欢在夏天扛着木刀去供奉大山阿夫利神社，再带着别人奉纳的木刀回家。在回程途中，年轻人往往从藤泽驿绕道去附近的江之岛看海，三五好友畅玩一番。画面中的这人向南眺望着大海，显然是对江之岛望眼欲穿了。

画面下方行走的几个盲人同样是去江之岛的。他们的目的却是参拜辩才天女神。相传在江户时有一位名为杉山和一的盲医师，曾将自己关在江之岛的岩洞里修行。他受到辩才天女神托梦而获得一管装有松针的竹筒，由此他发明了管针术，并治愈了幕府第五代将军的病，最后被封为关东总检校，闻名天下。这几位盲人想必是受到了传说的感召，因此前往江之岛参拜。幕府设立了"座头制度"以保障盲人从事的弹唱、按摩、针灸等行业。这些盲人身后的小童就是帮助他们的

向导。他们正在穿过的鸟居，则是通往辩才天神社的大门。

　　总的来说，江户幕府企图管控全日本的各色人等，不希望其离开乡里随意流动。但是民间澎湃的朝圣热情却无可阻挡，东海道也就成了朝圣者离开家乡、巡游诸国的通途。有很多人，包括那些绕道江之岛看海的男子，就是以朝圣为借口旅游玩乐，幕府的禁令往往形同虚设。在近代旅游业兴起之前，朝圣与旅游往往是不可分隔的。广重用这幅画表现的就是朝圣者的复杂性。男子看着大海，女人望向深山，盲眼老者在小童的带领下向神灵祈福，他们关注的焦点并不一致，但他们的足迹却有一个共同的交汇点，那就是东海道上的藤泽驿。

现在地址：
神奈川县藤泽市清净光寺（JR藤泽站
向北徒步15分钟可至）

葛饰北斋《东海道彩色摺五十三次 · 藤泽》（1804年）

（东海道图像史之四）

北斋的《东海道彩色摺五十三次》系列与《春兴五十三驮之内》系列创作时期相近，但前者采取竖版的形式，用简单的线条勾勒出旅途中的行人，画面缺乏可信的细节，多为想象式作图。此时的风景绘尚属于新生事物，并未确立成熟的体例与范式。

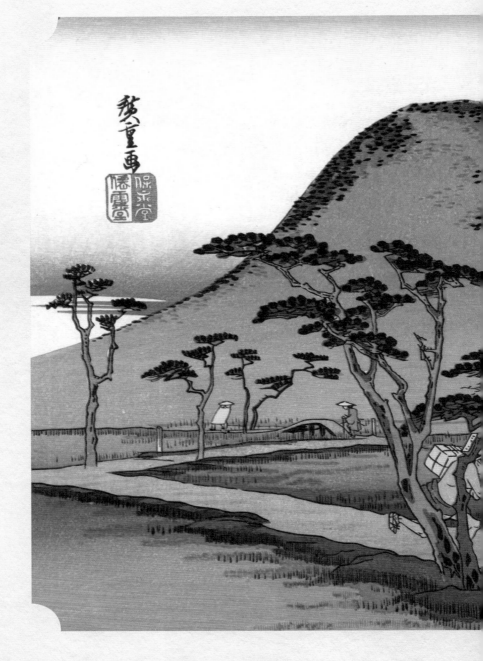

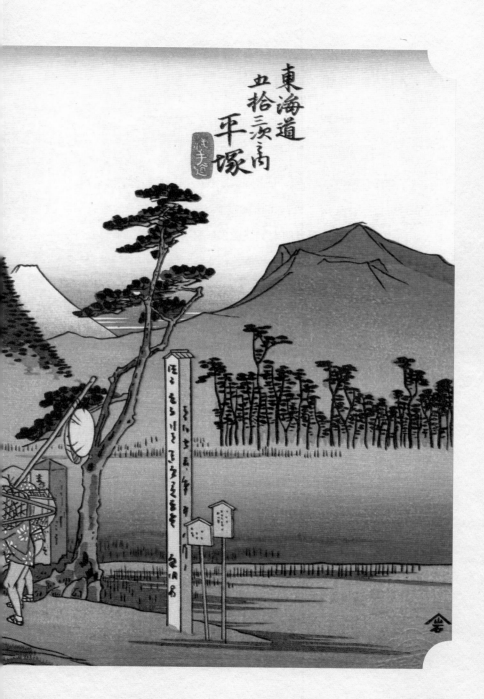

八 平塚·绳手道

　　过了藤泽，要走13.4公里才能到平塚，比之前每一站都要长。所以画家在这里重点表现了路上行人的艰辛，而完全没有画驿站的喧嚣。

　　画面中心三个擦肩而过的人，都是在东海道上讨生活的苦力。向远方并行的两人，是挑着空轿子的轿夫，才刚刚做完一单生意，显得相对轻松。而向他们跑来的那位小哥，则是东海道上著名的"飞脚"。他们靠送邮件、包裹为生，类似今天的快递员，但是没有任何载具或坐骑，纯以脚力进行"超长途马拉松"，赚的都是辛苦钱。从江户到京都近500公里的路程，一般人步行最起码要半个月时间，然而"飞脚"最快可以三到四天跑完全程。当然，这属于火速加急邮件，价格不菲。画面上的人正火急火燎地冲向驿站，八成就是接了一单急件，正准备拼尽全力赚上一笔呢。仔细看的话，他背后的货物上还插着有字的小旗，正是单据信息一类的东西。

　　画题所谓的"绳手道"，就是指田间的路。这条路的一头立着标牌，上书"平塚宿场西端"；另一头则呈蛇形蜿蜒，指向远方群山，暗示道阻且长。两旁遒劲的苍松则向天空努力伸展，立体感突出，层次分明，象征着路上行人的坚韧耐力。如果说前面的图像大多是表现东海道上的旅客和朝圣者，本图则完全是献给打工人的。多少人熙来攘往，并不是为了休闲玩乐，而是以东海道为生计的。也正是有了这

些劳苦大众的用心服务，东海道的舒适旅行才成为可能。

道路远处的群山也很有讲究，较近的那座圆形土丘，名叫高丽山，画家在这里使用了我国宋代画家米芾所创的"米点法"，以线与墨相结合，晕染成淡黑色。而稍远处的灰色山峦线条锋利，是前几幅画中都有涉及的"大山"，那些有大山信仰的人最终要参拜的就是此山。最远处，只有线条而全不着色的，自然是最著名的富士山了。这三座山画法各不相同，各异其趣，但又毫不违和，恰到好处。

早期的东海道风景图，往往喜欢使用从高处鸟瞰的手法，仿佛画家站在山上俯视众生一般。但实际上，当时很少有人真正爬到山顶去作画。像葛饰北斋的《东海道名所一览》，画家更是宛如在云间飞翔一般，这种视角是当时的人不可能做到的，其所描绘的自然是一种想象的风景。而画家，有如神明一般高高在上，冷然地看着世间芸芸众生。歌川广重一改这一画法，在本图中用一个很低的视角观察东海道上的打工人，仿佛一个摄影师蹲在田野里拍照，把自己的身段放低，和光同尘，彻底融入一般人的世界。广重的《东海道五十三次》系列后来受到大众的一致喜爱，他的成功和这种接地气的画法不无关系。

现在地址：
神奈川县平塚市
（JR平塚站）

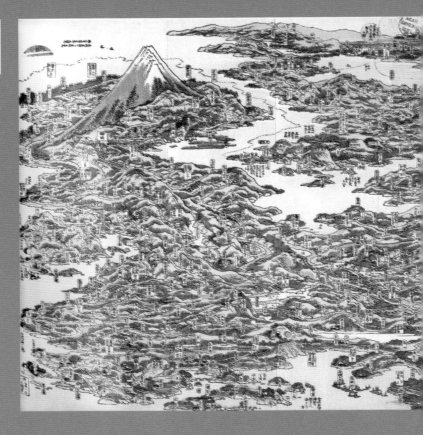

葛饰北斋《东海道名所一览》（1818 年）

　　当时的技术手段不可能实现这种鸟瞰，北斋的作图也并非依据地理制图学，富士山更是得到了夸张的表现。北斋使用类似的手段制作过多张示意性的地图。

喜多川歌麿《美人一代五十三次·平塚》（约 1805 年）

（东海道图像史之五）

　　著名的美人绘大师喜多川歌麿在晚年也尝试了东海道主题的创作。早期的风景绘经常加上美人，甚至美人才是绝对主导元素，风景非常次要。歌麿还没有完成这一系列，便于1806年去世了。

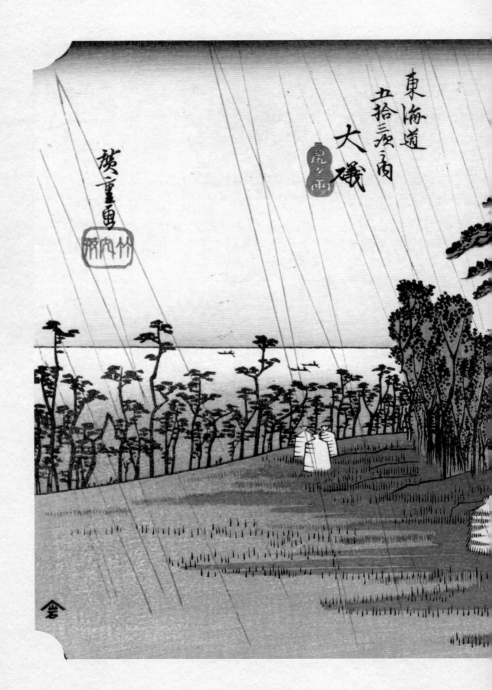

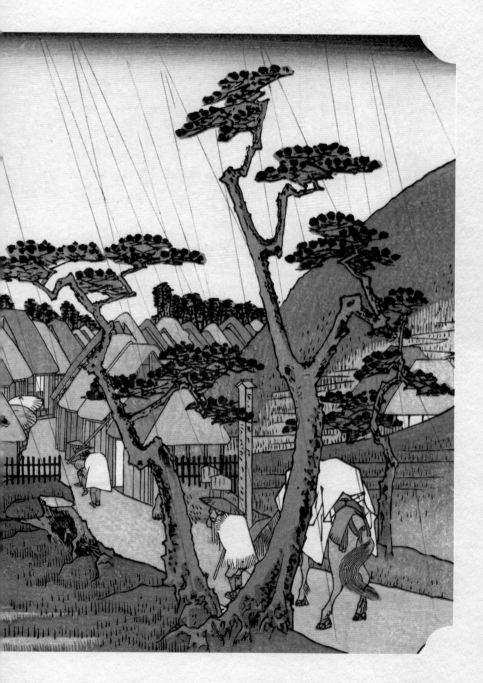

九 大矶·虎雨

　　前图中的高丽山再次在这里出现，图右侧露出一半的山丘就是它。如果把《东海道五十三次》看作一幅山水长卷，或一部公路电影，我们发现其镜头正好是在向左（向西）平移。

　　这座高丽山和本图的主题息息相关，因为它是大矶的传奇人物虎御前晚年的居所。而本图画题中的"虎雨"，也是虎御前的眼泪所化。这就牵涉到日本中世纪的著名故事《曾我物语》了。相传镰仓幕府时期，曾我祐成和曾我时致兄弟的父亲被权臣工藤祐经所杀，兄弟二人改名换姓，立志报仇。曾我祐成既然以复仇为毕生使命，本不考虑成家，但是却和大矶的游女虎御前一见钟情。不久后，镰仓幕府的创始人、大将军源赖朝带着一众家臣出猎富士山，曾我兄弟的仇人工藤也在其中，他俩于是决定下手。虎御前预感到爱人的宿命，因而流下泪水，这泪水便化为"虎雨"从天而降。趁着大雨，曾我兄弟潜入军营，刺死了酒醉的工藤。但是，两人大仇得报之后并没有离开，而是趁着混乱再次潜入源赖朝的寝所，企图行刺幕府将军！这一次，他们失手了。曾我祐成当场被护卫所杀，其弟则被俘处死，虎御前终究还是痛失所爱。

　　曾我兄弟为什么行刺源赖朝，这是本案的关键。这背后藏有很复杂的政治阴谋，曾我兄弟的祖父伊东家，和源赖朝及其岳父北条时政，有着千丝万缕的联系，三家间的爱恨纠葛就算写上几卷小说或者一部

历史专著都难以说清。北条时政是曾我兄弟的庇护者，很可能也是幕后主谋。源赖朝死后，北条更是篡夺了镰仓幕府的实权。所以人们猜测，曾我兄弟只是北条家的棋子，作为政治斗争的牺牲品被利用了。这也使得后人更加同情他们的命运。

虎御前可能是真实存在的历史人物。因为在镰仓幕府的官方记录《吾妻镜》中，曾提到过曾我兄弟行刺后，曾我祐成之妾"虎女"被审问和释放的消息，时间是公元1193年。之后的事情则为传说：悲伤欲绝的虎御前，后来游历诸国讲述曾我兄弟的故事，这些都被记录下来成为《曾我物语》——日后的日本三大"仇讨物语"之一。而她晚年回到大矶，隐居在高丽山中，"虎雨"则年年在此降下，成为夏季梅雨的代名词。

广重的这幅画就是主要围绕"虎雨"展开的。最上方墨色染成的"一文字"，用来渲染忧郁的氛围。暗黄的天空，黑色的雨丝，不仅勾勒出昏天黑地、凄风苦雨的惨淡，更是以黑黄两色暗示虎纹，也暗示"虎御前"的名讳。虽然已是几百年后的江户时代，东海道的旅客在梅雨时节赶路时，仍难免会想起曾经发生在此地的悲剧，这似乎让旅途更加艰辛沉重起来。

现在地址：神奈川县中郡大矶町（JR大矶站）

（东海道图像史之六）

1810年，五十岁的葛饰北斋推出了制作精良的《东海道五十三次绘本驿路铃》系列，这和北斋1802—1804年左右的创作明显不同，在细节、构图、用色等方面都更加成熟。本图中的石头是"虎子石"，是与虎御前同时诞生的奇石，传说认为，它曾经救过曾我祐成的命。到江户时代仍被视为灵异之物，受人膜拜。

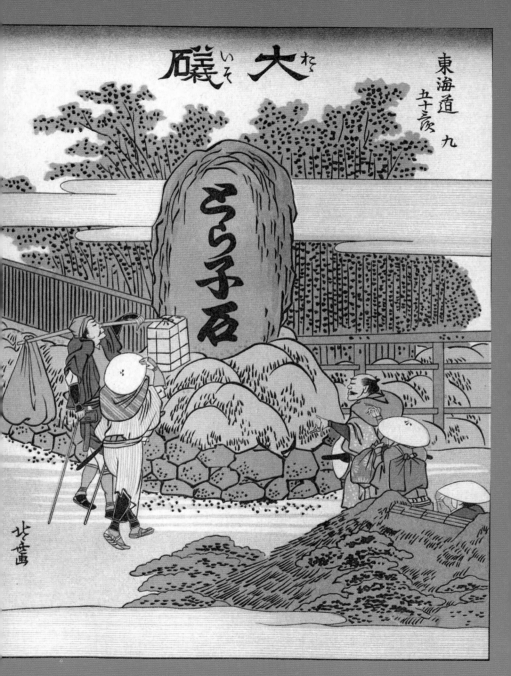

大磯

とら子石

北世画

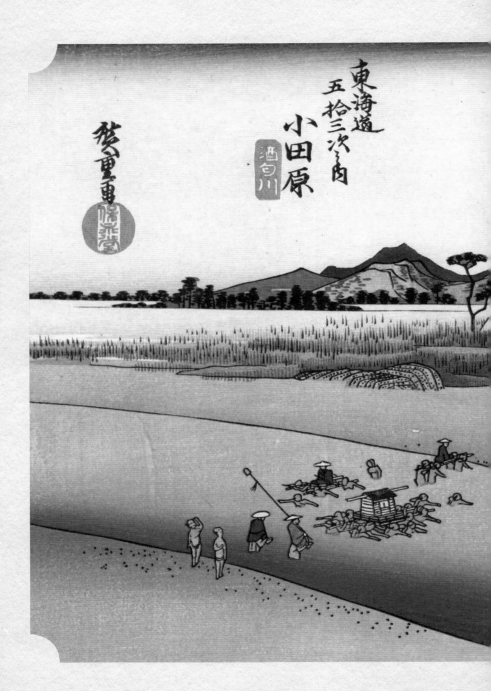

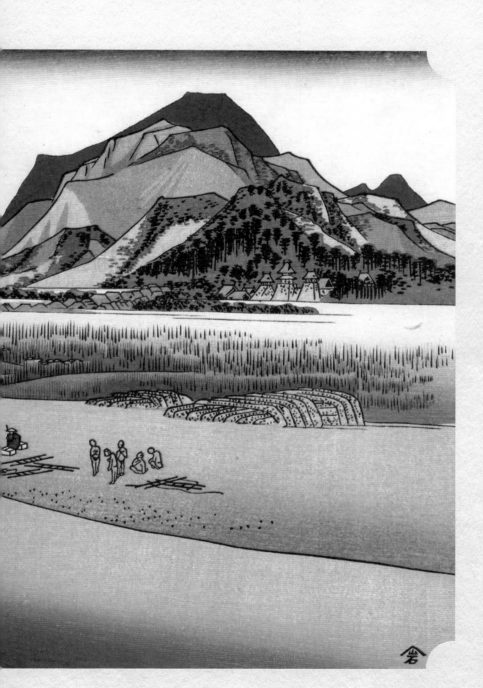

十　小田原·酒匂川

　　过了大矶，要足足14公里才能到小田原。这座曾经盛极一时的战国名城、北条家族的居所，到了江户时代已经渐渐没落，隐蔽在画面中一片苍翠远山之下。它前面的酒匂川才是本画的主角。这条河并不深，平常没有桥，只能靠人力渡河。画中正在渡河的似乎是一队大名队列。这里出现了数种不同的渡河方式，也反映出旅人之间不同的身份地位。

　　已经渡到对岸的一人，坐在轿子中。旁边跟着几位彩衣人，他们也是刚刚上岸的，运送他们的则是右边几个民夫。地上散落着无数竹竿，是用来拼成简易"辇台"渡人的。在河中我们可以看到两个成型的小"辇台"，各有四人抬辇，一人坐辇。旁边十几个人簇拥着一个大型的"辇台"，上面托着一个"驾笼"，笼里的人想必是这行人中身份最为尊贵的。这种辇台被称为"高栏辇台"，一般为十二人合抬，多的有十六。在这些人前方还有两人游水开路，两人在旁观察保护。也就是说为了这位大人物渡河，画中所见，便有近二十人前呼后拥为其服务。这还不算最多的，江户时代的大型"高栏辇台"渡河时，往往有二三十人为其保驾护航。至于刚刚开始渡河的那两位僧人，则不配用辇，只能骑在民夫的脖子上，称之为"肩车"。同样是渡河，坐驾笼的、坐辇台的、坐肩车的，地位有差别；同样是帮人渡河，破水

开路的、抬辇的、肩扛的，能赚到的钱也有差别。小小一幅渡河图，却反映了封建社会各阶级的差异，形成一个小型的金字塔结构。在金字塔顶端的，自然是藏身"驾笼"之中，始终不被看见的那位大人物了。这种"不在场"的神秘与威严，正是他权力的象征。

有趣的是，这幅画中画家的视角也是"不在场"的。与《平塚·绳手道》一图不同，广重没有选择接地气的低视角，而是使用了传统构图的高视角，似乎画家本人正在某个不知名的山丘上俯瞰人群。河流斜切过画面，近处是小人，远处是群山，这种对角线构图在接下来的画作中还会多次出现。不得不说，这是在秋里篱岛《东海道名所图会》等旧书中早已有过的画面，广重只是简单模仿而已，所以其视角恢复了精英文人那种高高在上的姿态。有研究者甚至认为，从这里开始，广重已经没有跟着幕府的队伍行动，所以无法像《平塚·绳手道》那样写实。换句话说，画家是真的不在场，只能依据手边的图书自行想象。广重就此离开东海道，回江户去了吗？未必，也许他只是暂时离队，另有公干，未能见到大队人马渡河，也许他只是忙于自己的职务，无暇写生。总之，他的东海道公路片还将继续，我们就当他是暂时打了个盹吧。

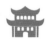

现在地址：
神奈川县小田原市（JR小田原站向南徒步5分钟为小田原城堡，向北徒步20分钟为酒匂川）

后来的"小田原"版本与原版的差别不大，仅仅远山的画法稍有调整。因为《东海道五十三次》的印量很大，原雕版难免磨损，所以必须重新制作。在重制时，对原版做一些轻微的改动，也是自然而合理的。

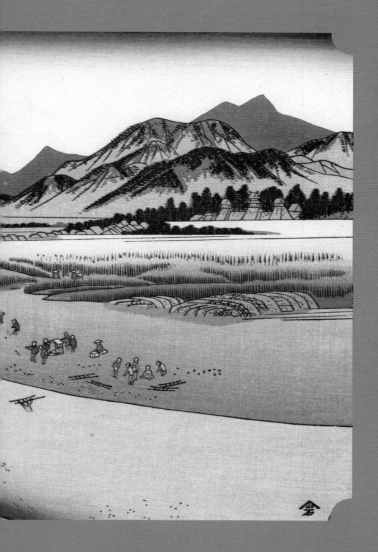

歌川广重《东海道五十三次·小田原》（后版）（1833 年之后）

小田原·泷白川

061

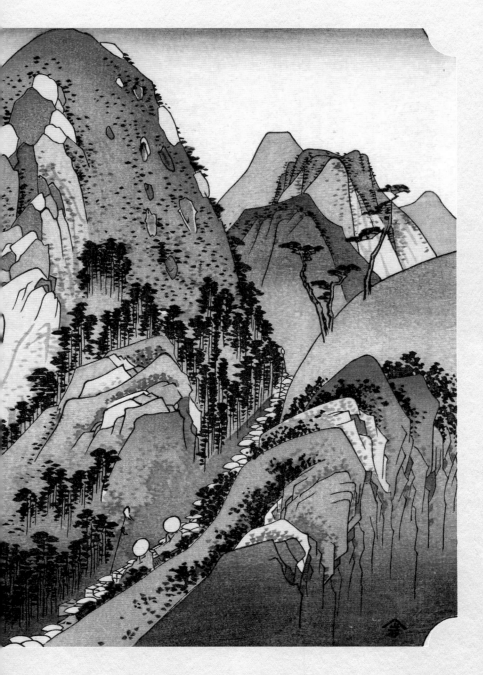

十一　箱根·湖水图

　　前文说到，《小田原·酒匂川》一图也许并非画家写实之作。但只有写实才是好的绘画吗？当然不是。东方绘画本就倾向于表现一种心中想象的风景。接下来，广重立马用一幅不真实的风景画证明了他的实力，这就是著名的《箱根·湖水图》。

　　图中这样的风景其实是不存在的，但并不妨碍此图成为《东海道五十三次》系列中最著名的绘画之一。一座孤高耸立的山峰将画面一分为二。左边是静谧的芦之湖和富士山，山间还有隐约的箱根权现神社；右边则层峦叠翠。颇具压力感的构图突出了箱根之险、行路之难。仔细看的话才能发现，在山间小路上，正有一队大名行列在缓慢登山。

　　历史上，箱根山被视为天下险要之地，东海道上最艰难的关口之一。幕府在这里严加管制，禁止大名私送妻妾出江户，私运武器入关东，这一制度俗称"出女入炮"。因为对政权中枢的屏障作用，它又被称为"函岭"，意在与中国的函谷关相比。所以广重的这幅画，夸张地表现了箱根的"万丈之山、千仞之谷"。画中的一山一湖一路一富士都是真实存在的，但如果今人在箱根望向富士，绝不是这样奇崛的景象，画家只是把真实的风景变形重构了而已。

　　在色彩方面，广重借鉴了中国的青绿山水画，用绿色、红褐色等

颜色交叠，来体现山峦的层次感。这一技巧在上一幅《小田原·酒匂川》的山体上就已经有运用，但这里的山石更细碎，色彩更复杂，有的地方甚至如同马赛克拼图。而在构图方面，虽然使用了远近法，但并不完全符合西方绘画的透视与写实。单是在视觉中心位置用一座变形的大山撑住眼帘，就足以让传统西方画家震惊。所以此画一传出日本，立马吸引了当时欧洲印象派画家的目光，影响了莫奈、凡·高等人的画作。19世纪末，日本人正在遗忘浮世绘，将之视为传统落后的艺术时，欧洲那边"日本主义"却风头正劲，他们把浮世绘视为一种打破传统的现代艺术。保罗·塞尚笔下的圣维克多山，就有明显的仿广重的痕迹。墙内开花墙外香，这真是广重始料未及之事了。

现在地址：神奈川县足柄下郡箱根町（可在JR小田原站乘坐箱根登山铁道上山）

　　法国画家塞尚晚年隐居乡间，画了几十幅圣维克多山的风景画，属于

后印象主义作品，其色块运用和构图设计均受到浮世绘的影响。当时"日

保罗·塞尚《圣维克多山边的路》（约 1902 年）

本主义"在欧洲流行，广重与北斋受到广泛关注。塞尚在另一幅《圣维克多山》中，还借鉴了葛饰北斋《富岳三十六景·骏州片仓茶园不二》的构图。

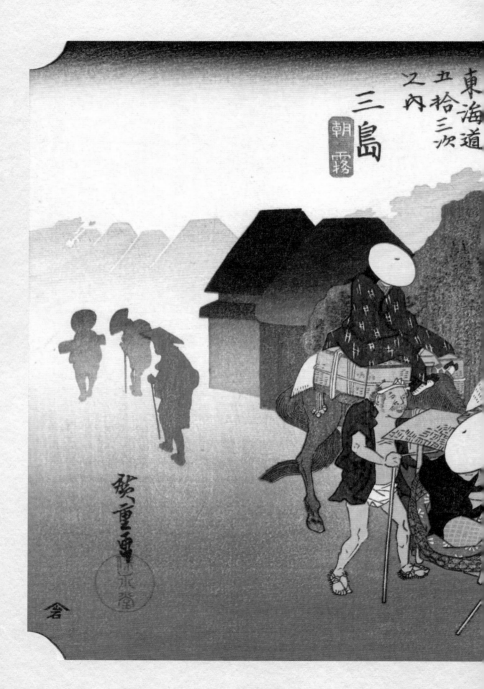

十二　三岛·朝雾

　　接下来的这幅画也是《东海道五十三次》系列中最突出的杰作之一，描绘的是朝雾笼罩之下的三岛驿。这里在箱根山西侧，对于即将前往东国的旅客来说，在前方等待他们的将是长达15公里的山路险坡，很难有驻留喘息之地。所以他们必须早早地踏上旅途，尽快过关。

　　画面正中的一组人物就是这样的早行之客，辛勤的民夫或抬人，或背货，又开始了一天的工作，而他们的雇主则显然适应不了这样早起的生活，正遮着斗笠打着瞌睡。这主从六人动中有静，写实而传神。在他们的背后，画家巧妙地运用蓝色和墨色的色块表现出了雾色之下的景物，浓淡有序，层次分明。这样，在雕版时，雕师不用雕出轮廓线，只需为不同颜色的色块分别雕出印版，再交给摺师叠印，便充分展现出了雾色笼罩下剪影式的朦胧之美。而三岛驿左边的两三行人、右边的三岛神社鸟居依然清晰可辨，他们与前景的六人相映成趣。仿佛我们就在这六人眼前看着他们，再远处便越来越模糊了。这种匠心独运的技法，必须由绘师、雕师、摺师紧密配合，才能创造出浮世绘所独有的高超艺术价值。

　　但如果我们再仔细研究这幅画，还能发现更为幽微的细节。前景中详细刻画的民夫，他们都有六个脚趾。"六趾人"现象在本系列第

二次出现，其背后的寓意一直存在争议。这会不会是雕师的错误呢？经过统计可以发现，全系列清晰露出脚趾的人物一共二十七个，有六趾的达十三个，也即近50%。这很难用错误或赝品来解释，大概率是一种刻意的行为。有学者认为，"六指"在中国古籍中指的是上下四方天地六极，《荀子·儒效》中有一段话是这么说的："至高谓之天，至下谓之地，宇中六指谓之极，涂之人百姓，积善而全尽，谓之圣人。"涂通途。这段话的大意为：六指是极致的象征，路途中的老百姓，只要积德行善，达到极致，就可以成为圣人。而《东海道五十三次》中，"六趾人"恰恰都是路途中辛苦劳作的群众，这会是广重在歌颂劳动人民，劝导他们积德行善，最终必可成为圣人吗？日本民间传说，起自平民、官至摄政关白的丰臣秀吉就有六根手指。有研究者还发现，江户时代的圆空和尚所刻的一尊如意轮观音像，也有六根手指。似乎"六指"在当时是一种秘密信仰，或起码是某种吉祥的隐喻。然而一切真相，对于近两个世纪之后的我们来说，恐怕也只能永远地被遮蔽在这三岛的迷雾之中了。

现在地址：
静冈县三岛市大社町（JR三岛站向北徒步10分钟，可至三岛大社）

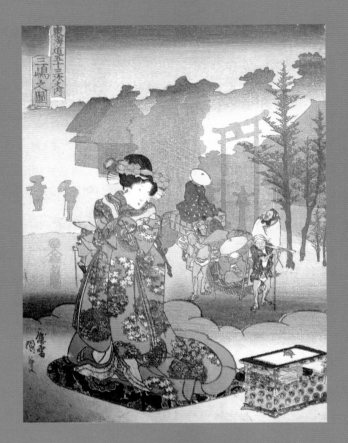

歌川国贞《美人东海道·三岛》（19 世纪 30 年代）

　　广重的同门歌川国贞师从歌川丰国，擅长美人绘。在《东海道五十三次》发行之后，国贞很快推出了《美人东海道》系列，其画面的远景基本照搬广重的画作，前景则加以美人。研究者认为，国贞的这一举动是为了呼应广重的创作，为其打开销路，也是为整个歌川派占领市场。后来，东海道主题的创作果然成为歌川派的招牌。

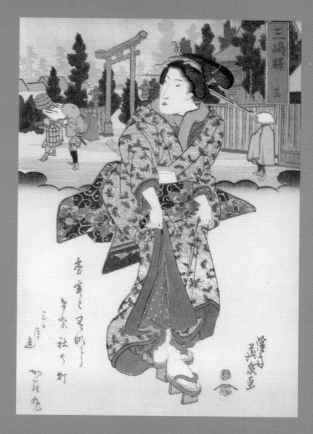

溪斋英泉《美人东海道·三岛》（19 世纪 30 年代）

（东海道图像史之七）

　　当时的风景绘多和美人绘搭配，以符合大众的不同审美。溪斋英泉
也与歌川国贞同时推出了《美人东海道》，其风景依然是照搬广重的画作。
同一时期，英泉正与歌川广重合作创作《木曾海道（今称"木曾街道"）
六十九次》系列。

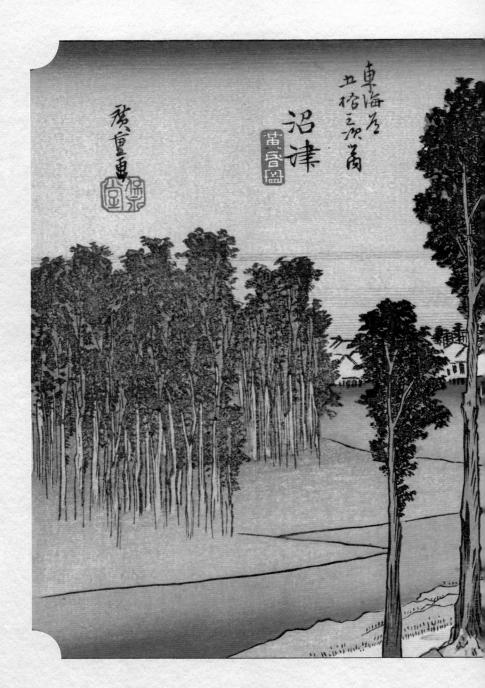

十三　沼津·黄昏图

　　紧跟在朝雾图之后的，是一幅黄昏月夜之图。广重的东海道公路片正无声地切换着晨昏交替的镜头。狩野川的河水静静流淌，沼津驿的灯火点点发光，云间皎月照拂良夜，三位旅人却仍在路上奔忙。

　　这三人或许是一家人，但也可能只是寻常旅伴。他们都在东海道上漂泊，追求着自己的信仰。走在前面的绿衣女子是一位"歌比丘尼"。幕府对妇女的管制非常严格，寻常女子如果想离开家乡自由生活，就只能出家为尼，加入朝圣者的行列云游四方。不少信仰"熊野三山"的比丘尼，拿着名为"熊野参诣曼荼罗"的图画，用歌唱的方式解说图中的神佛故事，既能维持生计，又能传播信仰。久而久之，她们演变成了一种专业的女艺人，被称为"歌比丘尼"。有的人甚至能出入达官贵人的酒宴进行表演，有的人则沦为街边的娼妓。本图中的女子左手拿着一柄大勺子，用来接受人们的布施，右手则牵着一个小孩，那是她的儿女或徒弟。或许她正唱着佛教歌曲，心中泛起一丝乡愁。这种漂泊的旅情，在月夜掩映之下，有着日本独特的"物哀"之美。

　　后方的男子更具特色，他背着一个大大的天狗面具，吸引了观众的目光。这人是一位金毗罗大权现的信仰者，天狗面具下是他的功德箱，用来搜集香油钱。金毗罗参拜在江户时代也非常流行，不亚于伊

势神宫参拜或者熊野参拜。《东海道徒步旅行记》中就有一段金毗罗参拜者和主人公比赛吃日本馒头的搞笑故事，这算是广重向当时的流行小说"借梗"了。明治维新后，大权现被改名为金刀比罗宫，今天仍然是著名的旅游胜地。

沼津地方又以"千本松原"的景观出名，所以画家突出了高大的松树，其中一株更是占据了画面的中心，遮住了半个月亮。以它为中轴，狩野川的河水呈S形伸向远方。广重极其善于用各种几何架构切割画面，S形的河流和圆形的满月更是他的标配。他大量的风景绘都具有以下要素——蜿蜒的河流、巨大的月轮、漂泊的旅人，看得多了，难免会有些重复之感。但是在《东海道五十三次》系列中，月亮仅仅在此图中出现过一次，而且广重让参天大树和天狗面具一起占据了视觉中心，丰富了本来的几何构图，使得画面更加活泼有新意。19世纪末的欧洲画家对广重的构图大为痴迷，多次加以模仿，比如用一株大树来占据中心，或用一根长杆来切割画面。塞尚笔下的《圣维克多山和弧形河谷高架桥》，就又一次显示出歌川广重的影响。

现在地址：
静冈县沼津市本町
（JR沼津站）

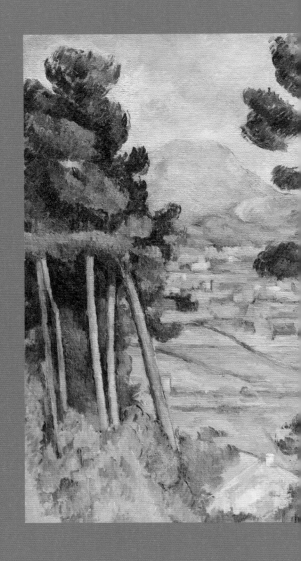

　　这是塞尚画维克多山的作品中较早的一幅。他用树木来切割画面、引导视线、制造深度和强调对比，这些都和《东海道五十三次》中歌川广重笔下的树木有异曲同工之妙。1890年之后，塞尚的风景画更加注重抽象表现力。

保罗·塞尚《圣维克多山和弧形河谷高架桥》（1882—1885年间）

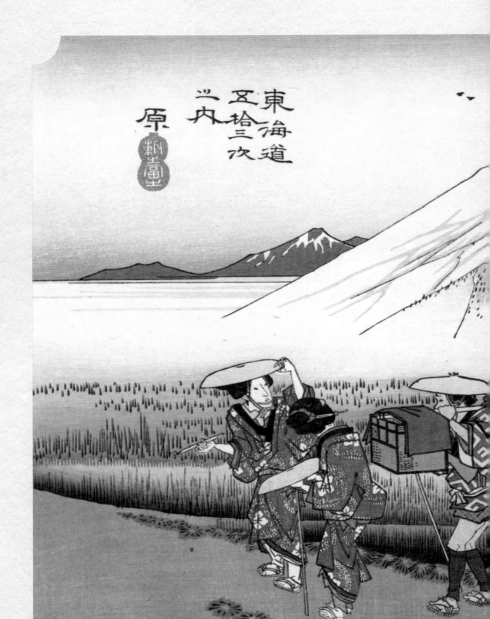

東海道
五拾三次
之内
原

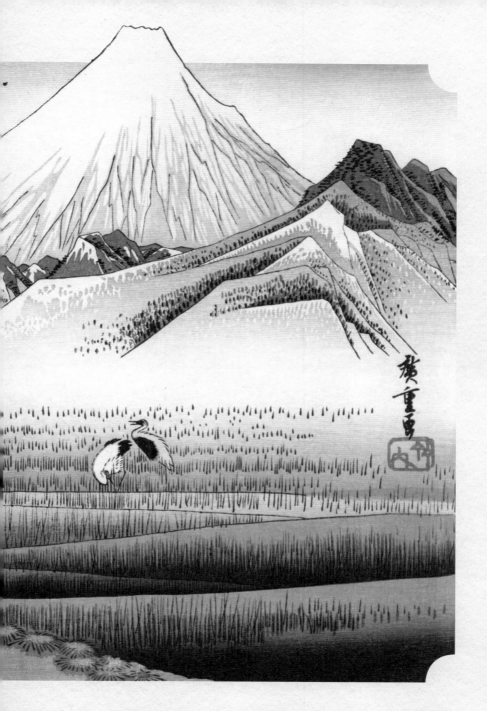

十四　原·朝之富士

富士山！那被视为日本之象征的富士山，那一路上只能隐约望见的富士山，到此时终于完整地现出了雄姿。它巨大均整，挺拔高耸，突破了红色的"一文字"，也冲出了画面边框，不愧为日本第一高峰。

朝霞映照下，一群小鸟绕着山腰飞向远空，正应了俳人上野泰的诗句"赤色富士摩霄立，翱翔小鸟若微尘"。山脚的原野上，两只悠然的白鹤烘托了冬日初晨的氛围，更加强了画面清新澄澈的空气般的质感。而东海道上的两名女子，正情不自禁地回望着富士山，深深地被它所吸引。其中一人抽着烟，正在向另一人讲述着旅途见闻，连为她们挑箱子的随从都在饶有兴致地听讲。她们三人身上闲散的烟火气，与富士、飞鸟、白鹤的出尘之姿形成对比，也展现出一种人与自然的和谐。

值得注意的是，随从的衣服上印着由两个片假名"ヒロ"（hiro）缀合而成的图案，这两个片假名是歌川广重名字中"广"字的读法。他把自己的名讳作为记号放进画里，一方面起到一种印章的作用，类似今天的防伪水印；另一方面，也突出了画家本人的在场性。我们说过《东海道五十三次》的大部分作品选用低平的视角，表现了广重接地气的特质。这个记号仿佛在告诉我们，画家就是那个沉默的随从，他偷偷听来旅人的故事，又一言不发地转述了这些故事——用他的画笔让观众们

亲临现场。

在对富士山的表现上，他和葛饰北斋迥然有别。北斋的《富岳三十六景》以视角独特、构图巧妙出名，其中正面表现赤富士的《凯风快晴》更是以极强的压迫感冠绝当世。广重的这幅画，虽然在技巧上无法比肩北斋，却表现出了他本人独有的旨趣。永井荷风曾在《江户艺术论》中评价道："北斋在描绘山水时，并不仅仅满足于山水，还经常运用别出心裁的构思，令人惊叹；相反地，广重的态度始终保持冷静……北斋山水画中出现的人物，大都在孜孜不倦地劳动，要不就是在指着风景，故作赞叹或惊愕之状。而广重的画作则大异其趣，划舟的船夫似乎不疾不徐，头戴斗笠的马上旅人疲惫地在打盹……从两位画家的作品展现出来的不同特色，我们不难发现他们俩的性情是截然相反的"，"北斋成熟期的杰作往往令人感觉不像是日本的画风，相反，观赏广重的画作时，却能立刻感受到一种纯粹的日本地域特色。如果离开了日本的风土，广重的艺术将不复存在"。

在这幅《原·朝之富士》中，广重就继承了自己一贯的风格，不需要富士山的压迫感，而是强调行旅之人的悠闲，自然风土的和谐。这也是广重会被认为更具有日本传统美学神韵的原因。

现在地址：
静冈县沼津市原
（JR原站）

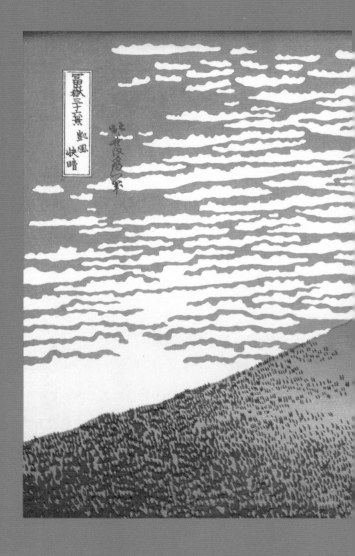

（东海道图像史之八）

　　葛饰北斋的《富岳三十六景》系列于1831—1834年间印行，与《东海道五十三次》几乎同时流行，被后人视为北斋的代表作之一。本系列中

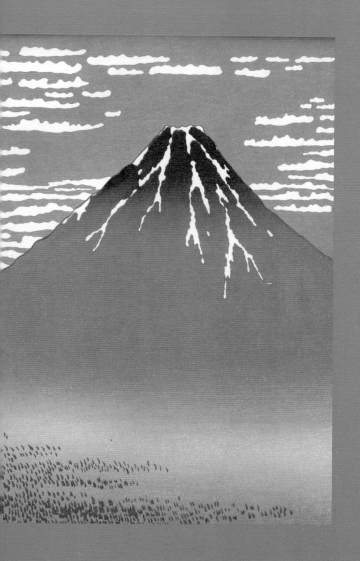

葛饰北斋《富岳三十六景·凯风快晴》（约1831年）

的《凯风快晴》一画更举世闻名，成为日本美术的标志性作品。不可否认
广重在创作中受到过北斋的影响，但他始终坚持着自己的旨趣。

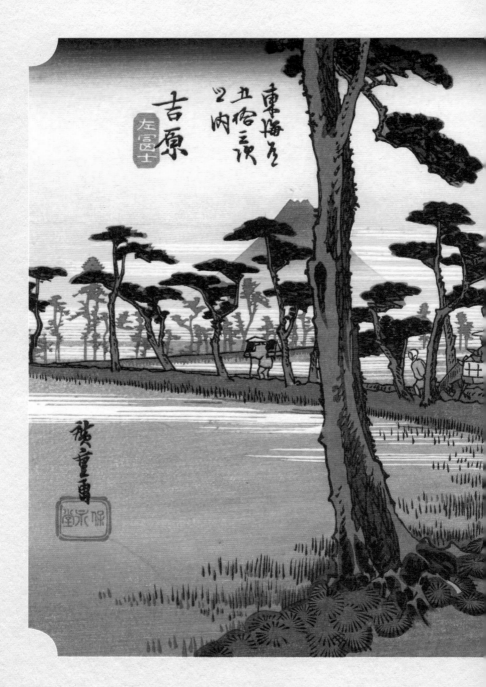

十五　吉原·左富士

　　在东海道旅行时，如果和广重一样由东向西移动，那么富士山会在你的北面，也就是右手边，大海会在你的南面，也就是左手边。坐过新干线的人应该都有过这样的体验。但是只有在吉原，因为海岸的崎岖、道路的曲折，你会发现有一段路上，富士山会看起来在你的左手边，所以这里所能看到的景观，便被称为"左富士"。

　　本图中画家依然跟随着行人的视角，在左手边远远地看到了富士。松树掩映下，S形的崎岖道路揭示了左富士形成的原因。一队人马正在画家前方行进，最后这匹马驮了三个孩子。左边和中间的孩子，正兴奋地从松树间眺望左富士。右边的那个，大概被遮挡了视线，怎么也看不到美景，于是便放弃了，垂头丧气地在那里打盹呢。这种专门供三人并坐的马鞍有个特殊的名字——三宝荒神。这本是日本佛教中特有的护法之一，意在守护佛、法、僧三宝，却被套用在马具身上，现在成了三个孩子的护法。本画的气氛相当悠闲轻松。

　　在东海道的行旅中，富士山扮演着重要的角色。所有关于东海道的浮世绘，都无一例外地重点、反复表现富士山。在日本作为近代民族国家兴起之前，除了少数精英之外，大多平民只有乡里意识，缺乏明确的国族意识。但是一条东海道把日本的主要城市连接起来，越来

越多的人开始行走在官道、驿站、都市所形成的巨大交通网络间，他们渐渐地诞生了日本民族的自觉。同时，富士山也成为日本人的精神象征。19世纪，关于东海道和富士山的浮世绘在民间大肆流行，实际上也加速了这一民族国家的觉醒。人们不再视自己为藩侯的子民、幕府的仆从，而是属于"日本"这一更大的共同体，尊王攘夷的思想得到认同。明治维新之后，日本人更是大踏步地走上了民族主义的道路。后来，连东海道上常见的松树都被赋予了不一样的民族意义。志贺重昂写于1894年的《日本风景论》，不仅认为富士山代表了日本，更把松树描写成"三角几何学和美学的结合、日本人性格的独特象征"。他的这本专著意在证明，日本国土之美丽不亚于欧洲，在世界上都是值得自豪的。

民族精神的觉醒当然是一件好事，但是过于极端便会造成悲剧。很不幸，后来的日本历史很快证明了这一点。

现在地址：
静冈县富士市吉原（JR吉原站向北徒步20分钟可至左富士神社，或岳南铁道线吉原本町站可至本町）

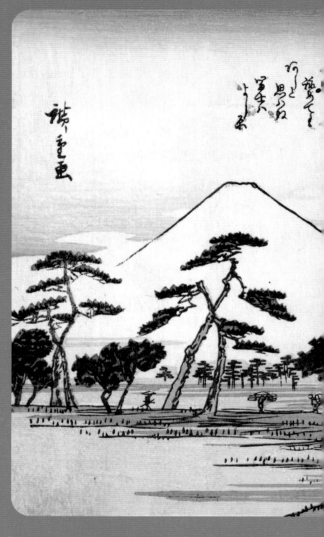

（东海道图像史之九）

19世纪40年代开始，广重回到东海道题材，不断推出该主题的作品。在出版商佐野屋喜兵卫的支持下，广重制作了号称"东海道续绘"

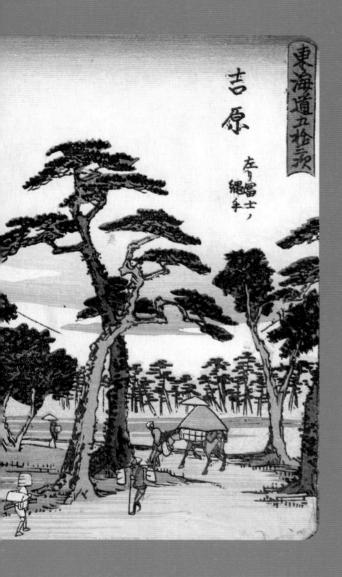

歌川广重《狂歌东海道·吉原》（1840 年）

的《狂歌东海道》系列。其特点为每幅画作都配有相关的"狂歌"短诗。

根据出版商的名字，它又被称为《佐野喜版东海道》。

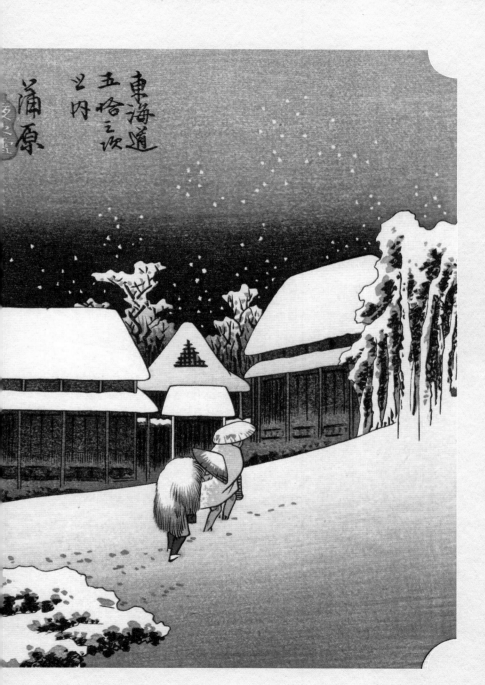

十六　蒲原·夜之雪

　　上一幅图还在夏季，连富士山都是赤红色的，这一幅图突然就到了凛冬，瑞雪骤降。似乎广重的"公路片"再次使用了蒙太奇式的镜头。空中无月，却也不尽是昏黑，画家用灰色的浓淡变化表现出黑夜中的光，仔细看的话，还有雪花在空中打旋的痕迹。雪很大，已将整个村庄、山坡、松林全部染成白色。天地寂静的深夜，路上只有三个行人。右边两位披着蓑衣，提着夜灯，深一脚、浅一脚地在雪地里艰难行走，似乎是要回家或投宿。左边那位打着油纸伞，踩着高脚屐，缩着身子在雪里站着，可能是在等人。他和前两位反向而立，形成一种拉扯的张力。这些人佝偻的身形既告诉我们落雪的压力，又让我们体会到寒夜的冰凉。全图用色简单，结构简洁，却完美地勾勒出一片银装素裹的世界，堪称本系列中的最高杰作之一。

　　但是，广重为什么要在蒲原这个地方画雪景呢？这个驿站并不以落雪闻名，长年气候温暖，很少下雪。广重的画中没有这个驿站的任何特色标志，这幅雪景放在北方的任意一个村庄都行，但唯独不太适合放在温暖的蒲原。历代学者对这一现象都无法解释，只能说广重所描绘的是他心中的风景，就和前面一些图像一样，他进行了合理的虚构。他的东海道之旅是在秋天进行的，但总画一个季节的景观难免无聊，所以广重经常在本系列中变换季节、天气等要素，它们当然不是

在本次旅途中真实发生的。也有可能，广重根本就没有到过蒲原。

20世纪末，一组画的出现震惊了世人。这是一套五十五幅的油画作品，题为司马江汉所画，虽然使用的是西洋技法，但在画面表现上却与广重的《东海道五十三次》系列一一对应，呈现出极其惊人的相似性。最关键的是，司马江汉可是比歌川广重整整早生了五十年！他是日本人学习西洋画的先驱，并且确确实实走完了东海道，不仅留下了大量关于东海道的画作，还写了《西游旅谭》《江汉西游日记》等书来记录自己的旅行。如果这套画真的是司马江汉所画，那么广重就是照搬了前人画中的风景，然后再自己加以艺术重构。蒲原的雪，对于秋天旅行的广重来说自然是不可能的景观，但司马江汉或许是冬天到的蒲原，正好赶上了下雪，而广重根据他的原画再想象雪景，这就很合理了。

不过，这套画真的是江汉的真迹吗？大部分学者对此提出了质疑，只有极少部分人坚信此画为真。他们认为，只有通过江汉的"原稿"才能解释广重画作中的很多疑难问题。有了这套图，像"蒲原夜雪"这样的谜团就有了合理的答案，所以我们应该相信它们的真实性。但反过来想，恰恰因为所有的问题都能找到解答，反而增加了人们对所谓"原稿"的怀疑：会不会是好事之人为了解决谜团，而故意做出了这套赝品，好说服我们相信呢？

现在地址：
静冈县静冈
市清水区蒲
原（JR新蒲
原站）

（传）司马江汉《东海道五十三次·蒲原》（年代未知）

　　如果我们相信司马江汉的油画为真，把广重版与江汉版《蒲原》《由井》等图相对比，两者确实高度相似。但艺术史研究者从印章、颜料等多个方面对新发现的油画进行了质疑，所以广重"夺胎说"并未得到广泛的认可。

（传）司马江汉《东海道五十三次·由井》（年代未知）

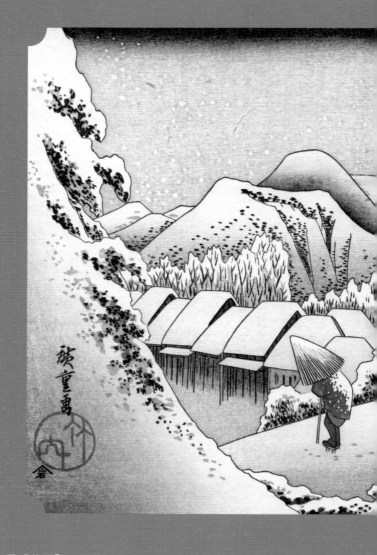

　　在歌川广重"蒲原"一图的初版中，天空相对缺少颜色的变化。可能是对该处理不满意，广重在后版中增加了渐变的黑灰色，使得雪夜的效果更加突出。所以后人一般把后一个版本视为标准版。

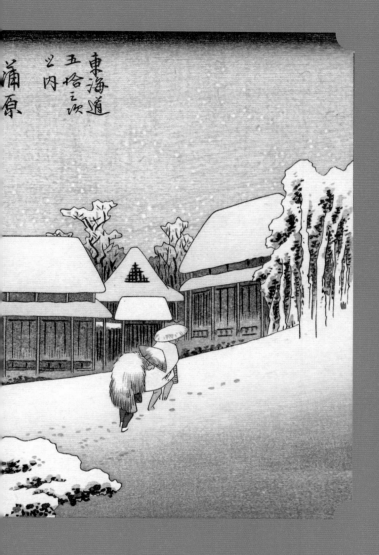

歌川广重《东海道五十三次·蒲原》（初版）（1833年）

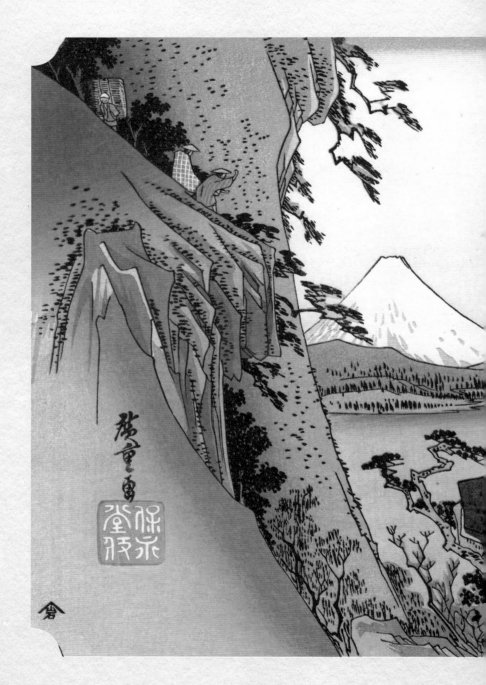

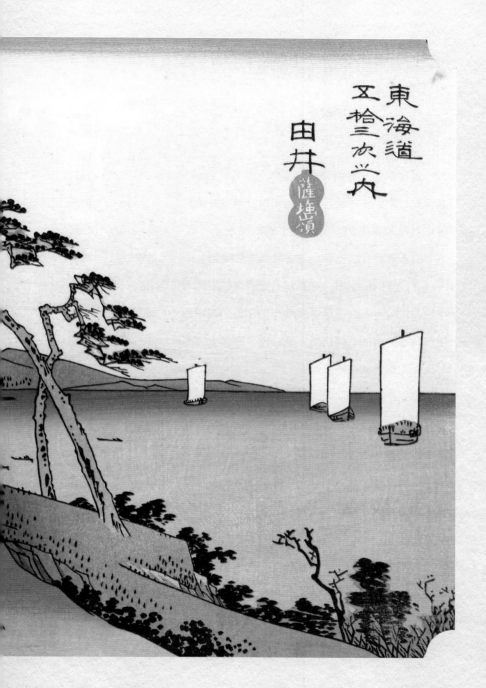

東海道五拾三次之内 由井 薩埵嶺

101

十七　由井·萨埵岭

　　由比宿，又称由井宿，是画家旅行的下一站。从由比继续西行，必须经过险关萨埵岭。此地与箱根、铃鹿并称东海道三大险关，但同时也是眺望富士山、骏河湾绝景的佳处。所谓"无限风光在险峰"，当时的人要想登临览胜，就必须冒着危险爬上萨埵岭的高崖。

　　在广重的图画中，这高崖紧逼着海岸。海上白帆几片，远山富士皑皑，遥相呼应。视觉中心 X 形的松树，迎风傲立，造型独特。从悬崖，到富士山的右侧山坡，到松树，再到下方海岸，形成一条隐然的对角线，最终又与海上帆船的垂直线相对照，构图十分严谨。水平线颜色的变化更使画面产生了层次丰富的景深效果。高崖之上，有一位旅人弯腰眺望着大海，而崖边的松树劲节盘空，虬枝舒展，团团松针清晰可见，仿佛也和这位旅人一样探着脑袋，吹着山风，俯瞰海景。人与松树的造型，恰到好处地展现了山崖之险峻。

　　他旁边一位僧侣打扮的同行者似乎对美景的兴趣不大，也不知是生性淡泊，还是惧怕高崖。旁边还有一位打柴的过客，估计是当地农夫，对景色熟视无睹，只管专心走路。史料记载，这里的山道十分危险，1607年因有朝鲜使团来访，才开辟了一条相对安全的道路，所以并不是每一个游人都那么大胆好奇，敢于从悬崖上探出头去。从画

家作画的视角来看，广重本人也未必真的攀上了悬崖。绝景并不是广重唯一的追求，和人所看到的风景同样重要的是看风景的人。而这些人在《东海道五十三次》系列中，都成为广重笔下的风景。美国的艺术史家费诺罗萨曾经评论道："广重和同时代的英国大画家透纳一样，经常会在画中配置一些站桩似的小人物，其实这同样能起到加强画中各处风景的作用。"用更具东方韵味的话来说：人即是风景。

现在地址：静冈县静冈市清水区由比（JR 由比站向南沿东海道徒步 45 分钟可至萨埵岭观景平台）

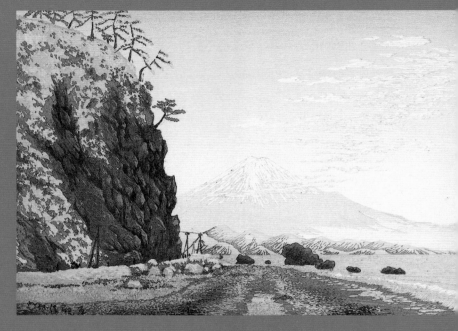

小林清亲《一月中院午前九时写萨埵之富士》（1881 年）

　　明治维新后，浮世绘越来越受到西方影响。小林清亲为当时的风景绘代表人物，后人常把他拿来与歌川广重相比。他的《一月中院午前九时写萨埵之富士》是写实之作，特别注重了光影的变化，并注明了是上午九点。这种西化的发展，同时也象征着传统浮世绘的没落。当时的萨埵岭山下已经被开辟出来，正准备修成铁路，也就是日后的"东海道本线"。

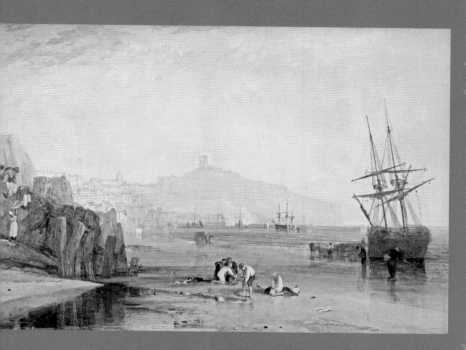

威廉·透纳《斯卡伯勒的城镇》（约 1810 年）

威廉·透纳是英国的浪漫主义风景画家，以画船、海洋、风暴而著称，同样也深刻影响了印象派绘画。费诺罗萨将他的画与歌川广重相对比，两人活跃的时期也大体相仿。

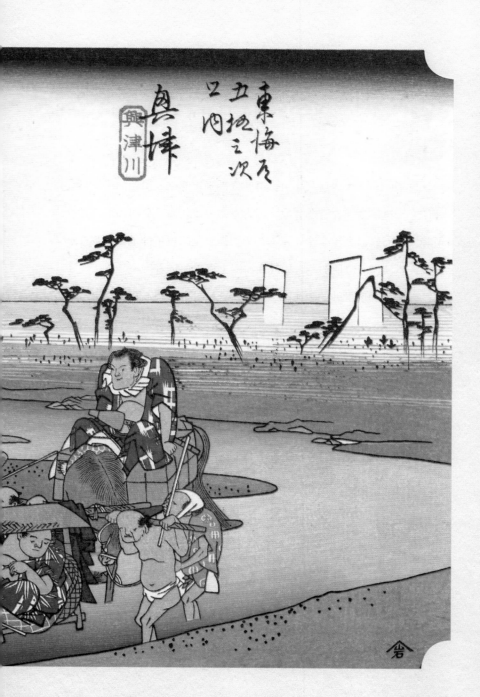

十八　兴津·兴津川

过了萨埵岭，便是兴津川。道路变得平缓起来，温暖的阳光洒在海岸上，这里是一处避寒胜地。因为夏季温度较高，兴津川的水位会下降，进而露出大片滩涂。原本在冬天需要绕路过桥的地方，现在却可以徒步涉河。眼前的一行人就在河滩上慢慢前进着。

兴津川和远景处的骏河湾形成 S 形，远处的松树、白帆，近处的山石、河岸，都是广重画中的常见元素。特殊的只有画中的人。当前一人坐在轿中，四个民夫抬他都很吃力，坐辇的底部被压变了形。后面一人坐在马上，眼看马儿也是驻足不前。如此平坦的道路，却为何如此举步维艰呢？原来，这两位乘客都是真正的"重量级人物"，尊贵的大相扑选手！那体重，岂是一般人能受得了的？

日本古代，相扑是为了祭祀神明，祈求五谷丰登。所以相扑力士在东海道通关时，会得到特殊的照顾，可免通行证。这两位腰间佩刀，显出武士身份，绝不是平民选手，所以他们出行的排场就更大了。明明一片坦途，他们却不愿自己走路；明明身强体壮，却偏要四个民夫来扛。靠体力讨生活的老百姓们，内心肯定是叫苦不迭了。然而，那位轿子里的"重量级人物"却熟视无睹，优哉游哉地歪着头抽起了烟，这一幕真是又滑稽又辛酸。

中世时，日本曾流行武士相扑。源赖朝、织田信长等著名武将都热衷于此。但是江户时代，武士相扑已经不再兴盛，相扑转为一种平民运动，女子、盲人都可以相扑，甚至有一些职业选手成为商业明星，他们常常出现在浮世绘上。浮世绘画师为他们绘制肖像，相当于是给他们打广告。歌川广重的同门歌川国芳就是一位相扑绘的好手。但这里广重显然不准备夸赞武士相扑的壮勇，而是一种犀利的讽刺。广重虽然身为武士，但他的立场却是站在平民一边的，他的画作自然因此受到人民大众的喜爱。

现在地址：
静冈县静冈市清水区兴津本町（JR兴津站向东北徒步20分钟可至兴津川入海口）

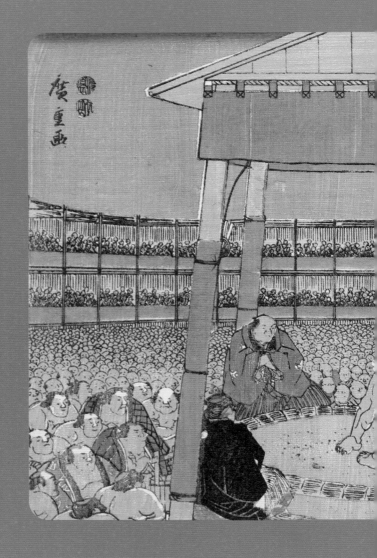

　　歌川国贞、国芳喜画相扑绘，广重本人则相对较少从事此题材的创作。本图描绘的正是相扑比赛时的盛大景况。作为相扑比赛及选手的宣传广告，相扑绘直到明治维新后依然很流行。

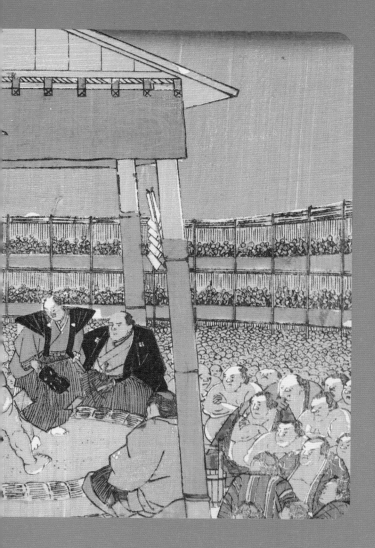

111

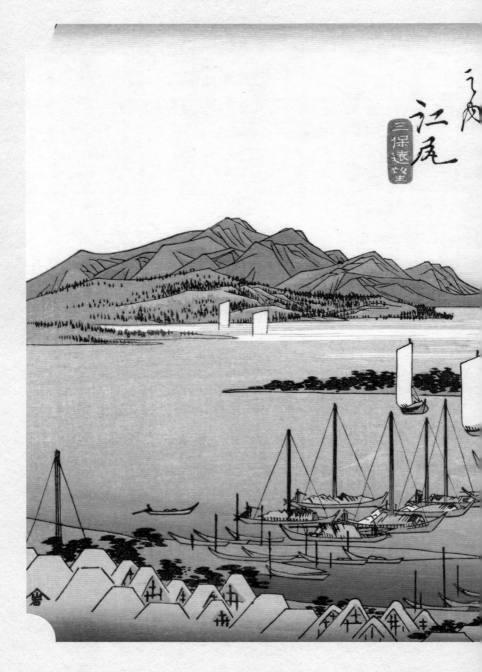

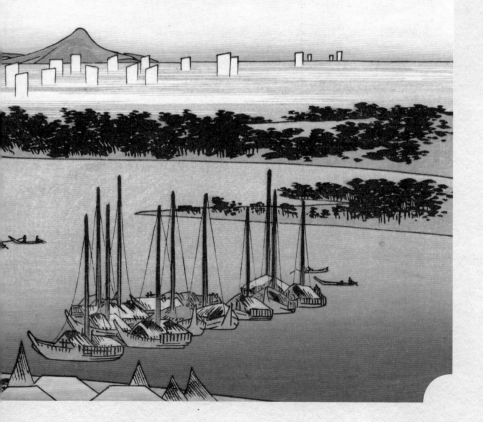

十九 江尻·三保远望

　　这是本系列唯一一幅纯风景画，没有人物，没有飞鸟走兽，只有安静的山、海与帆船。

　　"く"形的海湾将画面切分成三块，也形成远景、中景、近景三个层次。远景是连绵不断的爱鹰山、片片白帆的骏河湾，海天交接处被染成蓝色的则是远方的富士，因为距离太远反而显得渺小。

　　中景是横亘画面的一片松林，这就是著名的三保松原。传说有仙女曾在这片树林里遗失了她的羽衣，不得不下嫁给凡人。若干年后，她的孩子偶然间找到了被父亲藏匿的羽衣，这才让仙女得以返回天界。今天，三保松原和富士山一起属于联合国认定的世界文化遗产。

　　近景则是清水港，号称"日本三大美港"之一，这里是江户幕府的物资转运中心，所以停泊着一排排货船。在战国时代，它也曾先后是武田信玄和德川家康的水军基地。这两位名将都非常喜爱此地的景色，德川家康更是遗命子孙，让他们将自己下葬于此。

　　画家所站的位置，就是家康最初下葬的久能山。但是后来，这位江户幕府的初代将军又被移葬到了日光东照宫，这里只留下了供奉他的神社，名为久能山东照宫。广重很可能是借公务之便，亲身来到了此处，从久能山眺望远方的风景，画出了这幅写生之作。他在别的系

列中还创作过很多幅关于此地的绘画，无论是在《六十余州名所图会》《五十三次名所图会》还是《富士三十六景》中，他都异常坚定地选择了同样的"く"形构图，始终保持着远景富士山、中景三保松原、近景清水港的架势，这并不是广重常见的作风。大概他对于在这里所见到的动人景色，具有某种强烈的情感或执念吧。

现在地址：

静冈县静冈市清水区江尻町（JR清水站

向西徒步5分钟可至江尻町，亦可换乘公

交前往久能山或三保松原）

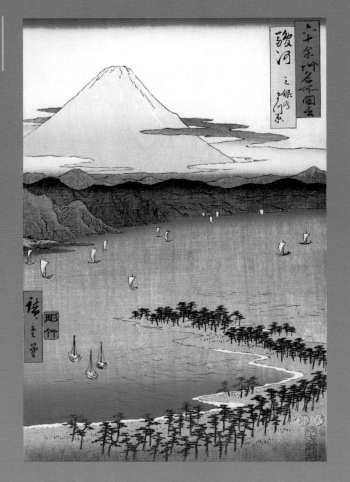

歌川广重《六十余州名所图会 · 骏河三保之松原》（1853—
1856 年间）

　　《六十余州名所图会》是广重的晚年杰作，刊印于1853—1856年间，
以结构大胆新颖出名。不过在本图中，广重只是复制了自己的范式。

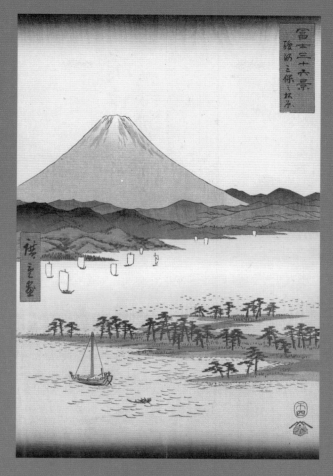

歌川广重《富士三十六景·骏河三保之松原》（1856 年左右）

《富士三十六景》同样是广重晚期作品，一直到广重去世之后才出版。
本系列据认为是受到了葛饰北斋《富岳三十六景》和《富岳百景》的启发。

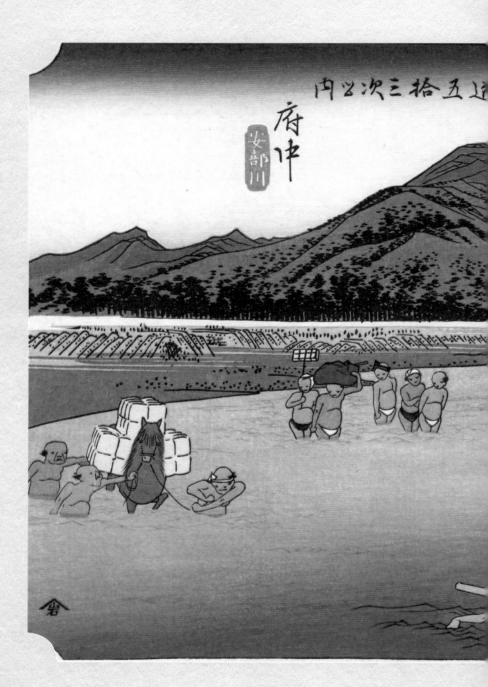

119

二十　府中·安倍川

　　骏河府中，又称骏府，战国大名今川氏的居城，幕府将军德川家康晚年隐居之所，他最后也是在此地撒手人寰的。这里是江户幕府的重要城市，府中驿站的宿场也是东海道上规模最大的宿场，但画家对此似乎并不感兴趣。

　　他在意的是平民的生活，描摹的是人们过了府中之后，西渡安倍川的景象。这幅图和第十幅《小田原·酒匂川》有相似之处，却又不尽相同。同样是天下名城，广重把小田原藏在远山之中，把骏府则干脆抛之脑后，然后将关注点放在旅途之中的河流上。本图中，远方依然是一片山峦坚实地耸立着，强调了河岸的开阔无垠。岸边垒着一道道平滑的石堆，也叫"蛇笼"。这是一种用竹网或铁网固定住碎石，以巩固堤坝的方法，在《小田原·酒匂川》一图中出现过，后面《岛田·大井川骏岸》等图也会有。渡河的景象和《小田原·酒匂川》也大致相似，不同之处在于视角。

　　画家这回的视角很低、很近，仿佛自己就在渡河人的行列中，正看着前面几位女眷渡河一样。坐轿子的那位女士自然是地位最高的了，她的随从只能乘坐简易的辇台或者肩车。肩车是最便宜的渡河方法，有时会充满危险。因为熟悉水文的民夫会故意带你前往水深危险的地

方，以此骗取或要挟更高的费用。但图中的民夫服务态度非常好，我们可以看到最右侧的那位绿衣男子，他身下的民夫用力将他的双脚抬起，以免他沾到河水。如此贴心的服务，想来是小费给够了的原因吧。画家似乎津津有味地看着这一切，把细节一一记录了下来。至于对面过来牵马挑货的民夫，我们仿佛也能听到他们与这边人打招呼致意的声音。这就是本图与《小田原·酒匂川》最大的不同了，画家不再用深远的视角俯瞰大众，而是与他们一同前行。

那位被照顾得很好的绿衣男子，背后写了一个"竹"字，这又是广重留下的记号。"竹"代表的正是本系列画作的出版商，保永堂的老板竹内孙八。广重此举，可以说是打上了防伪水印，顺便替老板做了广告，但似乎对东家也有着这样的暗示：（只要您给我的待遇够好）我会竭诚为您服务，不让您沾上一点脏水。虽然不知道广重是不是真有这层意思，但画家在这幅画中明显是"在场的"，他更积极地使自己参与到画面中来，这就赋予了作品更多耐人玩味的趣味。

现在地址：

静冈县静冈市葵区（JR 静冈站向

北徒步 5 分钟可至骏府城旧址，

或可再坐一站至 JR 安倍川站）

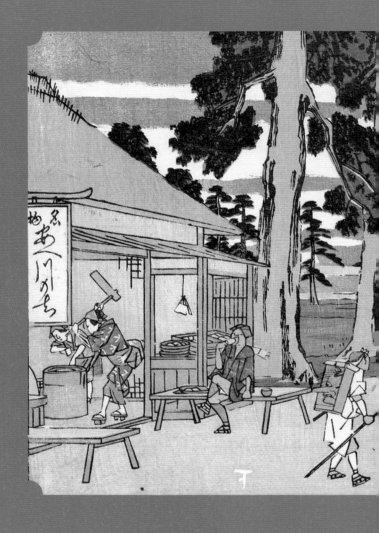

（东海道图像史之十）

　　1841—1842年间，江崎屋的辰藏吉兵卫委托广重又制作了一组东海道风景绘，称为《江崎屋版东海道》。但因其"东海道五十三次之图"的标题为行书体，故而俗称《行书东海道》。在本图中，广重的视线进入府中，

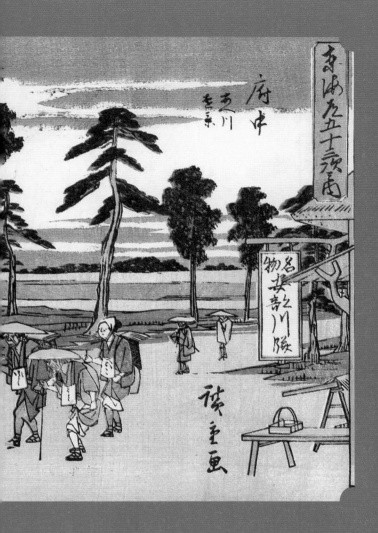

描写了城镇里的景象，安倍川仅出现在远景中。店里卖的是当地的特色小吃"安倍川饼"，据说是德川家康品尝后亲自命名的，幕府第八代将军德川吉宗也很喜欢吃。

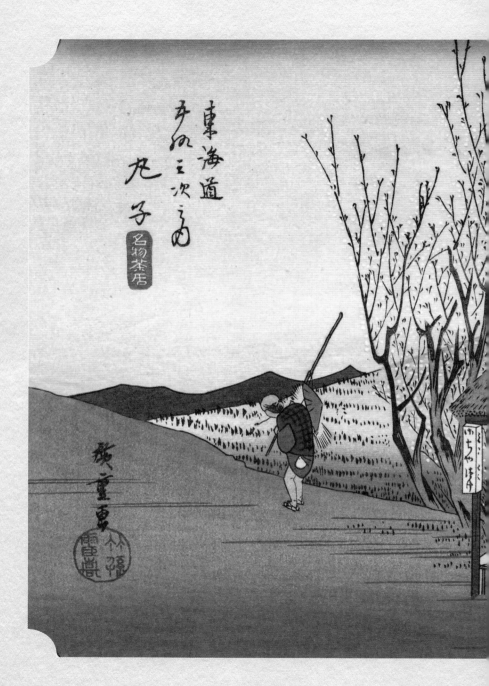

124

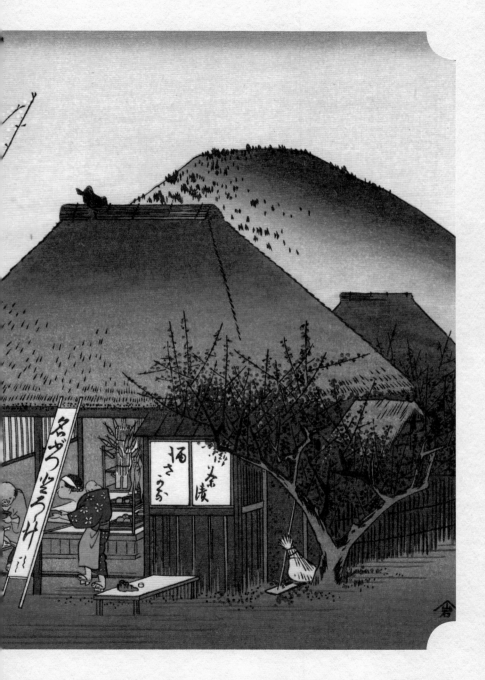

二十一　丸子·名物茶屋

　　丸子，又称鞠子，是东海道上一个较小的驿站，但却有一家江户时代的著名"网红店"，那就是出售当地特产"山药羹"的丁子屋。早在17世纪，著名的俳句诗人松尾芭蕉就曾来到这里，写下了名句"春梅，初芽，正是丸子驿煎山药羹之时"。在十返舍一九的流行小说《东海道徒步旅行记》中，主人公也专门来到丁子屋品尝山药羹。广重在这里用画笔完美复刻了诗歌与小说中描绘的景象。

　　画面中心的小屋就是丁子屋。屋外，满树的梅花正要开放；空中，绯色的"一文字"暗示春意盎然。江户时代的观众一下就会联想起芭蕉的俳句。店内，背着孩子、端着汤碗的女人是丁子屋的老板娘，她在《东海道徒步旅行记》里曾经出现过；席间，坐着的两位客人很可能就是小说的主人公：喜多和弥次。他俩刚准备开始喝山药羹，可惜，小说的下一幕老板就会跑出来，和老板娘莫名大吵一架，结果把羹汤全部打翻在地。两人只好狼狈离开，喜多无奈地吟了一首打油诗："夫妻吵架山药汁上，竟然惹出一场大仗……"他们最终还是没能喝到这著名的特产，不得不继续旅行。

　　广重没有点明这一切，严格来说，店门口的牌子上只写了"名物山药汁"，也并不一定就是指丁子屋。但是江户时代的观众一看到背

着孩子的老板娘即将上汤，就会猜到接下来将发生的那一幕，从而因为喜多和弥次的遭遇忍俊不禁。画师把松尾芭蕉的诗句、十返舍一九的小说巧妙地"融梗"了，看似画的是旅店温馨，其实暗藏了搞笑滑稽。这种扎根于通俗文化的做法，让画面更加具有故事感。

一百多年后的1970年，丁子屋的新主人柴山信夫开始重修店铺。他不仅恢复了小店的旧观，还花费二十年精力，投入四千万日元大肆搜罗广重各个版本的《东海道五十三次》，收藏于店中。今天，客人坐在店里，头上方就挂着广重的系列大作。他们看到这幅画的时候，依然会沉浸在这诗歌、小说、绘画累代传承，高度互缠的东海道文化氛围之中。

现在地址：

静冈县静冈市骏河区丸子（JR 安倍川站向西步行30分钟可至丁子屋，或从 JR 静冈站换乘公交可至）

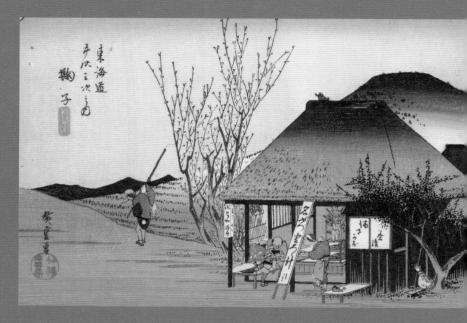

歌川广重《东海道五十三次·鞠子》（后版）（1833 年后）

　　在本图后来的版本中，"丸子"这一地名被改为了"鞠子"，两者在日语中的读音相同。除此之外，两图并无差别。

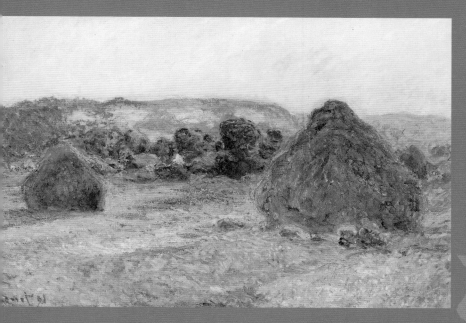

莫奈《干草堆（夏末）》（约 1890 年）

　　歌川广重《丸子·名物茶屋》中茅草屋的构图以及色彩与光线，被认为影响了莫奈《干草堆》系列的创作。莫奈于1889—1891年间反复描绘干草堆，通过对同一主题的重复来阐释大自然随时间和天气变化所产生的差异。此系列在商业上也获得巨大成功，让莫奈得以支付吉维尼居所的全部费用，并开始修建其著名的睡莲池。

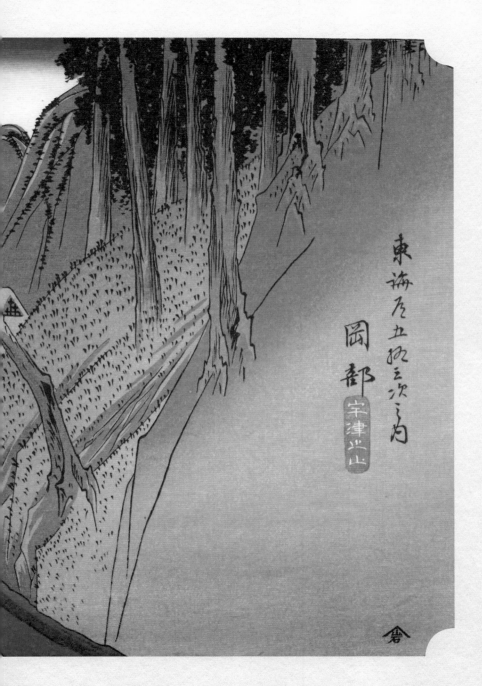

東海道五拾三次之内

岡部

宇津ノ山

倉

二十二　冈部·宇津之山

冈部的宇津山是古来名所，公元10世纪前后成书的《伊势物语》曾这样写道："他们向着那有名的宇津山行进。眺望前途，但见此后即将步入的山路上，树木繁茂，天光阴暗，道路渐渐狭小，外加茑萝藤蔓繁生，使人不知不觉地胆怯起来，觉得这真是意想不到的穷途。"

本书的主人公，一般认为是平安时代初期的"六歌仙"之一在原业平，他曾被流放到当时尚属蛮荒之地的关东，成为东海道上最早的旅人之一。据《伊势物语》说，他在宇津山遇到一位隐士，此人写了一首和歌让他带给远在京都的恋人，诗曰："寂寂宇津山下路，征夫梦也不逢人。"从此，宇津山成为和歌的"歌枕"之一。

所谓"歌枕"，按照诗僧契冲的说法，就是可以让诗人当作枕头的名所，在这里诗人会兴起丰富的梦，从而联想到古代名士的幽情。比如说，在诗歌中描写宇津山，就让人自然联想到贬谪的诗人、远方的情人等意象。它属于精英文人的想象，和宇津山本地人的生活没有任何联系。在原业平的东国诗句，写的虽然是当地风景，心心念念的却总是京都故土。

这种情况在江户时代渐渐发生了变化，自从日本的中心迁移到关东之后，平民文化大兴。名所不再与文人的雅兴挂钩，而是纯自然的风景；名物不一定是贵族的茶具，也可以是一碗山药汤，就像广重上

一幅画所表现的那样。所以,《东海道五十三次》在这里表现的更多是平民的日常,而非思古之幽情。江户初期,京都的"琳派"画师俵屋宗达,其代表作之一《茑之细道图屏风》也是以宇津山为主题的。他使用的是抽象的图形,画成供达官贵人欣赏的装饰性屏风,所以其主旨仍在精英艺术的诗情画意。广重的画则与此形成了鲜明的对比,他的目标受众是江户平民,其画笔则更注重写真。

　　宇津山最著名的"茑之细道"在这里也有表现。茑是一种落叶攀缘藤本植物,它像爬山虎一样爬满了小径两侧的山坡,略带萧索的秋意。湍急的流水之上,一株枫树旁逸而出,满枝红叶摇摇欲坠。但是画家并没有表现那种文人的行吟愁绪,而是画出了劈柴归家的农人和小孩,表现出一种日常的平静祥和。这其实暗示了东海道文化的变革,这里从当初只有精英文人可以旅行、歌咏的文化场域,变成了平民大众穿梭往来的公共空间。在艺术审美上,这幅画可能没有在原业平的风流、俵屋宗达的高雅,却表现出广重自己的选择。在上一幅图中,他让画笔与流行小说互缠,在这里,他也与精英文化保持了距离。

现在地址:
静冈县骏河区宇津之谷(JR静冈站换乘中部国道线公交30分钟可至,在宇津之谷入口或坂下下车)

　　俵屋宗达（生卒年不详）主要活跃于17世纪前期的京都，"琳派"艺术的代表人物。该屏风依据《伊势物语》的意境而画，原为一对屏风，本图为左侧屏风图。图上有公卿乌丸光广抄录的《伊势物语》片段。宗达的作品深受京都宫廷文化的影响。

茂<ruby>つ<rt></rt></ruby>つ

<ruby>て<rt></rt></ruby>

とし

残りける

たれ

蔦の

ほそ

俵屋宗达《茑之细道图屏风（左侧）》（17世纪前期）

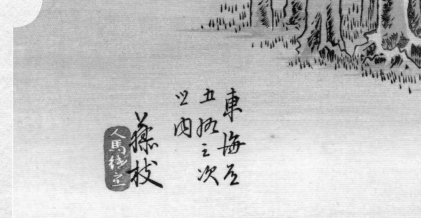

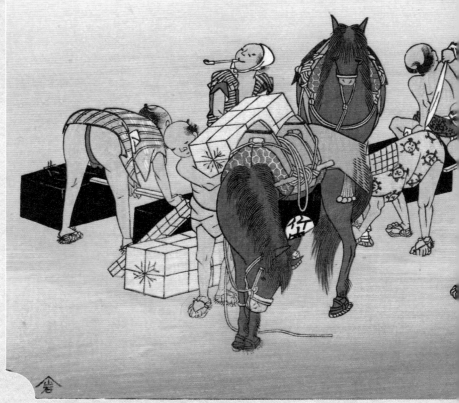

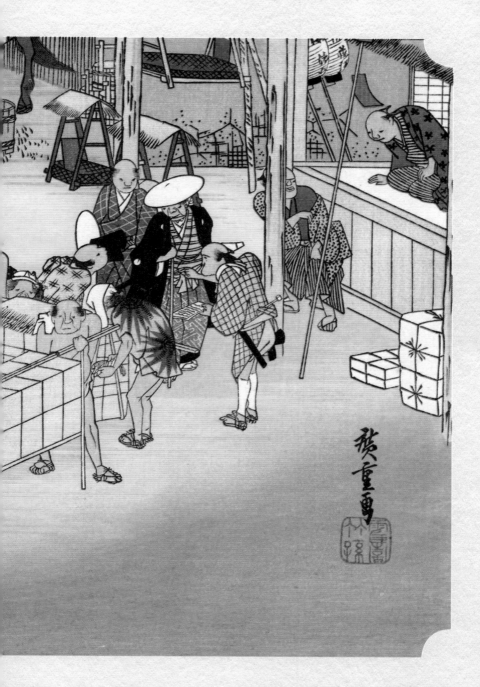

二十三　藤枝·人马继立

　　藤枝驿是东海道中段重要的转运中心，大名队列经常在这里更换马匹或挑夫，即为"继立"。画面中，这一行动正在问屋场（又称驿亭、传马所）里进行。浮世绘经典的对角线构图中，左下角是忙碌的民夫，右上角则是押运的官员和监管的商家。民夫吸烟擦汗，官员凝然肃立，而商家则高坐棚内，他最后会依照转运行李的重量计费。所有的细节在对角线上依次展开，有条不紊。画家本人很可能就在场，正于一旁的角落里观察、作画。

　　此图还潜藏了大量的记号：左下角的一匹马，马肚子下方隐现"竹内"二字，代表的当然是画家的老板竹内孙八；中间民夫挑着的驾笼上有一块牌子，竖写着"保永堂"，这是出版社的招牌，以上两者都可以视作防伪标志。但是，抬着驾笼的几个民夫，他们的脚趾又赫然是六个！神秘的"六趾人"再度现身。

　　歌川派的传人之一，六代目歌川丰国（"丰国"画名的第六代传承者）曾提出一个惊世骇俗的理论，认为《东海道五十三次》的原画师不是广重，而是另一位著名的画师——神秘消失于历史中的东洲斋写乐。写乐的身世是日本画史上的一大谜案，他骤然现世，又突然消失，他所有的传世作品都在1794—1795年之间完成，此后就再无踪迹，甚至有人认为他其实是一个到日本旅行的荷兰人，这里无法展开详述。

而六代目歌川丰国宣称，写乐天赋异禀，生有六指，他最先创作了东海道系列的画稿，退隐之后交给了初代歌川丰国。后来丰国又委托歌川广重将之重画，是为《东海道五十三次》系列。所以，广重在画面上特意留下了许多"六趾人"，意在致敬原画师东洲斋写乐。

六代丰国于晚年才将这一信息作为家门不传之秘公之于众，但是其真伪早已无法验证了。首先我们不知道写乐的真实身份，更不知道他是否真有六根手指。而丰国为何委托广重来修改写乐的遗稿，其动机也不明。如果我们相信这一假说，结合本画中广重留下的"竹内""保永堂"的记号，这是否意味着，其实是商人竹内孙八在暗中促成了此事呢？而广重则自比为图中的搬运工、换货工？不论如何，广重有在场的可能性（送御马的公务），却又在人马行李上留下金主的名号，然后又安排了"六趾人"的出现，如此多的要素集中在一起，显然有着某种特殊的含义。但这一隐喻背后的真相，早已随着时间的流逝，永远地埋在了历史的尘埃之中。

现在地址：
静冈县藤枝市藤枝三丁目问
屋场遗址（JR藤枝站向北徒
步30分钟，或换乘公交可至）

（东海道图像史之十一）

　　1843—1847年间，歌川广重和师叔丰国的两位高足——歌川国贞、国芳一起合作了一套《东海道五十三对》系列。该系列主要描绘五十三个驿站背后的历史或传说故事，其中擅长武者绘的国芳一人贡献了二十九幅画作，广重贡献了十九幅画作，国贞则画了九幅美人绘，共五十七幅——其中有两幅图有不同版本，为重叠之作。这种歌川派门人合作的盛况，之后还会多次出现。

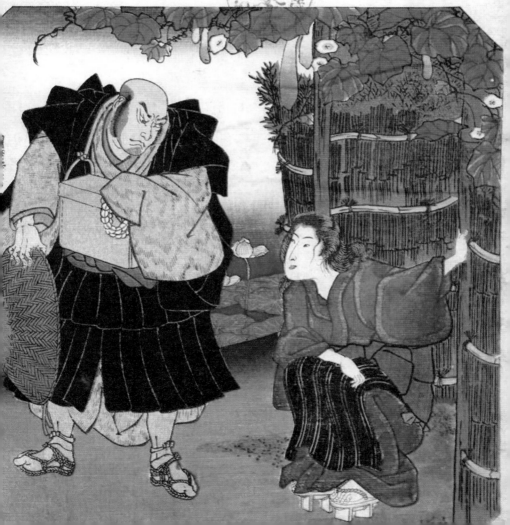

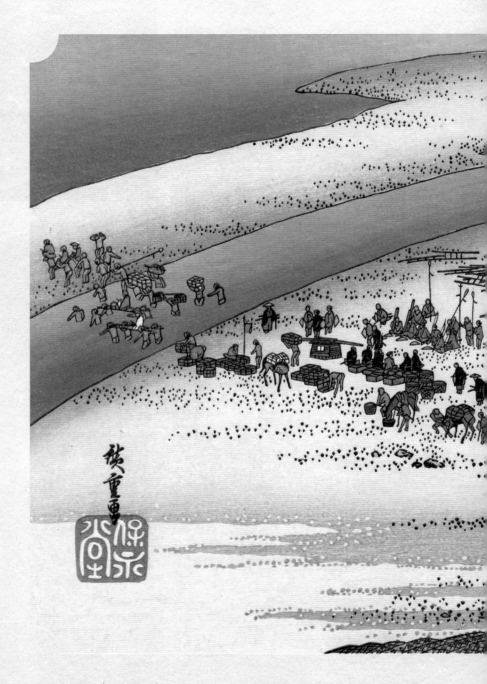

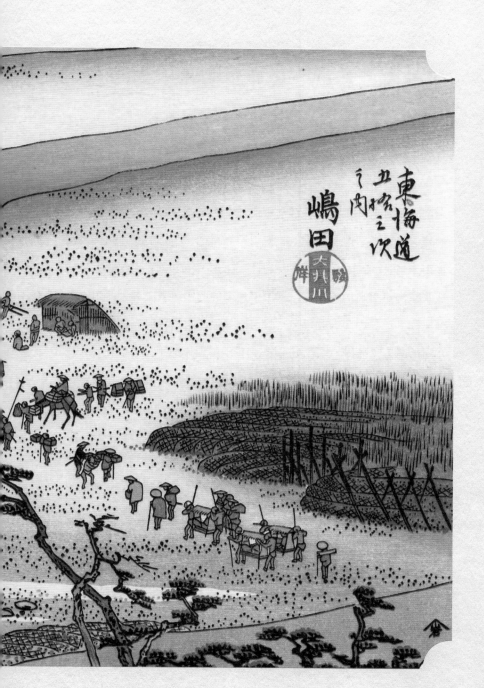

東海道
五拾三次
之内
嶋田

大井川

二十四　岛田·大井川骏岸

　　藤枝向西10公里，画家来到了东海道最危险的渡口，大井川。当地的民谣如此唱道："马儿能越箱根八里路，却越不过大井川。"江户时代，这里年平均水深为76厘米，经常涨潮且水流湍急，很难涉河。而由于当时水利技术有限，也没有固定的桥梁可以过河，于是这里就成了东海道著名的难关。广重用了连续的两幅图来表现大井川，类似于连环画。因为大井川乃是骏河国与远江国的界河，所以描绘河东岸的名为《岛田·大井川骏岸》，描绘河西岸的则称《金谷·大井川远岸》。

　　图中是浩浩荡荡的人群趁着大井川水浅之时过河的景象。大队人马正跋涉在沙洲之上，抬轿的、骑马的、席地而坐的，各色人等，不一而足。有一批武士怀抱兵器，正襟危坐，正在等待另一拨人先过，随从的民夫则三三两两坐在沙地上休息。对角线的构图中，河流的主体在左上角只露出一小部分，无法揣测大川的宽度。这样的表现方法给观众留下了想象的空间。而右边青绿色的石堆则是巩固堤岸的"蛇笼"，水位高涨时，众人所在的沙洲将会被茫茫大川所吞没。

　　一旦水位高过人肩，大井川将会禁止渡河。17世纪起，幕府就在大井川上设置了全职的渡河人员，称为"川越人足"。最多时曾有

七百名劳力服务于大川两岸，这些人每天将河水的深度汇报给江户，方便幕府随时调整政策，这也足见大井川口作为交通要道的重要性。水位高涨时，所有人都会滞留在两岸，岛田驿和金谷驿因此兴盛。

到明治维新之后，由于技术的进步，大井川的渡河难题终于被解决。1879年，一座名为蓬莱桥的木桥被建立起来，长达897米，后被吉尼斯世界纪录承认为世界最长的木造步道桥。再后来，大井川铁道建成。今天，新干线上的旅客只需4分钟便能从岛田站驶达金谷站了。

现在地址：

静冈县岛田市一丁目大井川川越遗址（JR

岛田站向西徒步20分钟可至）

（东海道图像史之十二）

1845—1848年间，广重的《东海道细见图会》系列将风景与人物分离，上半部分统一画当地风景，下半部分统一画乡民或过客。但这一系列并没有完成，很可能到三岛驿就"烂尾"了，未能画到岛田驿，所以这里选择了该系列的第一幅《日本桥》作为参照。

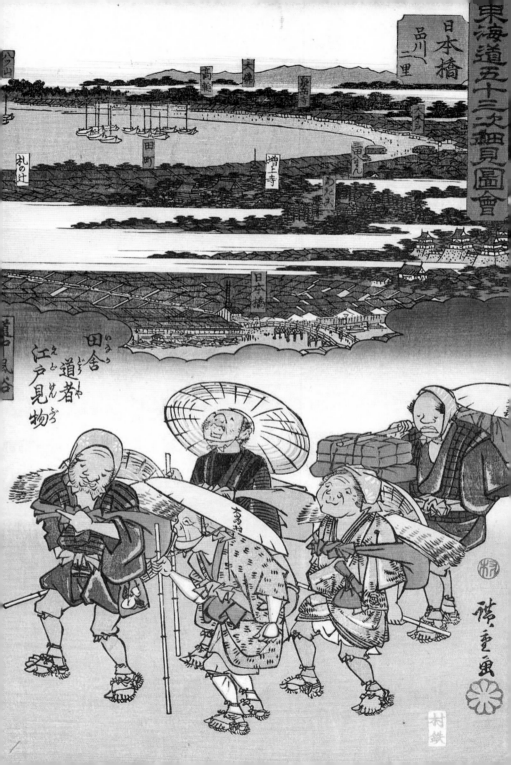

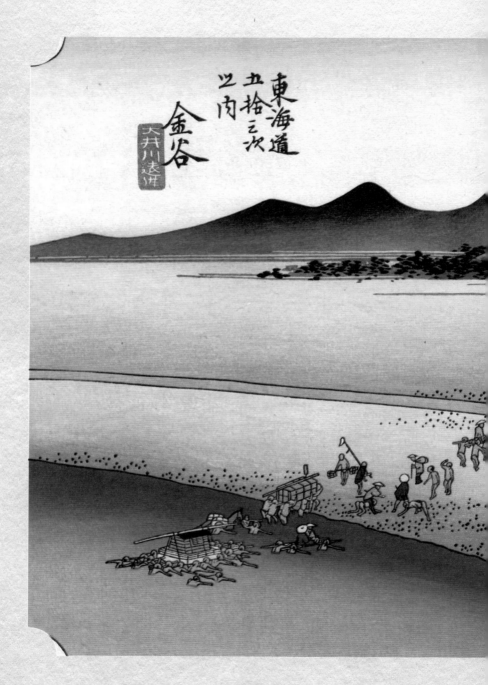

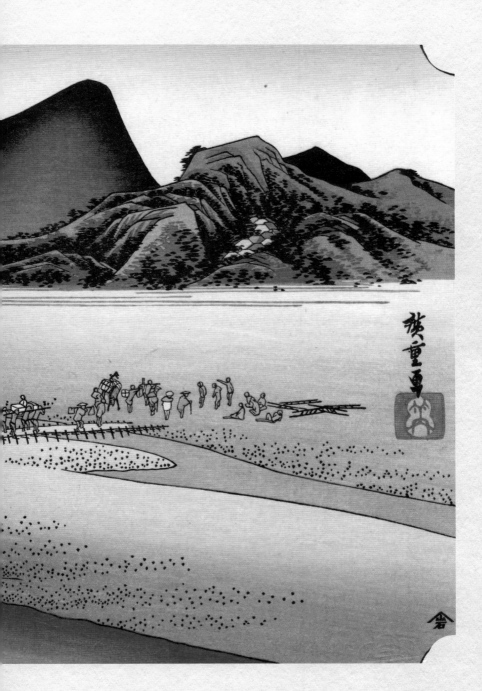

二十五　金谷·大井川远岸

　　现在，画面来到了金谷这边。不过画家换了一个视角，左边是东，右边是西，西面远山之间藏着的小镇是金谷驿。也就是说，画面上的这班人和上图可能是同一批，他们自东向西渡过了大井川，现在终于来到了对岸。先头人马上岸之后，几个民夫已经累倒在地，而带着驾笼的"高栏辇台"还在河中，坐在里面的很可能是一位身份尊贵的大名。这些大人物出行时总是带着大批人马，渡川前夜驿站的旅馆基本都会人满为患。那么平民就算到了驿站，也会因为无地可住，不得不返回上一站找地方过夜。江户时的平民旅行虽然比古代自由很多，但仍然充满了艰难。

　　这幅画的构图和《小田原·酒匂川》一图极为相似。1797年出版的秋里篱岛《东海道名所图会》中，有着几乎一模一样的图画，只不过是未上色的版本。早期介绍东海道的图画，多为书籍插画，供文人阅读，所以其视角往往高高在上，对山川风貌做一概览。《东海道徒步旅行记》虽然是写给平民看的滑稽小说，但在大井川这里所配的插图，依然是同样的构图。广重的《东海道五十三次》系列多采用低平视角，与大众和光同尘，但这几幅图却一反常态，将众生画作蚁民。这就让人不得不怀疑，是否画家在这里又不在现场，只好依靠书本想

象。后来广重又画过很多次大井川，都采用低平视角，描绘渡河人的细节，更像是写真之作。可能是在这次旅行之后的某年，画家才又去实地走访了一番吧。随着浮世绘越来越独立于书籍，在民间流行，更亲民的视角才更能得到人们的喜爱。

当然，我们也可以认为，广重只不过是无暇写生，加上想换个视角，这才使用了《东海道名所图会》的构图。画家的配色也有独到之处，河川的"广重蓝"跟远山的墨色剪影相得益彰，使画面的表现力大大提高了。

现在地址：
静冈县岛田市金谷新町
（JR金谷站）

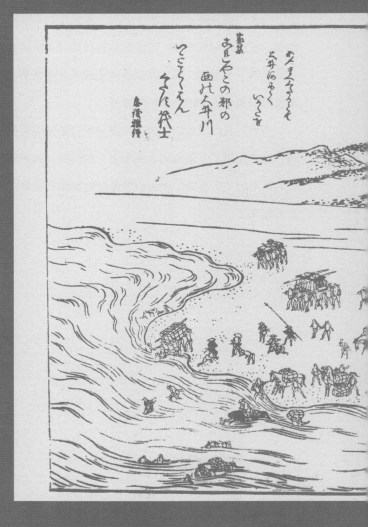

　　《东海道名所图会》为秋里篱岛所写，北尾政美、竹原春泉等画师插
图，但书中具体画作的作者不详。歌川广重出生那年，正赶上《东海道名

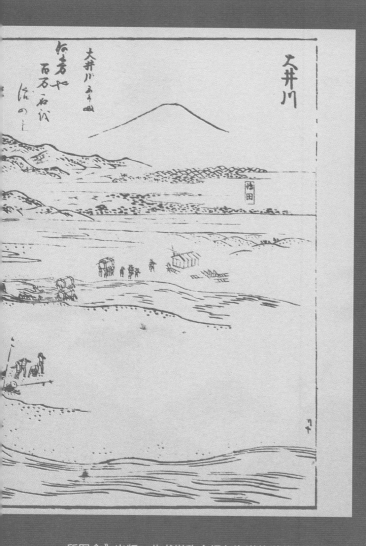

所图会》出版。此书堪称介绍东海道旅游信息的导游手册，广重对于此书
想必十分熟悉。

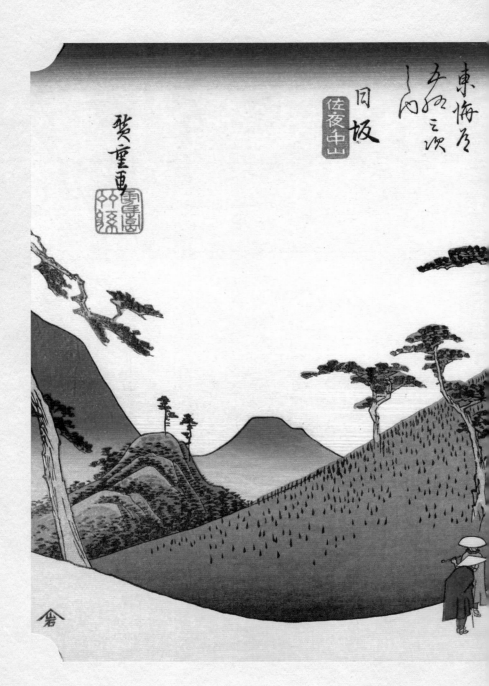

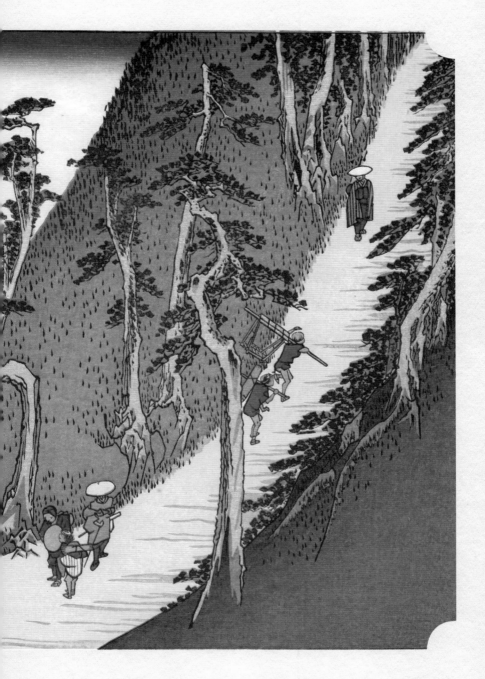

二十六 日坂·佐夜中山

才过了大川，又到了险山。佐夜中山也是东海道上著名的障碍之一，从画面上就可以看出，此地的山路非常险峻。山峰棱线与山道曲线的起伏相应，来往的行人点缀在路上，也与山间的松树相对照。一个旅人正走下山坡，两个民夫则扛着空轿子往山上走，大概是准备收工回家了。下方，有几个人聚集在大石前，正好奇地端详着此物，这就是当地的名景"夜泣石"，它背后有一则古老的传说。

相传有一位孕妇为了去金谷看丈夫而途经日坂。夜晚，她行至佐夜中山，却不幸遭遇了山贼。山贼不仅夺走了她的衣物，还残忍地杀害了她。在那之后，一块沾染了孕妇鲜血的石头开始夜夜哀鸣，人们称之为夜泣石。然而，那个孕妇肚子里的孩子却奇迹般地活了下来，被一位当地的僧侣养大。孩子长大之后成为一名剑师，若干年后，有一名男子拿来一把剑请他修理，跟他说："我这剑是一把好剑，但可惜十年前杀了一名孕妇，从此缺了个口子。"剑师立刻明白此人便是他的仇人，于是愤然杀了这名男子报仇。后来佛教高僧空海大师路过此地，听说了这个故事，为了平息石头的怨灵，便刻下了"南无阿弥陀佛"的字样，从此夜泣石不再鸣叫。

这个故事在江户时代广为流传，曲亭马琴的通俗小说《石言遗响》

中就记载了此事。俳句诗人松尾芭蕉也曾来到此处。凌晨时分，他经过佐夜中山，在马背上昏昏沉沉间，突然受惊而醒，想到了杜牧的《早行》，于是仿照唐诗写了一联名句："马上惊残梦，月远茶烟升。"诗歌表现的薄暗氛围与此画颇为契合。芭蕉的诗句被刻在碑上，如今立在夜泣石的东侧；广重的绘画也被刻在碑上，如今立于夜泣石的西侧。传说、名胜、俳句、浮世绘共同交织，形成了丰富多彩而又凝为一体的东海道文化。

现在地址：
静冈县挂川市佐夜鹿小夜中山公园（JR金谷站向西经旧东海道徒步一小时可至夜泣石，或乘坐公交半小时可至）

157

歌川芳重《东海道五十三驿钵山图会·日坂》（1848年）

（东海道图像史之十三）

1848年，歌川国芳的弟子芳重（生卒年不详）创作了一个非常有趣的系列《东海道五十三驿钵山图会》。所谓"钵山"即是盆栽假山。用盆栽的样式复现出东海道五十三次的景观，然后再绘制成图，和歌川派的其他风景绘相比，有着截然不同的意趣。

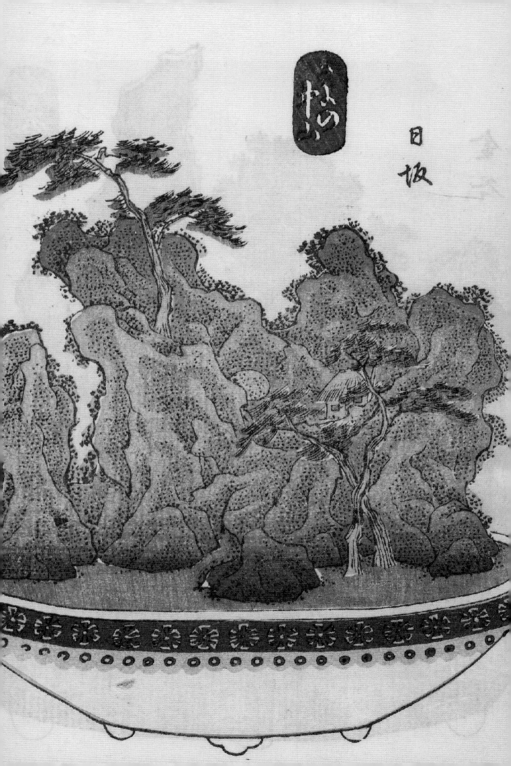

日坂

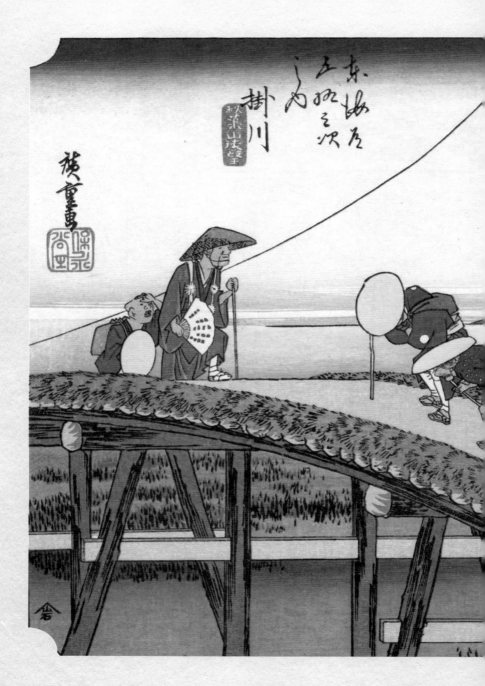

二十七　挂川·秋叶山远望

　　远山碧空，风筝飞动；小桥流水，旅人相会。清新隽永的画面中，广重笔下的人与物总是两两相对，悠然成趣。两组农人在田间劳作，两盏长明灯立在桥边，显示这正是通往秋叶山秋叶神社的路。秋叶山静卧，二濑川轻流，两者年年岁岁相看不厌。

　　桥上的两组人迎面相逢，老僧戴着竹笠，摇着纸扇，显然此时正是夏季，对面行人毕恭毕敬地向他行礼。老者很可能是秋叶神社的僧侣（在明治时代神佛分离之前，此处供奉的是镇火神秋叶权现），而行礼的人正是要去那里参拜的。

　　老僧后面跟着一个小童，参拜者身后也有一个小孩，他们并不关注彼此，却都在眺望着远方的风筝。风筝也是两只，但它们可并不相亲相爱，而是"风筝大战"中的对手。日本人一般在正月放风筝，但是此地远江国却是在五月放风筝，这就是所谓的"远州风筝"。为了竞技，当地人会用松脂把玻璃粉粘在风筝线上，这样在风筝缠斗之时，就能切断对手的线。只见图中左边的风筝昂昂高举，飞出画外，自然是胜利者；右边的风筝断了线，可怜无计，只能凄凄惨惨地向秋叶山遁去。两个小孩看得津津有味，其中一个更是手舞足蹈，仿佛在为胜者助威。这充满童心的一幕，与成年人恭敬严肃的世界平行共存。本

来过于平静的画面，因为这一幕而显得生机勃勃，充满张力。两人两风筝约略形成一个菱形构图，框住了山与水之间的空隙。图画中的人与物全部两两相衬，相反相成，堪称绝妙。

此外值得一提的是，在江户也有一处著名的秋叶神社，但在明治维新后便搬离了原址。它的名字倒是在当地留存下来，成了另一个次元的"圣地"，那就是今天东京的秋叶原，动漫爱好者的天堂。在那里，童心与成人世界用另一种方式共存着。

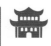

现在地址：
静冈县挂川市（JR 挂川站向西北徒步
20 分钟可至秋叶神社）

歌川广重《东海道张交图会·挂川》（1848—1852年间）

（东海道图像史之十四）

所谓"张交绘"，即将数张浮世绘放在一张纸上印出。歌川广重是浮世绘画师中最爱创作"张交绘"的，他的《东海道张交图会》就是代表。本图中，挂川、袋井、见附、滨松、舞坂五张图从右上到左下依次被安排在一张纸上，每张图的主题与形状都不一样，有的表现当地动物、食物，有的则是风景与美人。

秋葉山
今産本手
拾手
玉川

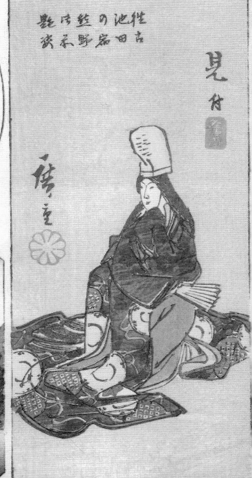

性田品野不磁
古田品野不磁
艶月鈴の池性

見付

廣重

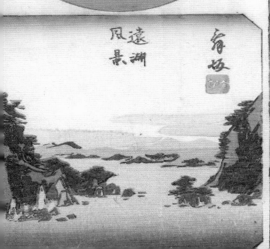

遠湖
風景

舞坂

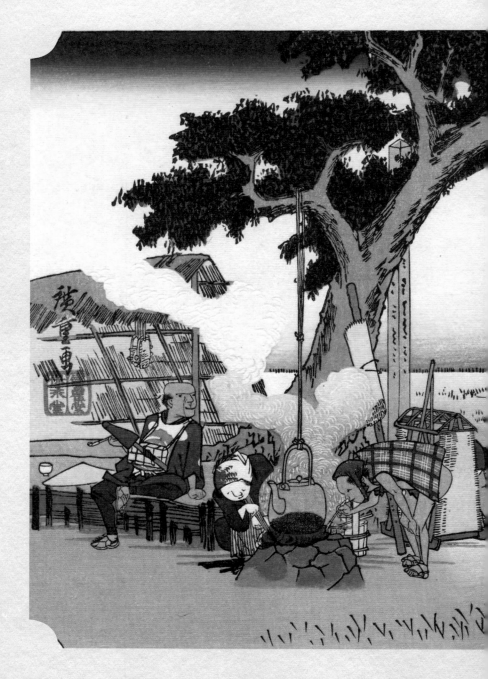

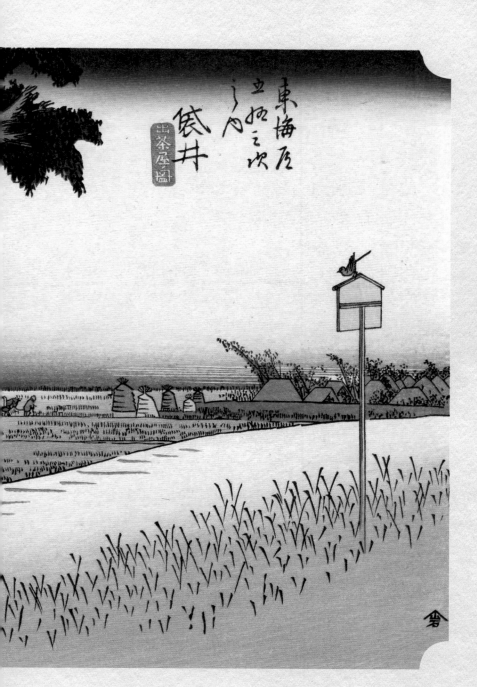

東海屋
立場之次
う内
袋井
出茶屋ノ圖

二十八　袋井·出茶屋之图

已经过了袋井驿，广重才悠然地拿起画笔。他似乎总是爱画一些前不挨村、后不着店的地方，所谓《东海道五十三次》，他更关注的是"道"，而非"次"（驿站）。

只见道旁的树荫下，有一间简陋的草屋挑着芦苇帘子。一只烧水壶垂吊在树枝上，下方则是用石头堆成的灶炉。草屋的女主人正弓着身子给灶炉添火，她靠简陋的店面做些茶水生意，供路人偶一歇脚有口水喝而已，但对于辛苦赶路者来说，不需要什么豪华的设施、一流的服务，这间茶屋所提供的一切，已经恰到好处。

给人送信的"飞脚"小哥背靠支撑屋棚的竹竿而坐，斗笠和水杯放在手边，他却正凝望着不远处停在告示牌上的小鸟。小鸟振起翅膀，正准备再次翱翔，原来它只是匆匆路过，在此休憩半晌。小哥不知道小鸟要飞往何方，小鸟也不知路上的人类为何奔忙，但他们彼此的一望，或许就能消解不少独自行旅的惆怅。另外两位轿夫则没时间关注小鸟，一位把烟斗凑在灶炉上，借着炉火给自己点烟，嘴里大概嘟囔着"老板娘，借个火"之类的话；另一位坐在地上整理自己的草鞋，揉揉脚，抱怨一下天气或是工作。这三人和之前《平塚·绳手道》里的飞脚、轿夫遥相呼应。前图中的三个人都在赶路，而这里却都停了

下来，享受片刻的闲暇。

此时，烧水壶里的水正好开了，蒸腾而起的水雾烘托了全图的烟火气。摺师在印刷本画时，使用了所谓的"空摺法"，没有为烟火上色，而是直接用雕版在纸上压出痕迹，使之呈现出一种立体的效果。广重想要呈现的就是这种看似平淡的生活气息，而非"名所绘"所要求的种种奇景名胜。对于当时的江户平民来说，东海道存在的最大意义，不是有多少罕见的自然风光，这也不是广重的重点。人们所追求的本质是一种对社会秩序的逃离。幕府禁止一般人无故离开乡里，但在东海道上，他们却可以相对自由地行动。图中的路牌告示，或许可以看作幕府权力的象征，但它们要不然隐身树后、无关紧要，要不然就成了小鸟的休息场。下一秒，也许云雀就要高翔，而旅人也会决然离去，奔向下一个可以休息的地方。

现在地址：
静冈县袋井市袋井（JR袋井站）

歌川广重《美人东海道·袋井》（1848—1854年间）

（东海道图像史之十五）

歌川广重在19世纪40年代末的《东海道五十三图会》系列中，开始尝试自己动手，把风景绘和美人绘结合，据说这也是为了答谢当年歌川国贞为帮忙宣传所画的《美人东海道》系列。后人把这个系列也简称为《美人东海道》，实在是因为歌川派类似名字的作品太多了。

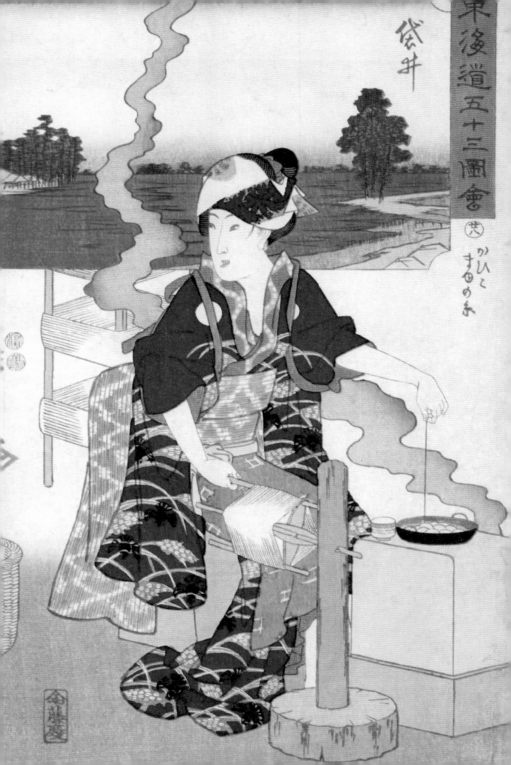

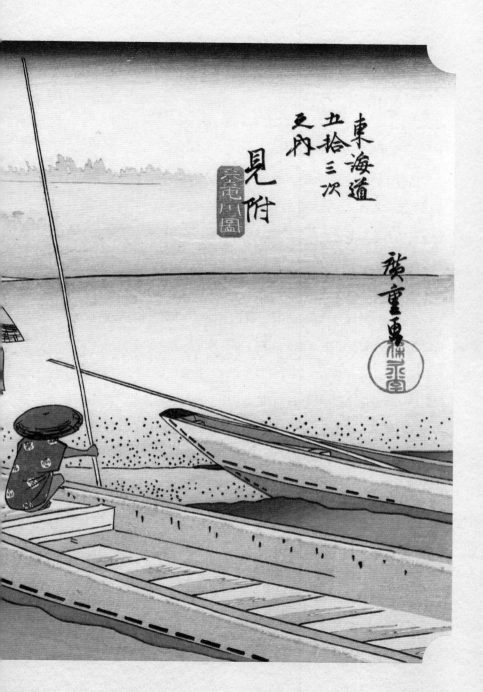

東海道
五拾三次
之内

見附

広重画

173

二十九　见附·天龙川图

　　见附驿的西面有一条名为天龙川的急流，画家在这里再次为我们表现了渡河的景象。和大井川不同，这里是有渡船的，所以过河要轻松很多。一队大名行列正在沙洲上等待上船，人与马都披着雨衣，看来是要下雨了。远方的山影隐没在迷蒙云雾之中，这种逐渐延伸向霞光中的远景，巧妙地表现出了画面整体的深度。

　　天龙川被沙洲分成两条水道，横向斜穿过画面。与之几乎垂直的是船夫手中的竹竿，它又纵向切割了整个画面。这两名近处的船夫背对着观众，正在和我们一起看向大名行列。站立的那人叼着烟斗，把我们进一步带向了图画的中心。他是从另一条船上过来的，也许是为了和同行聊天，彼此分享一下从船客那里听到的八卦消息，很可能就是关于那位过路的大名的。

　　作为歌川广重的粉丝，凡·高在1888年的画作《在圣马迪拉莫海边的渔船》中借鉴了此图。同样是横在沙滩上并排的船只、交错的桅杆，被清晰地画在前景中，扩大了画面的空间；远方迷离的天空、细部的省略，则突出了画面的深度。圣马迪拉莫在法国南部的小城阿尔勒附近，在这里，凡·高激动地宣称，他找到了心目中的日本。他从未去过日本，只能从流入法国的大量浮世绘中想象日本的风貌，其中

最重要的就是歌川广重的风景绘。凡·高多次临摹过广重的画作，以此不断亲近他脑海中的艺术国度。"亲爱的弟弟，你知道，我觉得自己好像在日本，"1888年，凡·高在定居阿尔勒后给弟弟提奥写道，"我希望你能在这里度过一段时间，你会感觉到的。"

现在地址：
静冈县磐田市池田（JR 丰田站向北徒步
30分钟可至天龙川渡船场迹石碑）

　　1867年，日本参展当年的巴黎世博会，大量浮世绘出现在展览中，立刻引起了西方画家的关注。二十年后的1886年，凡·高来到巴黎，此时日

本主义的风潮正浓，他开始收藏和临摹歌川广重的浮世绘。1888年他前往地中海边阳光明媚的南法，宣称在阿尔勒找到了"心中的日本"。

177

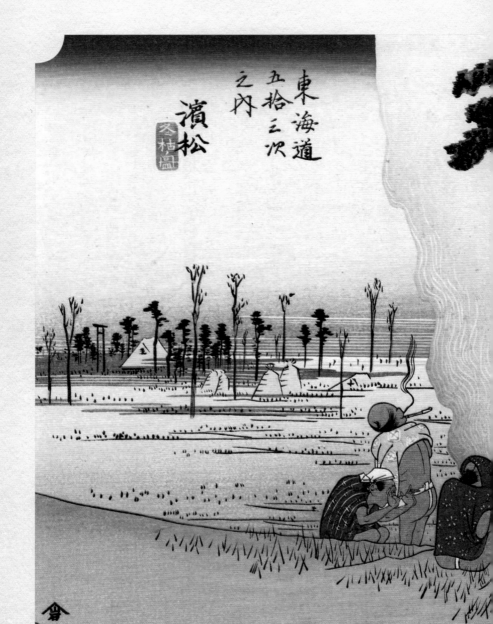

三十　滨松·冬枯图

　　过了天龙川，很快便到了名城滨松。这里在战国时期曾一度是德川家康的居城，家康建立江户幕府之后，这里依旧是武家重镇。不过，广重再一次把名城藏在了远景中，和他处理小田原等城相似。这又显示出画师自己的旨趣。

　　乍一看，本图与《袋井·出茶屋之图》有些类似，都是在道旁的大树下有人生火休憩。不过本图的季节明显不同，前图是炎热的夏天，这里是寒冷的冬天。人们生火并不是为了烧水饮茶，而是依偎取暖。他们把路边的枯叶收集起来，拢成一堆，点起篝火。左边一位男子更是掀起衣服，几乎露出整个后背和屁股，只是为了尽可能地感受暖意。同时他也没忘了借火点烟，悠然地抽起来，斜着着远处的城市，既有俚俗的野趣，也有放浪的傲然。旁边的乡民对这一男子的不羁形象视若无睹，右面行来的女人对此也是司空见惯。但还有一位披着斗笠与雨衣的旅客，显然并非寻常的"泥腿子"，在身份上要高于其他路人。他手里拿着烟斗却没有火，想要去路边借火，身体的姿态却又表现出一丝抗拒和犹豫。大概他平时是不习惯与粗人为伍的，这时候要和那个半裸的男人一起抽烟，心里难免不大情愿。然而天气寒冷，谁不想在温暖的篝火边吞云吐雾一番？烟瘾上来了，还管什么下里巴人、阳

春白雪？广重就像一位经验老到的摄影师，敏锐地记录下了这位旅客欲拒还迎的一瞬间。

整幅图洋溢着轻松感和烟火气，画师暗藏幽默，故作矜持的旅人和远方肃穆的名城在他眼中似乎有些可笑。我们知道在1832年，广重卸下武士的身份，光荣退休了。所以他没有半分武士的架子，全然用平民的视角看着世界，睥睨远方的幕府重镇滨松城，没有沉重与严肃，反而带些挑衅和戏谑的意味。他似乎是在说，终于要和武家啊官场啊什么的告别了，现在让我开始纯粹的艺术生活吧！

现在地址：
静冈县滨松市中区元城町（JR滨松站向西北徒步20分钟可至滨松城城堡）

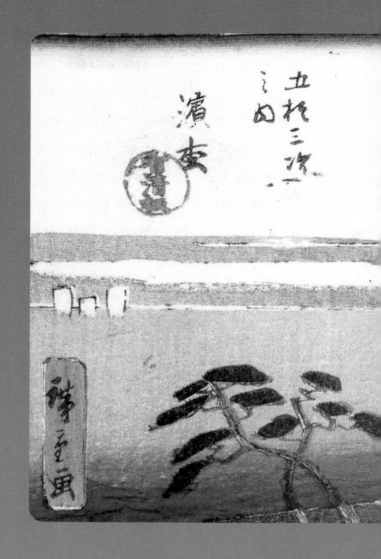

（东海道图像史之十六）

19世纪40年代是广重东海道系列绘画的高产时期，此时他还完成了
所谓的《有田屋版东海道》。该系列是在一张纸上印出四幅小型的风景图，

即"张交绘"，所以用笔较简单。此处选择了其中的《滨松》一幅。此系列的名字来自印刷商有田屋清右卫门，此人支持了歌川派门人的大量创作。

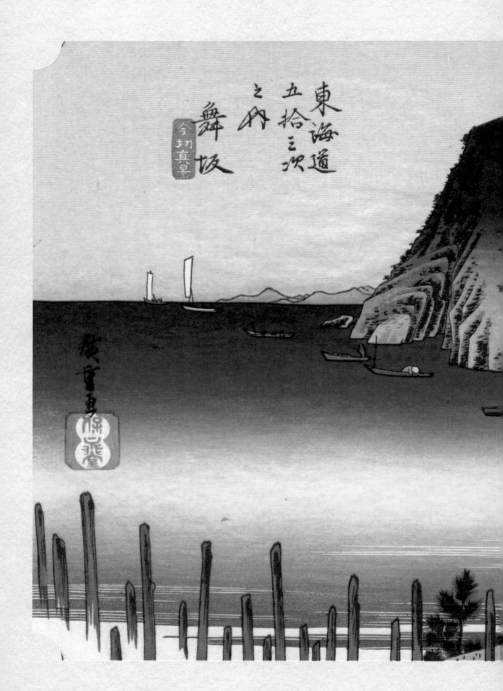

三十一　舞坂·今切真景

　　静静的滨名湖上，几名渔夫正在捕捞鳗鱼；遥远的群山之中，皑皑富士最后一次显现它的雄姿。这湖水本来不与大海相连，但是1498年的一场大地震后，滨名湖的边界被海啸淹没。曾经的陆路被切断，所以此地名为"今切"。江户时代要过这里的话，就必须乘船了。据说当时的女性宁愿绕路从湖的北边过，也不在这里渡船，就是因为"切"这个字不吉利，有"切断缘分"的意思。当然，还有一个原因是当地对女性出入管得很严，所以人们才会绕行北面的"本坂通"，或称之为"姬街道"。直到明治时代铁路贯通之后，人们才不再绕路，也不用害怕这里"切断缘分"了。

　　地理的变化也为今切带来了好处，滨名湖与大海连通之后，海产尤为丰富，尤其是浅海中的鳗鱼。美味的鳗鱼饭成了这里的特产。画面中，三两渔船横向排开，与近处和远方的白帆船隐隐构成一条对角线，把此岸的松坡和彼岸的山峦连接起来。左下角的数根木头则是幕府打下的"防浪桩"，以减轻海上风浪对湖中船只的影响。这还是一幅少见的没有"一文字"的风景绘，本系列中广重一般都用"一文字"的技法烘托气氛，表现特定时节的天光。这里却没有，可能是为了扩大空间，表现海天之辽阔。

此图虽然名为"真景"，意为实地取景，但这风景却是虚构的。图正中的山峦并不存在，其所处的弁天岛实际上地势平缓。"写真"是刚兴起不久的概念，与文人画的"写意"相对（可以参考本书第二十二节《冈部·宇津之山》），虽然注重对现实景物的描摹，但绝不是彻底的西方写实主义。广重吸收了西方的透视法，注重远近大小关系的对比，但他的画往往局部突出或缩小景物，对山水进行重构，并不追求绝对的真实，这才是浮世绘艺术的独到之处。与此图相比，葛饰北斋在1810年左右所画的《舞坂》更接近真实。当时的北斋并没有去过东海道，他想象出的风景却比广重的"真景"更"真"。可见真与假在艺术中，有时是一对模糊而可变的概念。

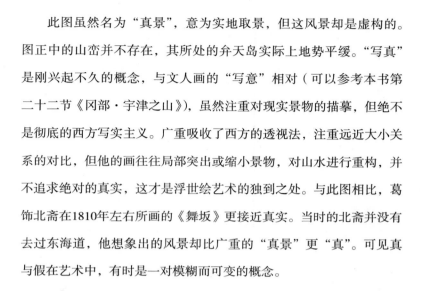

现在地址：静冈县滨松市西区舞坂町（JR舞坂站）

葛饰北斋《东海道五十三次绘本驿路铃·舞坂》（1810年）

葛饰北斋的图中将弁天岛处理为低平的沙洲，这比较符合实际的情况。画家使用了"一文字"与"枪霞"的技法来渲染气氛，这些特点在广重的《东海道五十三次》系列中得到了很好的传承与再生。

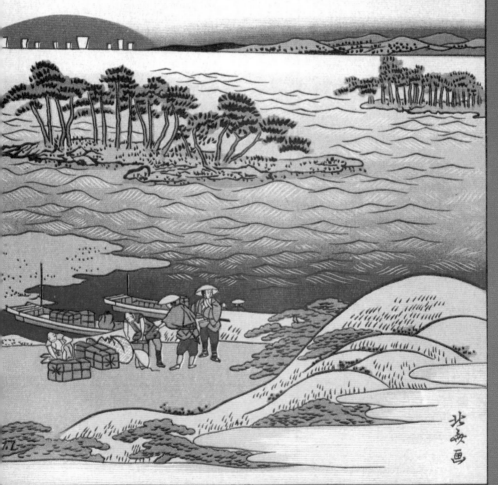

舞坂

東海道
五十三次三十一

北海画

東海道
五拾三次
之内
荒井
渡舟ノ図

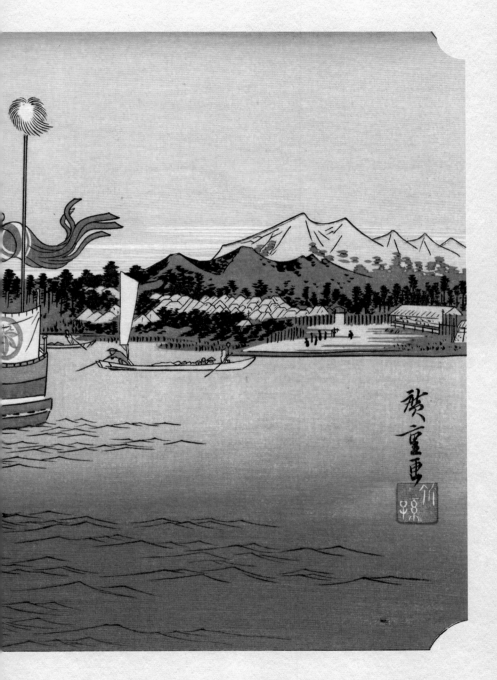

191

三十二　荒井·渡舟图

本图表现的是乘船横渡滨名湖的场景，和上一幅图形成"连环画"。画右侧远方的山峦下，隐约能看到一座海道关所。这里由当地领主吉田藩进行管理，十分严格，甚至专设女检查员"女改"来查女子，所以很多女性宁愿绕道"姬街道"。画面中央正在渡湖的是一艘大名的座船，大大的家徽和高举的毛枪是其权力的象征。而左侧，跟在座船后面的另一艘船上，大名的随从们正横七竖八地挤在一起，其中一人还打着呵欠伸着懒腰。虽然拥挤，但毕竟不用列队赶路，对于这些士兵来说，也是难得的休闲时光了。船夫画得有些奇怪，佝偻着身子的那人似乎左右两手各撑着一支竹竿。有人认为这是画师或雕师的错误，但仔细看的话，会发现他的左手应该没有握紧，只有船头那人在撑这支竹竿。在浮世绘这种平面绘画中，如此的视觉错位确实会造成误解。船头插着的蓝色旗子上，隐约能看见"竹"字的半边，这又是广重在偷偷向老板致敬了。那么，看似不协调的船夫会不会也是某种暗号呢？我们不得而知。

不同的大名行列反复出现在本系列中，呈现出与平民、路人不一样的姿态。这些大名往往坐在驾笼、座船等密闭空间之中，无人可以见其真容，但他的威严又通过前呼后拥的随从彰显无疑。东海道的旅行，虽然是幕府"参勤交代"制度所要求的义务，但又给了大名们展

现其权力的机会。在近代旅游业兴起之前，古时的旅行主要有三种：一种是君主的巡游，像欧洲中世纪的巡回宫廷（itinerant court），或中国古代的天子巡狩，统治者们通过不断的旅行加强自己在地方的权力；一种是精英的壮游（grand tour），比如欧洲贵族通过旅行各国来相互结交；还有一种是平民的朝圣之旅，如东海道上的各类参拜，或者基督教徒的耶路撒冷朝拜。在江户时代，幕府将军放弃了自己巡行四方、展示权力的机会，反过来让大名"参勤交代"。虽说是苦了大名、乐了自己，但在某种程度上，它并没有起到理想的监管效果。大名的家臣随从得以往来于中央与地方，东海道的繁荣让平民也能相对自由地活动，这些都慢慢地松动了幕府的统治基础。到幕府末期，无数藩士通过东海道前往大名在江户的藩邸，并以此为据点进行政治活动，甚至是兵变和暗杀。而大批浪人、平民也在东海道上往来，掀起一系列的民间运动，这些都导致了幕府的最终崩溃。所以，东海道因为"参勤交代"而兴起，这是不是幕府搬起石头砸了自己的脚呢？这是一个重要的政治史和文化史课题。

（JR 新居站）

现在地址：
静冈县湖西市新居町

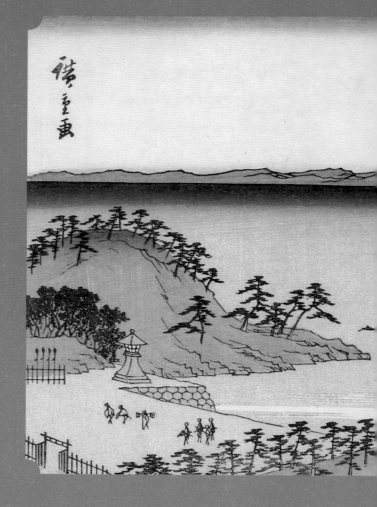

（东海道图像史之十七）

　　歌川广重的另一套东海道系列画作由出版商丸屋清次郎印行于1849年，故称《丸清版东海道》。但因其"东海道"的标题为隶书体，故而又称《隶书东海道》，该系列以纯风景为主，人物居于非常次要的地位。

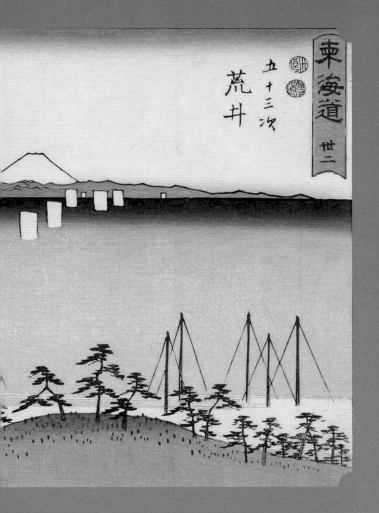

東海道 世二

五十三次

荒井

歌川广重《隶书东海道·荒井》（1849年）

荒井·渡东下图

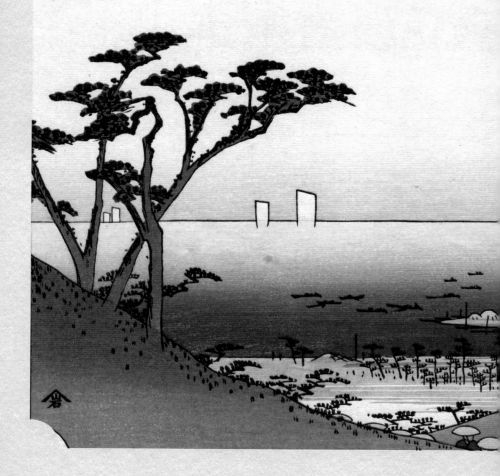

東
海
道

五
捨
三
沢
之
内

白
須
賀

汐
見
阪
圖

倉

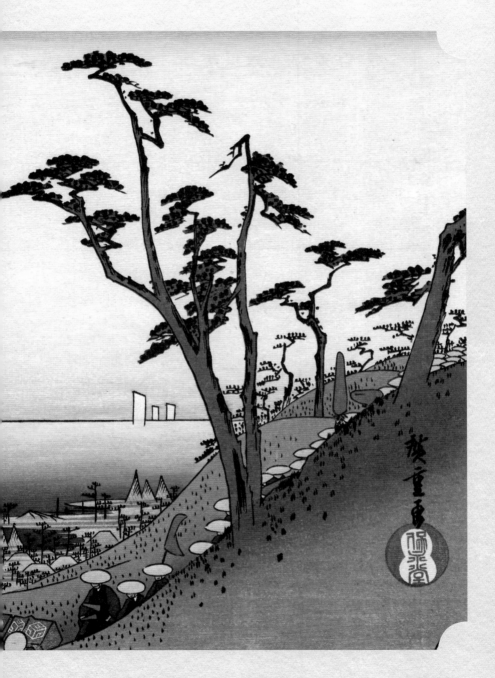

197

三十三　白须贺·汐见坂图

　　渡过滨名湖后，东海道又归于山路。但在汐见坂上，仍可以一瞥大海。"汐见坂"又名"潮见坂"，顾名思义，乃是观海胜地。从京都来的旅客，如果走东海道的话，会在这里第一次看到太平洋，同时也可以隐约见到东方的富士山，故而此地自古以来就是诗人羁旅行吟的名所，"潮见晴岚"被誉为"远江八景"之一。《东海道徒步旅行记》的主人公也曾在此附庸风雅，作打油诗道："风景绝佳汐见坂，美女亦不在眼中。"

　　图中，海水尚未涨潮，只有沙滩与渔村静卧，没有北斋式的大浪，只有广重式的悠然。白须贺这一地名的本意，就是白色沙洲上的村庄，自然一派安宁祥和。画家用一个 V 字形的构图，把平静的大海安放在观众眼前，两边则是向天伸展的苍松，给人以广阔的空间感。远处，海面上只能见到白帆而不见船体的表现手法，也突出了大海之浩瀚。橙色的"一文字"象征着熹微的晨光，把一抹活泼的亮色洒在海面上，更增添了作品的浪漫气息。

　　右下角的山路上，隐约可见一队大名行列。人们戴着黄色的斗笠，手中拿着红色的行李，红黄两色的点缀增加了画面的生气。行李上的家徽更显出画家隐藏的幽默：这一虚构的家徽图案实际上是广重自己

设计的签名，是以"广"字的片假名"ヒロ"缀合而成。这里的安排与《原·朝之富士》一图有异曲同工之妙。画家偷偷扮演了一位大名，目送大队人马抬着自己的行李上路，当真是"夹带私货"了。

广重是一位非常注重细节的画家，而且他往往把细节密集地安排在图中一角，方寸之间自藏丘壑，却把大片的空间留给碧海蓝天，不与自然相争。"夫唯不争，故天下莫能与之争。"这种做法，其背后不仅是一种艺术审美，更是一种人生哲学。

现在地址：

静冈县湖西市白须贺（JR 鹭津站可换乘

公交至潮见坂公园）

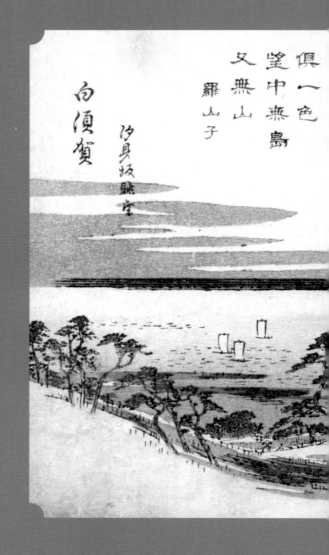

（东海道图像史之十八）

广重1851年出版的《东海道风景图会》是一本图册，追求古典的淡雅之美，并在风景绘旁附有汉诗与和歌。本图与《白须贺·汐见坂图》

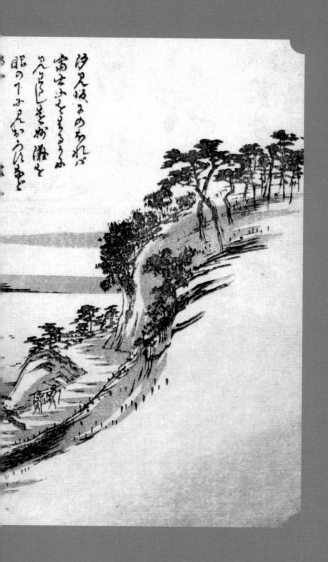

大致相同，题有江户初期的日本儒学家林罗山的诗句"波浪一天俱一色，望中无岛又无山"。

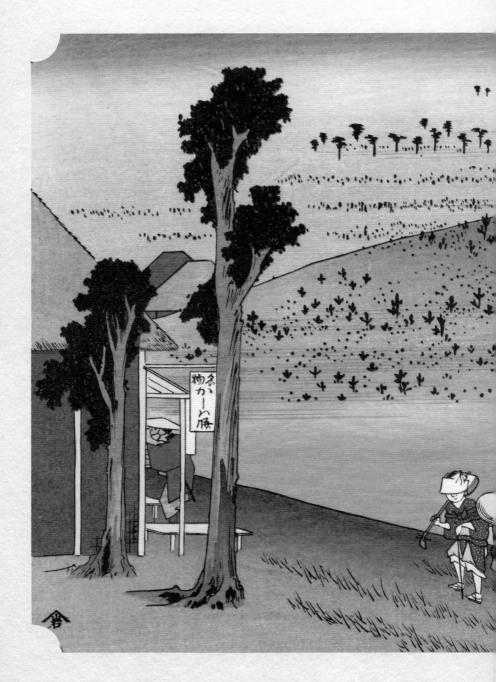

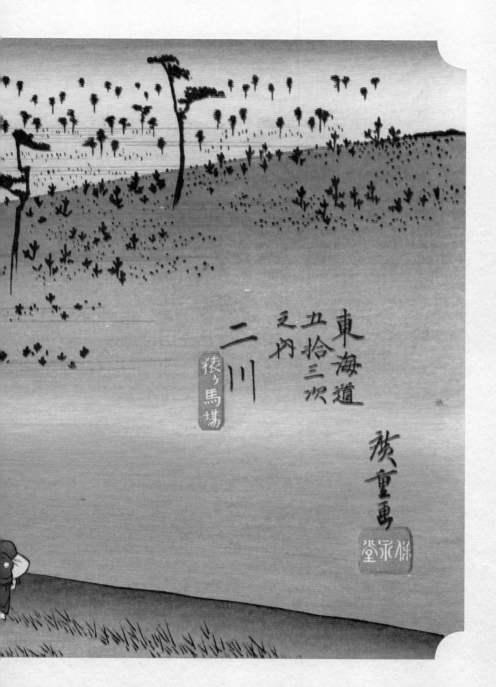

東海道
五拾三次
之内
二川
猿ヶ馬場

廣重画

三十四　二川·猿马场

　　再往西便到了三河国地界，这里是德川家康的龙兴之地、三河武士的故乡。二川一带便属于江户幕府直辖地，称为"天领"。然而三河并不富庶，反倒透着几分荒凉。三河武士正是崛起于此等穷乡僻壤之间，依靠其顽强的意志打下了幕府江山。

　　图中大部分的空间留给了平缓而荒寂的丘陵，五针松一直绵延到视野尽头。空中墨色的"一文字"象征着天色已晚。一片灰凉之中，三位盲女正在爬坡。这些人被称为"瞽女"，以演奏三味线维生。虽然山坡并不陡峭，但她们在黑暗中摸索，仍然有些艰难。落在最后的一人似乎已经气喘吁吁，不得不停下了脚步，前两人回头鼓励她前行，也许她们已经听到了山坡上茶屋里的说话声。

　　这个地处荒僻的小茶屋，出售的是当地特产"柏饼"，一种类似中国茶果的点心，由槲栎叶包裹，一般在端午节食用，象征着子孙繁茂、家族兴旺。可惜这些盲女却无家可归。黄昏、荒丘、音色苍凉的三味线，似乎都带着破败甚至危险的暗示。但三位盲女却彼此扶持着跋山涉水，坚持在东海道上行走，路边坚韧不拔的苍松正是她们的写照。幕府对于人民的管制虽严，却也基本上保证了天下的安宁，这才让盲女们能云游四方，卖艺为生。《东海道徒步旅行记》曾夸赞道："盲

人可以放心独行，女子带着小孩参拜伊势神宫，也无须担心被拐卖。在这有幸的盛世，畅游东南西北，实乃漂泊之人的无上享受。"这一说辞不无夸张之处，东海道也并非绝对安全，但总体来说，确实是东海道给了天下苦命的人们一条活路。

现在地址：
爱知县丰桥市二川町（JR 二川站）

（东海道图像史之十九）

广重在出版商村田屋市五郎的委托下推出了《人物东海道》。本系列舍弃风景，集中于描绘道中人物。我们可以发现广重一直在同时进行数种创作，主题虽然都为东海道，但每个系列的侧重点却不一样，以适应不同出版商和不同受众群体的要求。

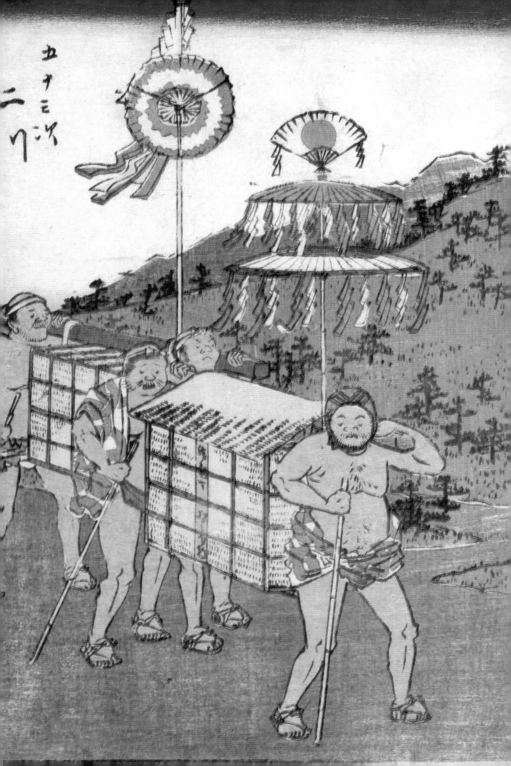

三十五　吉田·丰川桥

　　吉田城上，硫黄色的长云横卧；丰川桥下，靛蓝色的河水轻流。正忙碌工作的是城头民夫，在悠闲漂荡的则是川中行舟。画家再次使用了对比鲜明的构图，右边是密集有序的人类世界——工匠、城楼、脚手架，左边是疏朗开阔的自然风光——长空、远山、一江流。

　　这是本系列第一次详细描绘一座名城：三河吉田藩的主城吉田城。此时正逢城池整修，盘着脚的泥水匠正坐在隅橹（瞭望楼）的屋檐上粉刷外墙，而另一位民工则大胆地爬到脚手架上层，眺望着正在穿越丰川桥的大名行列。他虽然用脚勾住了竹竿，但危险的姿态总让人感觉下一秒他就会掉下去一般。这栩栩如生的动作非常抓人眼球，让人不得不凝视着他，并随着他的目光，向左扫过整个画面。

　　广重其实很少刻画动作如此激烈的人物，这让人不由得想起了葛饰北斋。就在同时刊印的《富岳三十六景》中，北斋多次使用了这样的构图，这种危险而又醒目的造型是他的最爱。在《本所立川》和《远江山中》两幅图中，北斋使用了巨大的脚手架作为画面主体；而在《东都浅草本愿寺》和《江都骏河町三井见世略图》中，北斋则用高耸的屋檐占据画面右侧，让工人们以夸张的姿态进行高空作业。我们有理由相信，广重这幅图正是受了当时正流行的《富岳三十六景》的影响。

北斋的人物总是用激烈的动作，招呼你赶快去看他，仿佛在舞台的中心；但广重的人物则往往悠然而缓慢地运动，与风景融为一体。艺术史家冈畏三郎曾经分析道："广重用来填充他画面的人物，并没有强烈地宣称他们的存在。广重似乎不喜欢强烈的声明，而是选择一种柔和的暗示。"我们在本系列其他画作中看到的人物往往如此，但这幅画中的民工则不那么符合广重的惯例，反而更有北斋的味道。不过，广重依然按照自己的审美对其进行了修正。这一人物和整个脚手架结构被压缩在右边，并不占据大幅画面，仿佛是把北斋式的构图整个缩小了，然后融入到更大的天地自然中。虽然取法于北斋，他终究创造了属于自己的风格。

现在地址：
爱知县丰桥市札木町（JR 新丰桥站向东北徒步 20 分钟可至吉田城堡铁橹）

葛饰北斋《江都骏河町三井见世略图》（1831—1834 年间）

　　本图中，三位工匠正在修理右侧高耸的屋顶，两只风筝将人的视线引向富士山。房屋的屋檐、风筝交错的斜线、富士山构成了不断重复的三角形。

葛饰北斋《本所立川》（1831—1834 年间）

　　工人们危险又洒脱的动作，竖立的木材中藏着富士山，这种夸张而奇绝的构图正是北斋的典型风格。广重的《东海道五十三次》中很少有这样激烈的动感。

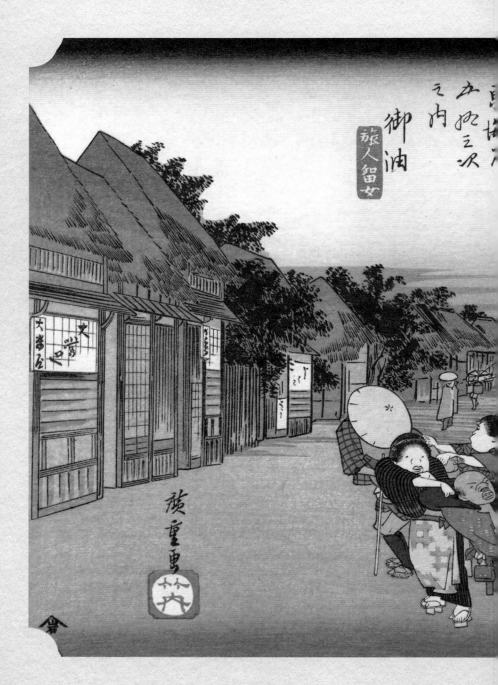

214

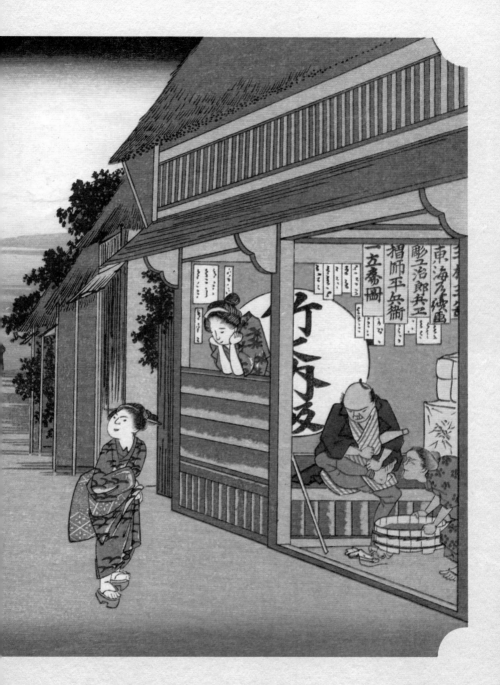

三十六　御油·旅人留女

　　在御油驿站繁华的街道上，夸张的一幕正在发生：店家为了拉拢顾客，让女招待强行拉扯行人，企图让对方留宿。此事在御油颇为常见，已经远近闻名，好事者把这种女子称为"留女"，视作地方特产一般的存在。《东海道徒步旅行记》中也这样记载："路两边出来的揽客女郎，每一个都画着厚如面具的浓妆，拉扯着过客的衣袖喋喋不休。"

　　有人对此甘之如饴，自愿坐在旅店里享受女招待的洗脚服务；有的人百般抗拒，被女子拖拽之下，连面目都扭曲了。画面用远近法表现了夜幕将临的街道，远方的行客有些踟蹰，不知道这所店铺是不是真的充满了"黑幕"，因而迟迟不敢靠近。

　　不过，本图最大的特点不是店家的强买强卖，而是和《藤枝·人马继立》一样，充满了各种暗号和隐喻。首先，是右边店家门口的木牌上，刻着"东海道续画""雕工治郎兵卫""摺师平兵卫""一立斋图"等文字。这是清晰的作者署名。其次，店内墙上的白圈里，写着大大的"竹之内板"，这又是在暗示广重的老板竹内孙八。最特别的是，和《藤枝·人马继立》一样，"六趾怪人"又一次（同时也是最后一次）出现了！

　　这里给出最后一个关于怪人的理论，同时也是最夸张的一个。前面已经说过，关于怪人的存在，有着"灾异说""代笔说""信仰说"

等等猜测，"灾异说"还有一个升级版，那就是"阴阳师预言说"。美术史研究者坂野康隆在2011年出版的《广重的预言》一书中认为，歌川广重其实是一名阴阳师，善于预言未来。《东海道五十三次》中的"六趾怪人"就是他对未来两百多年大灾异的系统预测。从第一张《日本桥·朝之景》象征江户大火开始，每一张图都代表了四年的跨度。每当出现怪人，就意味着大灾变的来临。《三岛·朝雾》一图对应的是1837年前后的天保饥荒和大盐平八郎之乱，这次著名的民变沉重打击了幕府的统治。而本图对应的则是1933—1937年左右纳粹德国的崛起。

　　这当然是无稽之谈，看官大可一笑置之。但如果把本图与《藤枝·人马继立》比较，不难发现两图的相似之处：都是描述驿站的景象而非外部风景，都暗藏商家的名号和数个怪人，似乎画家确实想暗示什么。六趾的妇人正在把客人强行拉进"竹之内板"的店铺，难道真有什么"黑幕"？难道这暗示着竹内孙八曾经强迫画家作画？广重的其他系列中，从未出现过如此怪现象，所以"六趾人"一定意有所指。本书已经列举了诸多解释，后文不再赘述。不过，我们也可以想得简单一点，也许这只是广重和老板或同事们开的一个小玩笑呢？这里的含义，或许只有竹内孙八本人明白，又或许完全不值一提……

铁御油站）
市御油町（名
爱知县丰川
现在地址：

歌川国贞《役者见立东海道五十三其次内·御油》（1852 年）

（东海道图像史之二十）

　　1852年，曾经画过《美人东海道》的歌川国贞又趁热打铁，制作了《役者见立东海道五十三其次内》系列，简称《役者东海道》。所谓"见立"，类似一种借代或用典，比如此图中便用演员所扮演的山本勘助来代表"御油"这个地方。战国时代的著名军师山本勘助，在投效武田信玄之前，传说其所隐居的草庐就在御油。时人对猜测"见立"背后的关联很感兴趣。

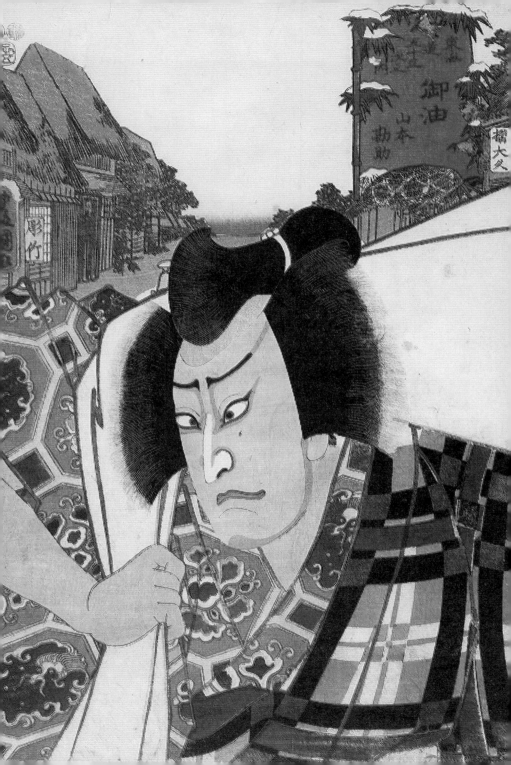

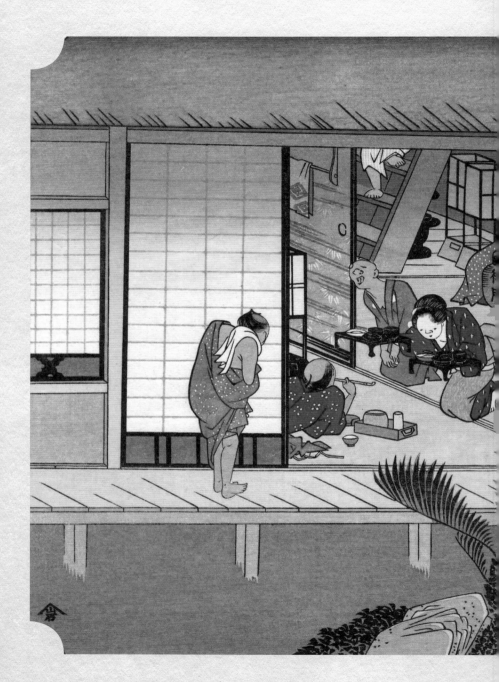

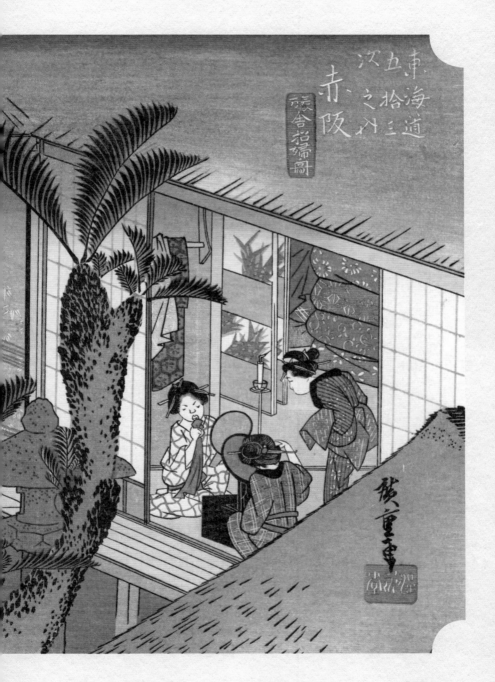

三十七　赤坂·旅舍招妇图

　　离御油不到两公里便是赤坂，这是东海道中距离最短的两个驿站。画家也采用了连环画的形式来表现这两站：前一张图是旅店强行拉客，后一张图就是描绘旅店内的场景了。这家店名为"大桥屋"，规模很大且历史悠久，自1649年开业以来，一直运营到今天，已经接近四百年了。有研究显示，东海道上的大多数建筑、桥梁、道标在时代的变迁下都已经消失，只有商业店铺保存得最好。这条服务于幕府与大名的官道，最后到底是属于商人与百姓的了。

　　图中，一株大苏铁树占据了画面的中央，似乎在暗示本店的树大根深、久盛不衰。这株大树也确实伴随了大桥屋两百多年，后在明治时代由于城建原因而被移植到附近的寺庙，至今还好好地活着。而我们的视角比大树更高，仿佛站在楼上俯瞰中庭，旅馆内的男男女女也尽收眼底：刚洗完澡的男子行过走廊，正抽着烟的武士半躺地上，准备见客的妓女则在化妆。一位绿衣人从画面最上端伸出双脚，他左边的纸门上挂着毛巾，印着画家自己的记号"ヒロ"。本系列第一次出现了纯粹描绘室内场景的作品。广重之所以这样画，是因为这里的旅店业确实很发达。

　　当年从吉田到御油、赤坂一带，情色产业鼎盛一时，有大量的

私娼"饭盛女"在此活动。她们通常是因为父母欠债无法偿还或从别处被拐卖而来的，生活相当凄惨，很多人不到三十岁便会病死。可悲的是，正是她们用青春换来了赤坂的繁荣。明治维新之后，政府要在东海道修建铁路，但御油跟赤坂两地的人对火车这一新生事物充满恐惧，因而反对这一安排，所以"东海道本线"只能绕路。但随后，离开主要交通线的赤坂也就迅速衰落下来，情色产业自然消退。现今的赤坂只是寻常小镇，风光不再，这样的结局倒也是一种好事。

现在地址：
爱知县丰川市赤坂町（名铁名电赤坂站
向西南徒步10分钟可至大桥屋旅店）

歌川广重、歌川国贞《双笔五十三次·赤坂》（1854年）

（东海道图像史之二十一）

1854年，广重与国贞又尝试了一种好玩的合作方式，即两人共同作画，广重完成图片上半部分的风景画，国贞以此为背景，完成图片下半部分的人物画，这就是所谓的《双笔五十三次》。对于当时喜欢歌川派绘画的江户人来说，这可算是"梦幻联动"了。本图可见两人分别的签名，国贞因为继承了老师歌川丰国的画名，所以签名一直是"丰国"。"英一蝶"则是国贞承袭英派画风后所取的别号。

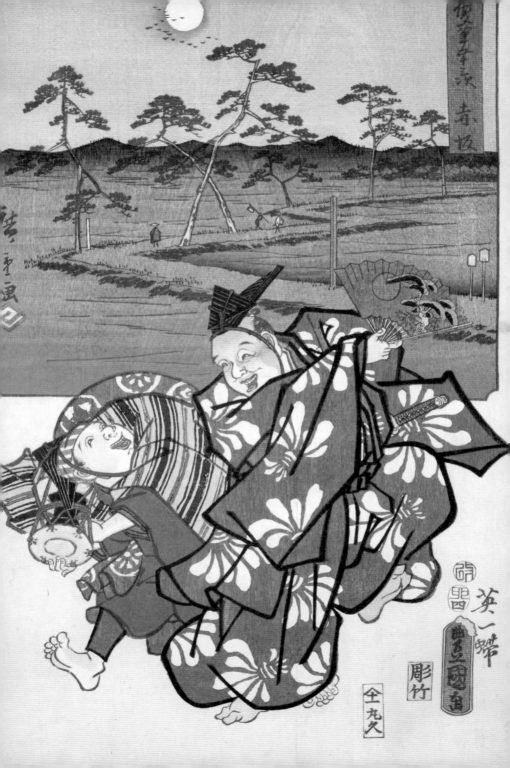

東海道
五拾三次
之内
藤川
棒鼻ノ図

三十八 藤川·棒鼻图

　　浩浩荡荡的幕府队列正走进藤川驿的东界，他们此行的目的是向京都的天皇进献御马。因为这一活动总在每年阴历八月展开，所以称为"八朔御马献上"。只见御马背着白色的御币（一种神道教的祭祀贡品）缓步行来，路边两个地方官员身穿正装和服，毕恭毕敬地跪拜迎接，旁边的村民与狗则蹲坐避让。棒鼻（界标）和高札（告示牌）也在处处彰显着幕府的权力，这是本系列中唯一一次对幕府威严的直接表现。

　　我们知道，画家本人就在进献御马的队列之中。1832年时，广重本已卸下了武士身份，但不知出于何种原因加入了此次行动，本图是他亲身参与的直接证据，也是唯一的证据。但广重明显对于进贡本身没什么兴趣，除开这幅画，他的视线始终游离在队伍之外，尽可能地观察各地的平民生活和自然风光。我们不知道广重后来是什么时候离开了幕府队列的，但他肯定没有到达终点京都。通俗点说，他不仅工作摸鱼，而且还中途翘班了。

　　那么他为什么还要走上这条东海道呢？研究者们猜测，广重在1830—1832年间完成了《近江八景》和《东都名所》系列的创作，刚刚因为风景画崭露头角。最初的尝试成功之后，这位三十出头的年轻

画师正跃跃欲试，寻求突破，所以才借此机会游览东海道，好为自己日后的创作搜集素材和灵感。这或许也是在完成亡师歌川丰广的遗愿，因为1830年去世的丰广是歌川派中第一位涉足东海道风景绘的画师，也是他发掘了广重在这方面的才能。最终，《东海道五十三次》系列大获好评，从此奠定了广重在画坛上的地位，也为歌川派确立了东海道主题的传承。很快，歌川国贞、国芳等人也进行了大量的东海道创作，更数次与广重联手，画出了《东海道五十三对》《双笔五十三次》等作品。幕府末期，歌川派门人集体创作的《文久三年春之都路》《行列东海道》《末广五十三次》则是最后的光华。不管广重在东海道上走了多远，无论他画中的风景是真实还是虚构的，这都注定是歌川派历史上，乃至于浮世绘历史上最重要的一次旅行。

现在地址：
爱知县冈崎市藤川町（名铁藤川站）

（东海道图像史之二十二）

1855 年，广重推出的《五十三次名所图会》系列，因为是竖版构图，所以又被称为《竖绘东海道》，这个系列仍然是风景占绝对主导地位。广重晚年的杰作《六十余州名所图会》《名所江户百景》也都采用了竖版构图。这也是广重艺术生涯中完成的最后一部东海道系列作品。

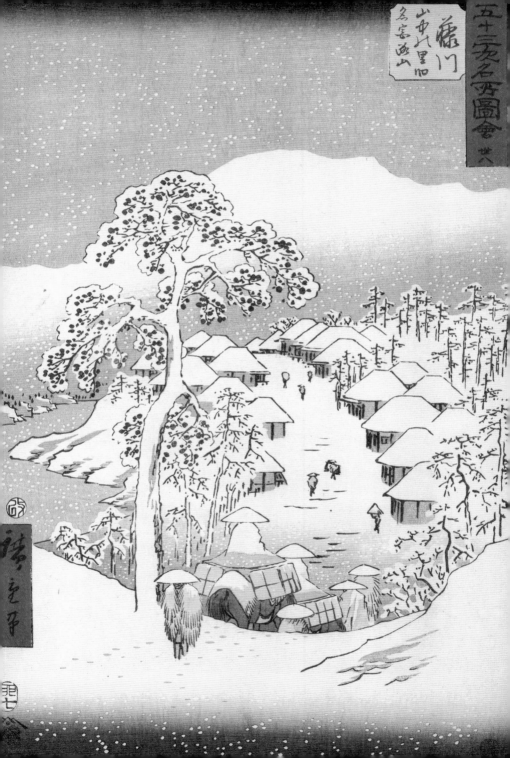

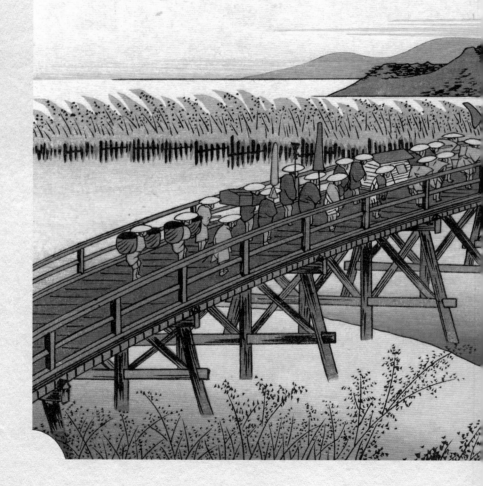

東海道五拾三次之内

岡崎

矢剖之橋

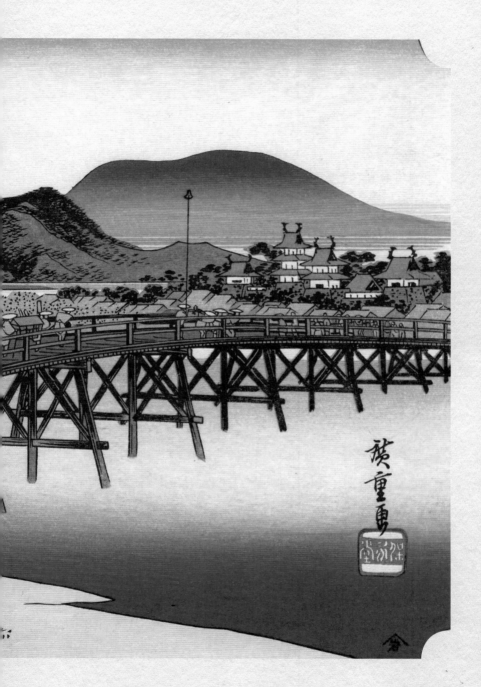

233

三十九　冈崎·矢矧之桥

前方的这条河乃是名川。在日本古代神话中，日本武尊东征时，就曾取这河川沙洲之中的竹子制作弓矢，获得大胜，所以此地名为"矢作川"，又写作"矢矧川"。图画中景所表现的就是芦苇茂盛的沙洲。

前方的这座桥乃是名桥。传说战国时代，丰臣秀吉就在这座桥上遇到了他最初的追随者蜂须贺小六。这座全长272米的桥梁是当时东海道最长的桥。图画近景所表现的就是大名队列整然过桥的一幕。

前方的这座城乃是名城。冈崎城乃是初代江户幕府将军德川家康的出生地，也是他的早期据点。江户幕府定鼎天下之后，自然也不会忘了发展此地，让它作为东海道上的重镇而繁荣。图画远景中，画家按照一贯的方式，把城池藏在一片山峦之中。

既然如此出名，广重的前辈们当然早有许多关于此地的画作。画家这次又套用了与《东海道名所图会》相似的构图，与《小田原·酒匂川》《金谷·大井川远岸》等图的手法一样。早期介绍东海道的书籍，如《东海道名所记》《东海道名所图会》等，往往是在书中附上与景点相关的插图和诗歌，使得整部作品呈现出书、诗、画"三位一体"的状态，是供精英文人赏玩的艺术。而风景绘出现后，慢慢地将图画本身从这种整体艺术中抽离出来成为独立的主体。同时，它们以

类似明信片的形式大规模发售，走入千家万户，让无法读书的市井平民、没钱旅游的劳苦大众也能过一把眼瘾，这就是浮世绘的成功之处。而在这种新的艺术形式诞生之初，像广重一样借鉴前人的佳构，也是在所难免之事吧。但若论及本图的用色之美，从河水、城郭以至远山，在摺师高超技艺的加持之下，广重以简单的蓝白两色，呈现出极富层次感的变化，这又是那些古书插图所无法表现的意趣了。

现在地址：
爱知县冈崎市矢作町（名铁矢作桥站）

235

　　《东海道名所图会》中依然是高高在上的俯瞰构图，而广重的《冈崎·矢矧之桥》稍稍调低了视角，让我们看到了正在上桥的行人。

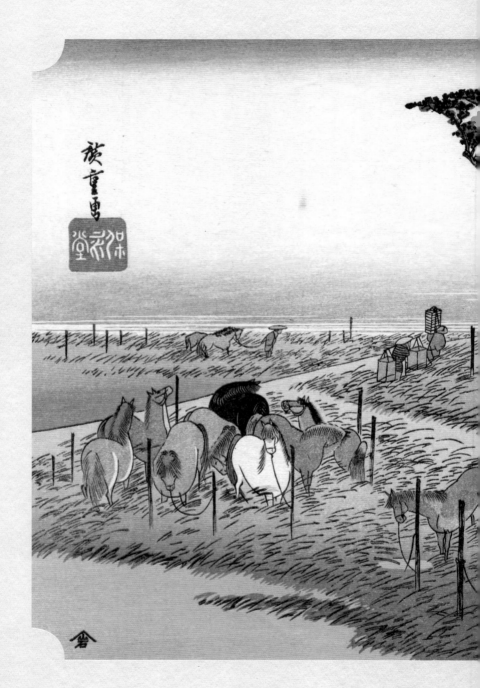

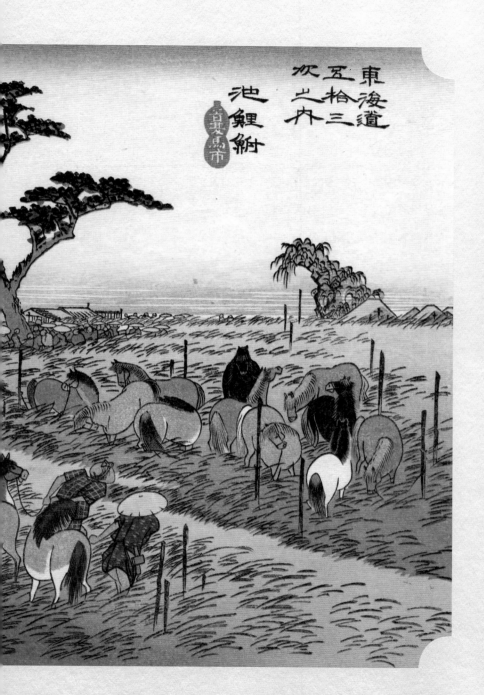

四十　池鲤鲋·首夏马市

　　池鲤鲋（今名"知立"），是一个很有趣的地名。相传当地神社的池塘里养了很多鲤鱼跟鲋鱼（鲫鱼），因此而得名。对于旅行者而言，它还带着一丝"望梅止渴"的功效，似乎是在暗示游人，赶快到我们这里来，这里有各种美味的鱼类等着大家品尝。

　　池鲤鲋不仅因为鱼类而出名，还有着著名的初夏马市。江户时代，每年四月到五月间，会有各地马贩子带着近五百匹马来此交易。图中的大松树下就是马市的所在，这株松树因此得名"谈合松"，因为"谈合"在日语中有着商量、谈判和投标的意思。

　　不过画家没有详细描绘马市，只是将之藏在远景中。前景的草原上，倒是有若干马匹低头吃草。其构图类似中国传统的《八骏图》，整幅画也体现出古诗中"风吹草低见牛羊"的意境。关于广重为什么不画马市，研究者们各有解释。一种说法是，广重没有亲自到过此地，所以只能狡猾地把市场藏到松树后，让我们自行想象。另一种说法则认为，广重因为是进贡御马上京的，所以马在整个系列中非常重要。经学者牧野健太郎统计，在五十五幅图中，广重一共画了五十五匹马。本图中，广重按照计划要画二十五匹马，但是如果都整齐地排布在马市中未免太过无聊。于是为了构图考虑，广重才把这么多马三三两两

地放在草地上。而马市中的详细情形不是他创作的重点，所以选择了将其远置。

此外，在此画初版印刷时，马市的背后有一座黑色的山丘。但在后来的版本中这座山却被删去了，关于其原因也有多种猜测。一种说法仍然是认为，广重没有去过实地，所以画错了，后来发现了错误，故而修正。另一种说法也与前面"马市之谜"相承：马市里有更多的马，广重便画了一条鲸鱼一般的山丘，暗示马市的马极多极大，并以海上的"鲸饮"对应草原的"马食"（"鲸饮马食"在日文中也是成语，指大吃大喝），总之都是为了不直接画出马市而留下的隐喻。可惜后来的雕师不懂广重的幽默，在制作时删去了。但到底真相是不是这样，至今也没人能说清楚。

现在地址：爱知县知立市山町樱马场3-1（名铁三河知立站向东北徒步10分钟可至马场遗迹，其西为池鲤鲋驿站旧址）

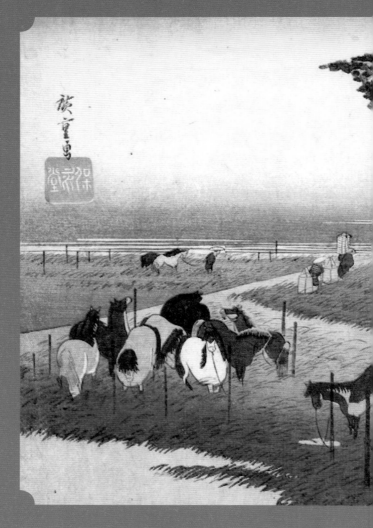

初版中的这个黑色山丘像鲸鱼一样漂浮在海面上，显得不太自然，所以被后人称为"鲸山"。还有一种说法认为"鲸山"与地名"池鲤"是相对的，是广重的小玩笑。

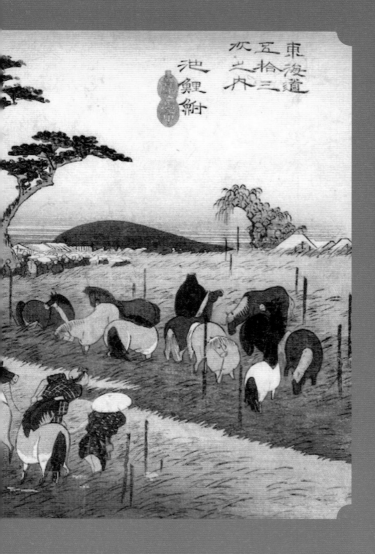

池鲤鲋·首夏马市

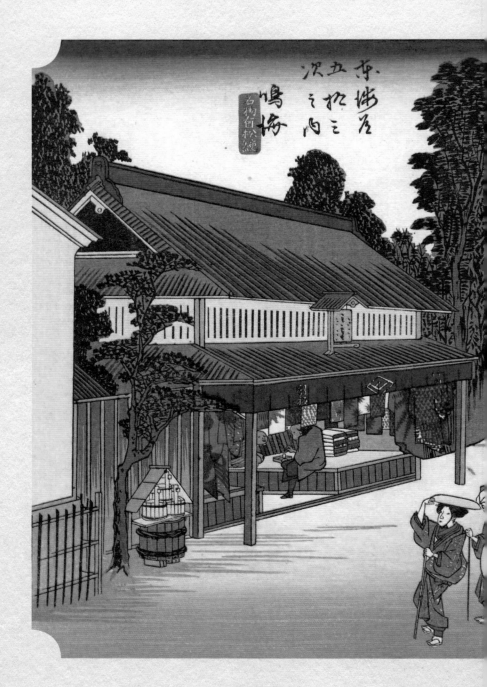

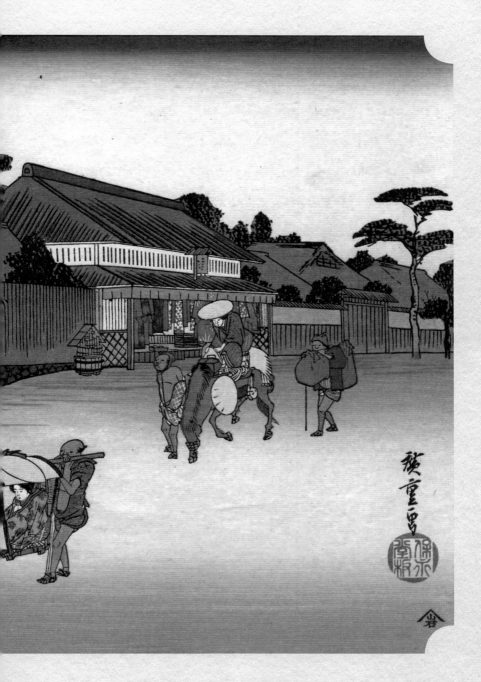

245

四十一　鸣海·名物有松绞

　　鸣海附近的小镇有松，以其特色的染布技术"有松绞"而闻名。当地人将布料通过特殊的折法折叠，再用细绳捆绑或挂钩固定，从而在染色时产生鲜艳的色彩和多变的花纹。小镇的街上布满绞染店，供各方的旅行者购买。今天的有松老街依然是旅游名胜，也依然在卖这些特殊的染物。

　　图中的长街上，有骑马而来的远客，也有坐轿或步行的近邻。骑马者似乎已有斩获，他背后的仆从背着大包小包的行李，可能就是买来的染物。坐轿者似乎眼光挑剔，她还在犹豫该买哪家的货。步行的两人是一对母女，前面已经剃掉眉毛的是母亲，后面柳眉低垂的是尚未出嫁的女儿。妈妈看向前方，大概是又发现了一家中意的店铺，准备招呼女儿一起去挑选。她们的行为神态，和当代时尚女性逛街购物并无二致。

　　近处的一家绞染店前放着防火的水桶，屋檐的帘子上画着广重的专属花纹——由"ヒロ"这两个片假名拼成的徽记。它的右边写着"竹内"两字，是印刷商的名字；左边写着"新板"两字，意思是此地有新货发售。这里广重幽默地把自己比喻为店主，当然他卖的不是染物，而是新浮世绘，指的当然就是《东海道五十三次》系列了。画的既然

是购物街，广重就顺手为自己打起小广告来了。这位店主正在和店员下棋，这个小细节又是在从《东海道徒步旅行记》借梗了，因为小说里主人公就遇到了这样一个不卖染物、只想下棋的店主，双方差点吵了一架。

有趣的是，歌川国芳的家族本来就经营着一家染物店，所以他对染布技术非常熟悉。当他画到东海道上的鸣海驿时，也选择了"有松绞"作为主题。在《东海道五十三驿五宿名所·鸣海》一图中，他详细地描绘了当地人染布的过程，此画可以和广重的作品放在一起，形成极好的对照和补充。

现在地址：
爱知县名古屋市绿区有松（名铁有松站向西南徒步5分钟可至鸣海绞会馆、有松老街）

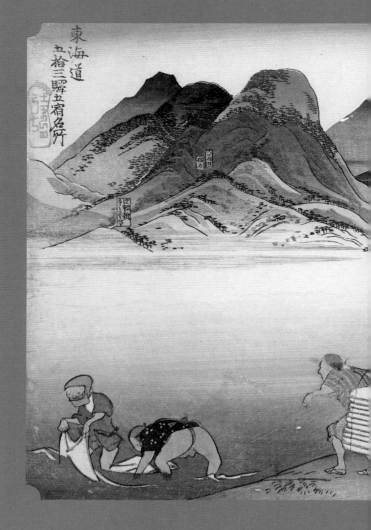

（东海道图像史之二十三）

　　擅长武者绘的歌川国芳自己也完成了一系列东海道风景主题的作品，其中如《东海道五十三驿五宿名所》。该系列把五个驿站放在一幅画

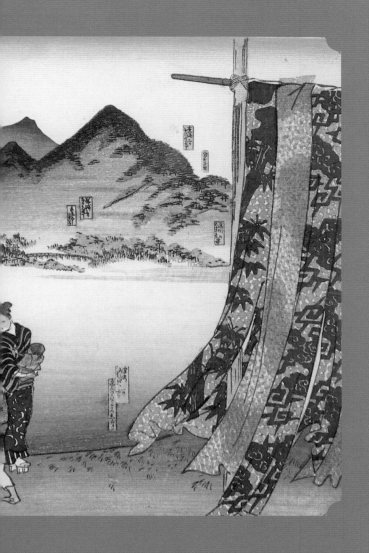

歌川国芳《东海道五十三驿五宿名所·鸣海》（19世纪40年代）

中表现，十一幅画便概括了东海道，可谓简单直接。这些驿站往往都在远山之中，前景则是国芳擅长的人物绘。

四十二 宫·热田神事

尾张的热田神宫外，人们正在进行盛大的节日祭典。此宫名列日本三大神宫之一，其所保管的"草薙剑"乃是传说中日本武尊斩杀八岐大蛇的武器，也是皇室三神器之一。当地人因此也有着尚武的精神。每年六月二十一日，人们会举行"马追祭"，放出奔驰的骏马，然后分成数队加以追逐。这本是古代一种军事训练的方式，后来变成了民间祭祀和竞技活动，和西班牙、法国的"奔牛节"有异曲同工之妙。

只见图中的两队人马正在奋力追逐，动作、姿态栩栩如生。特别是最前面的男子，伸长了右手、用力张开五指的样子，更让人感受到了竞争的紧迫感。一个小孩也夹在人群中踊跃争先。两队人马从不同的角度冲入画面，犹如箭头一般，动感十足。值得注意的是，他们身穿不同颜色的绞染半缠和服，为夜景增添了鲜艳的色彩，同时也与上一幅画的主题相呼应。

战国时代的武将织田信长曾经是这里的大名，在热田神宫誓师之后，他毅然迎战强敌今川义元，创造了桶狭间以少胜多的军事奇迹。此后，信长更是走上"天下布武"之路，成为一代霸主。当年的桶狭间战场就在鸣海附近，与热田也不远。这幅图所表现的尚武气息，让人自然地联想到信长时代尾张人的辉煌。

街边红色的烟火与神宫赤色的鸟居相互映照。左上角的店铺里闲坐的几名女子正观赏比赛。她们的安静悠然与祭典上男人的狂奔大喊也形成一种对比，或许她们对这个吵闹而好斗的男性世界自有一番褒贬吧。

现在地址：
爱知县名古屋市热田区神宫（名铁神宫前站或 JR 热田站向南徒步 10 分钟）

（东海道图像史之二十四）

　　著名的猫奴歌川国芳当然不会错过"东海道五十三猫"！图中他把东海道上的每一个驿站都猫化了，猫的名字和图像多来自地名的谐音。比如左下角的"京"，因为读作 kyo，画家就写了一个 gyo，并画出虎猫

抓住老鼠的样子，大概 gyo/kyo 就是它得胜之后的嚎叫。全图留下了大量的类似双关语，等待观众自己去猜测。当然，没有"铲屎官"经验的人肯定是猜不出来的。

東海道五拾三次之内　桑名　七里渡口

四十三　桑名·七里渡口

从热田到桑名，陆路水网纵横，不易穿行，所以旅人一般选择渡海前往。这一段也是东海道唯一一段海路，共长七里，桑名的渡口便被称为"七里之渡"。图中的两艘渡船已经到岸，正在降下风帆，满船的乘客准备上岸了。但近海的波浪依然起伏汹涌，在船彻底停稳之前，旅人可能还得再耐心地等待片刻。桑名因盛产蛤蜊而闻名，在《东海道徒步旅行记》中，主人公为了庆祝自己平安渡海，一下船便饱餐了一顿烧蛤蜊，算是对自己的犒赏。

稍远的海面上闪烁着浪尖的白光，明艳动人。更远则是一片浓郁的"广重蓝"。白帆船往来交错，可见当时桑名港的昌盛景象。此地是木材和大米的集散地，也是人们进入伊势前往参拜神宫的大门，所以热闹非凡。高高的石垣上，桑名城临波而立，它曾是泷川一益、本多忠胜等战国猛将的封地，又因其三面环海的半圆形状而得到"扇城"之名，为时人所熟知。

这里的客流量其实非常大，广重却刻意没有正面表现。当时东海道的旅客中，很大一部分人并不去京都，而是在这里转向伊势神宫，进行"御荫参"。江户时代，每隔六十年就会有一次极大型的集体参拜，比如1830年便有427万人涌向伊势，场面极其宏大，还严重扰乱

了社会秩序。幕府对此感到极为震惊和恐惧。但伊势参拜在日本人的宗教生活中非常重要，所以官方也无法强加禁止。大量乡民借此机会脱离管控，宗教朝圣竟然成为一种颠覆性的社会行为。东海道，本来是幕府所修的官道，意在连接不同城市，并服务于"参勤交代"的大名，但是到江户后期已经成为一个平民逃离秩序、追求解放的自由空间。相比于城市，道路本身就有着边缘性的特质，具有无与伦比的魔力。这也是日后"公路片"之所以流行，凯鲁亚克的小说《在路上》成为美国"垮掉的一代"精神象征的原因。

　　《东海道五十三次》系列刊印的1834年，正是幕府最为敏感的时间。天保大饥荒四处蔓延，各地农民起义不断，幕府把这些暴乱活动与之前具有颠覆性的宗教参拜也联系起来。为了避嫌，广重不敢直接描绘伊势参拜的狂潮。这对于今天的读者来说，是一桩憾事。

向东徒步15分钟可至七里渡口遗址）

现在地址：三重县桑名市东船马町（JR桑名站

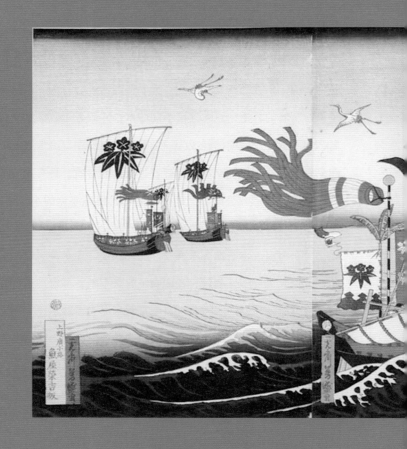

（东海道图像史之二十五）

　　1863年，风雨飘摇的江户幕府在西方列强和内部斗争的压力下，即将走向命运的终点。为了自救，幕府将军德川家茂破天荒地主动前往京都觐见天皇，这可谓是东海道两百多年的历史上最大型的一次活动。歌川派画师集体出动，用画笔记录下了此次"上洛"，一共留下了三个系列的画作，其中之一便是《文久三年春之都路》系列。为了避讳，图中不

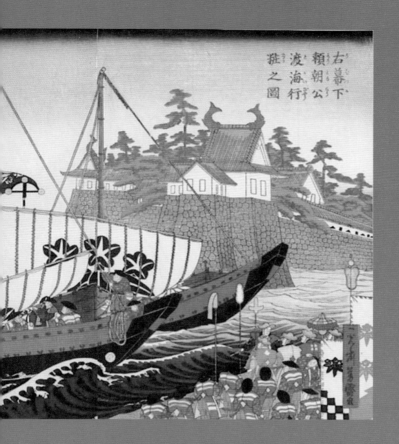

歌川芳盛《文久三年春之都路·幕下赖朝公渡海行装之图》（1863年）

称幕府将军的真名，而统称为源赖朝，即历史上的镰仓幕府初代将军。这幅《文久三年春之都路·幕下赖朝公渡海行装之图》乃是歌川国芳的弟子歌川芳盛的作品。其构图基本承袭了歌川广重三十年前的《桑名·七里渡口》。该系列共由十三位画师完成，其中大部分是国芳的门人。

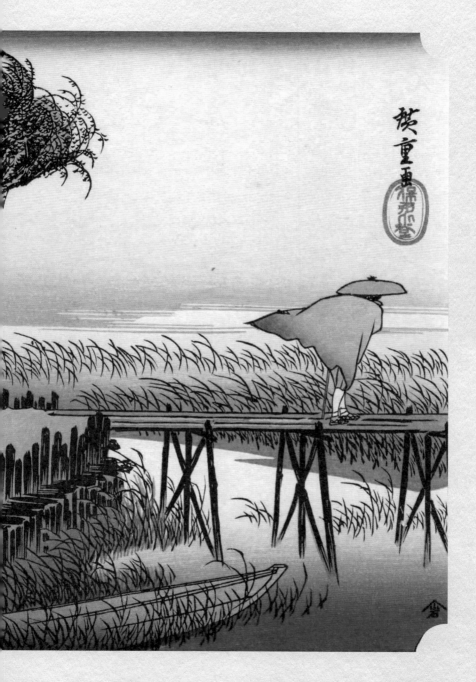

263

四十四　四日市·三重川

　　四日市外，三重川口，两名男子背道而驰，一阵狂风把其中一名男子的帽儿吹走，广重的画笔再次带我们身临其境，体会了漂泊之人的艰苦感受。无人野渡的扁舟，迎风飘摇的弱柳，不经意的点缀和布局，都能让观众泛起逆旅的孤愁。

　　自右方而至的大风冲击着画面，芦苇摇荡，旅客遭殃。逆风而行的人不得不扣紧衣衫，他的披风扬在空中，其下摆处的锐角形象地体现出了风之劲疾。顺风而行的人则被吹飞了斗笠，以夸张的姿态向前狂奔，感觉下一秒就要扑倒在地。四日市本是一个繁荣的城市，因为每个月的四日都会有集市而得名，但在画家的笔下却颇为荒凉，只有远方能看到居民的房屋和帆船的桅杆。在《东海道五十三次》系列中，广重经常与都会、集市、名城保持着距离，而道路作为边缘空间的意味则不断被强调。驿站、旅馆、关卡，这些要素只是间或出现，但道路作为主体，却几乎从不缺席，有时是曲折的小径、险峻的山道，有时则化作小镇的长街、跨河的木桥，但万变不离其宗。所以说，四日市的繁华与广重关系不大，他想拍的一直是一部"公路片"。虽说这样的行旅不乏艰辛，但空旷且自由。

　　四日市在明治维新后成为国际贸易港口，快速工业化，后一度以

石油化工产业著称。但同时这里也出现了严重的空气污染，导致了所谓的"四日市哮喘病"，被列为日本四大公害疾病之一。百年前的四日市人肯定从未想过会因此而出名。江户时期的东海道，虽然城镇连绵不绝，但总体还保持着田园的诗意；在工业化之后，现今的东海道已经成了巨大而密集的城市群，人们一直在试图走出城市，但却从未真正走出城市。人们已经无法再从现实中找到广重画里的那种边缘感和距离感了。

现在地址：
三重县四日市（JR 四日市站）

（东海道图像史之二十六）

描绘德川家茂上洛的第二个系列作品，便是《行列东海道》，又名《大名道中》或《御上洛东海道》。该系列阵容豪华，由三代歌川丰国（歌川国贞）和二代歌川广重（森田镇平，广重的女婿）领衔，十三位画师共同完成，包括了当时刚刚崭露头角的月冈芳年和河锅晓斋等人，可谓新老交接之作。这幅《行列东海道·四日市》乃是歌川国芳之门人芳艳的作品，描绘的是幕府队列越过三重川的场面。

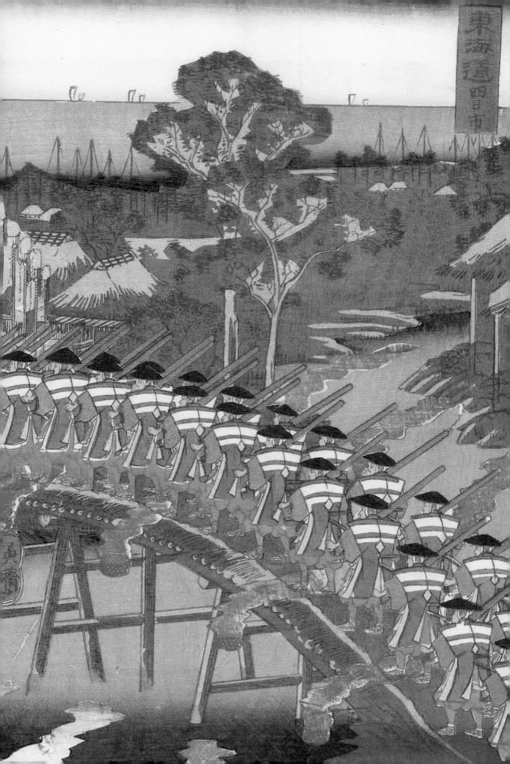

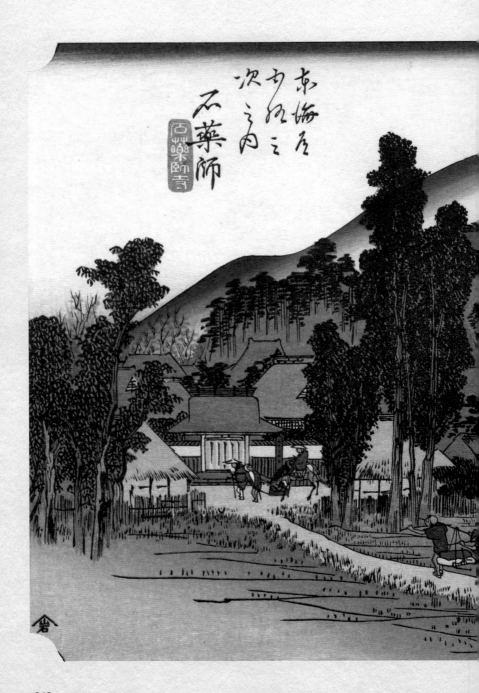

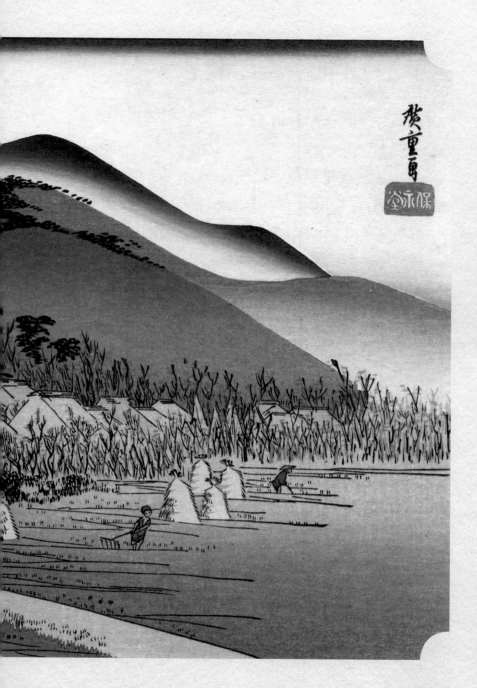

269

四十五　石药师·石药师寺

金风送爽，夕阳残红；远山含黛，古刹藏松。画面的前景中，两名男子用扁担抬着行李从垄上走过，路旁是秋收之后的农田和草垛，仍有几人在劳作。但农忙已毕，天色向晚，他们也该休息了。

随着行人前进的方向，观众自然地看到了一座寺庙。此地名为石药师宿，此寺名为石药师寺。相传公元812年，名僧空海来到了当地的西福寺，用巨石雕成一座药师如来像，此寺因而得名。药师如来能消灾除厄，尤其精于治愈眼病，所以路过的人都会在此驻足参拜，连"参勤交代"的大名也不例外。只见画中寺门已闭，但骑马而过的武士依旧低头祈祷，十分恭敬，整个画面的气氛显得安静而祥和。

古刹后面则是铃鹿山脉，层层叠叠，颇具重量感。从前景的行人、中景的寺庙到远景的高山，广重的构图层次分明，庄严沉稳。此图如果不着色，将会更像中国古画，且暗合中国古诗，有几分王维《过香积寺》的意思：

不知香积寺，数里入云峰。

古木无人径，深山何处钟。

泉声咽危石，日色冷青松。

薄暮空潭曲，安禅制毒龙。

广重是爱诗之人，其笔下常有唐诗意象，他在后来的花鸟画中更喜直接题诗，如《月夜桃上燕》一图就曾引用王维的《桃源行》"春来遍是桃花水，不辨仙源何处寻"，可见其对"诗佛"的喜爱。

现在地址：
三重县铃鹿市石药师町（JR河曲站
向西徒步 30 分钟可至石药师寺）

歌川芳盛《末广五十三次·石药师》（1865年）

（东海道图像史之二十七）

描绘德川家茂上洛的第三部作品为《末广五十三次》系列，由歌川派八位画师集体创作，刊行于1865年。其中出力最多的是月冈芳年，日后明治画坛的浮世绘泰斗。他一人便贡献了十五幅作品。本图的作者则是芳年的同门歌川芳盛。这三个系列虽然都涉及东海道的风景，但和广重《东海道五十三次》的初心已经相去甚远，大名行列贯穿始终，平民生活退居幕后，到处都是幕府将军权力的标记物。正因为幕府两百年来放弃了出巡东海道，其权力的展示反而成为一种稀缺品，从而引起了人们的好奇。然而这次展示也将成为绝响。1868年，幕府垮台，一个时代结束，浮世绘赖以生存的市民社会也将在即将到来的明治维新西化大潮下逐渐变异，最终导致了这一艺术的衰落。

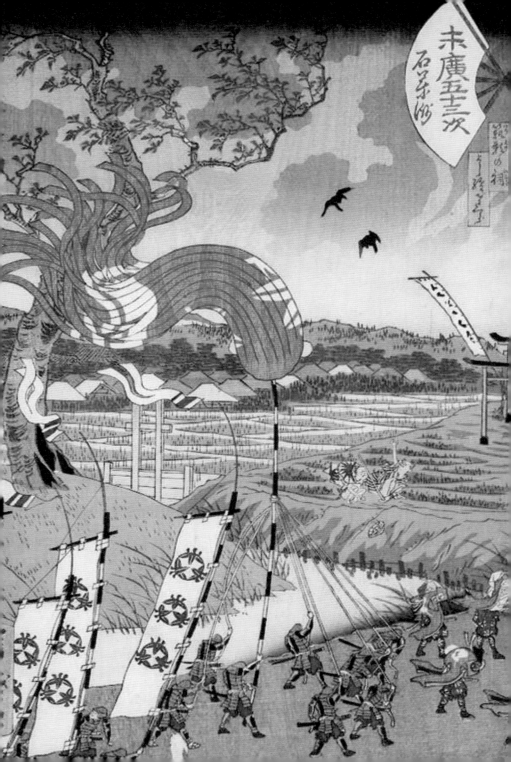

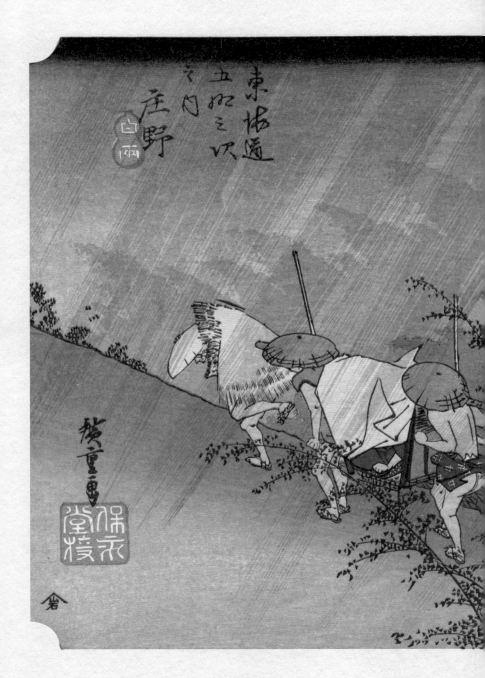

四十六　庄野·白雨

　　《东海道五十三次》系列的初衷，本是为了给知名景点绘图。但这里的庄野却算不上"名所"，反而是因为本图才出名的，广重画作的魅力可见一斑。庄野本是平原上的小镇，没有什么奇绝的风景，也没有值得称道的特产，但本图却成为广重的最高杰作之一。实话实说，名胜也好、名物也罢，并不在广重的眼内，他表现的始终是道路行旅之中平常人的生活。那些名山大川某种程度上还限制了画家的笔力，在观众没有预想的地方，广重反而能放开手脚，完全展露他的天才。

　　只见斜飞的雨线划破暗沉的天空，扎入泥泞的山道，形成一片白色的雨幕，既有强烈的速度感，又营造出朦胧的氛围。行人各自奔走，急切而匆忙，他们与山路组成一道对角线，既突出了紧张感，又维持了构图的平衡。左起第一个行人抓着草席当作雨具，不顾一切地冲向前方，或许他知道山坡上有地方可以避雨。后面跟着两个抬轿子的民夫，看起来比较淡定，其中一个更是赤裸着上身，任它风吹雨淋。想来他们赚的都是辛苦钱，对于这种突发的暴雨也习惯了。但是用力握住轿子的双手仍然透露出他们强烈的紧张。毕竟雨天路滑手滑，他们可不想把客人翻倒在一旁。轿中人也不敢怠慢，画面只露出他紧握着轿子的一只手，再看他头顶的黄色雨篷已经被大风掀起边角，可见他此刻也并不好过。再后面，披着蓑衣的农夫往山下狂奔，手上还扛着

锄头，让人很担心他会不会下一秒就栽倒在地。他夸张的肢体语言与轿夫的隐忍恰成对照。最后一位举着雨伞，把整个身躯都缩在伞下，逆着风艰难前行。他与狂奔的农夫也形成一组动与静的对比。这六个人的身姿各不相同，却又相映成趣，让人不得不感叹广重摄影师般高超的"抓拍"技巧。

再看后方的竹林，因为风雨大作而被压弯，竹枝前后摇摆，形成强烈的动感。画家用浓淡不同的三种颜色来描绘竹林，层层递进，为画面增添了立体的深度。这里竹林颜色的变化，以及雨线惊人的表现力，都并非画师一人的功劳，而是需要雕师和摺师的通力协作，才能表达出最佳的效果。但凡一个环节出了差错，都不能突显出那种浮世绘特有的美感。而且广重也没忘了对老板表示感谢，在最右一人的竹伞上，隐隐有黑色的字迹"五十三次"和"竹之内"。

广重是画雨的名手，后来在《名所江户百景·大桥安宅骤雨》中，他再次展现了这一绝技。庄野的雨让小小的驿站在日本出了名，安宅的雨则让世界震惊。凡·高对此画爱不释手，一丝不苟地进行了模仿，可惜无法复现雨线的质感。

徒步10分钟可至）
（JR加佐登站向南
三重县铃鹿市庄野町
现在地址：

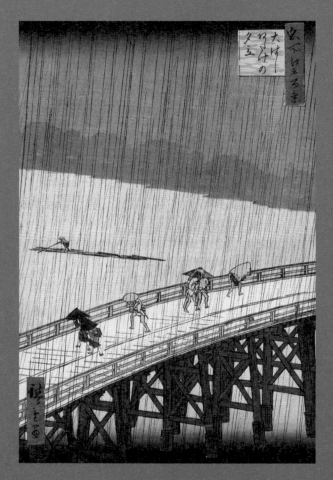

歌川广重《名所江户百景·大桥安宅骤雨》（1856 年）

　　凡·高在标准尺寸的油画画布上模仿广重的作品，但他又想保持浮世绘的原比例，所以留下了一个边框。为了填充这个边框，凡·高便从其他版画上找来假名与汉字，歪歪斜斜地写了上去。凡·高仿作的左右文字分

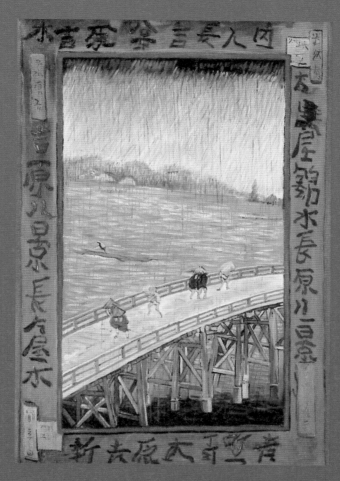

凡·高的模仿之作（1887 年）

别是"吉原八景长大屋木""大黑屋锦木长原八景"。吉原是江户的红灯区，所以这个地址很可能来自当时日本妓院的小广告。凡·高对此一无所知。

東海道
五拾三
次之内
亀山
雪晴

280

四十七　龟山·雪晴

　　接下来又是一幅描绘自然风景的杰作。龟山的雪景是雪后晴朗的清晨，与前文《蒲原·夜之雪》的夜雪并称为本系列的"雪景双璧"。

　　倾斜的山坡让画面再次形成了经典的对角线构图，并以中间的松树为中心，作为山下与山上的场景过渡。山下是笼罩在朝霞之中的龟山驿，被白雪覆盖的大片房顶衬托了山势之高、山路之险。一队大名行列正在艰难登山，盖着斗笠的人马和抬着轿子的民夫若隐若现，恰到好处地表现了积雪之深。他们将观众的目光最终引向了山顶。

　　山上便是雄踞一方的名城龟山城，伊势龟山藩的主城，别名"粉蝶城"。所谓"粉蝶"实为"粉堞"，本指用白垩涂刷的女墙，唐诗中有杜甫的"城欹连粉堞，岸断更青山"之句。龟山城的城垣也以白色粉刷，就取了更为浪漫的"粉蝶"一名，时人也写了一句汉诗称赞道："灵鳌戴地几千载，前山后水粉蝶城。"画中的城体为大雪覆盖，一片银装素裹，已经难以分辨何处是雪、何处是"粉蝶"了。广重的旅行本在秋日，这里却纯靠想象绘图。也许正是龟山城的白墙粉堞，让画家自然联想到了冬日雪景吧。

　　天顶的蓝色"一文字"与下方的朝霞相映照，画面氤氲在一片淡粉色之中。如果说《蒲原·夜之雪》一图，取意于唐代刘长卿的"日

暮苍山远，天寒白屋贫"，带有风雪夜归的凄清，那么本图则暗合南朝江总的"偏疑粉蝶散，乍似雪花开"，别有一分清新动人的气息。

中国古诗的意境深刻影响了日本人的审美，如常常被提起的和风象征"雪月花"，实际出于白居易的诗句"琴诗酒伴皆抛我，雪月花时最忆君"。雪、月、花也是浮世绘最喜爱表现的题材之一，广重在本系列中颇为克制，只画了三幅与此相关的图像，即《沼津·黄昏图》《蒲原·夜之雪》和《龟山·雪晴》，但每一幅都被誉为经典，名传后世。

现在地址：
三重县龟山市本丸町龟山城遗址（JR龟山站向北徒步10分钟可至）

（东海道图像史之二十八）

　　歌川广重的养女嫁给了其弟子森田镇平，广重死后，画名便传承给了他的这位女婿，是为二代广重。二代广重积极参与了《名所江户百景》的收尾工作，以及《行列东海道》《末广五十三次》的集体创作。1865年，二代广重又推出了《东海道五十三驿》系列，也是"张交绘"，每幅图像较小，用笔简单。本图右下角即为雪中的龟山城，基本沿袭了老师的画法。总体上来说，人们对二代广重的评价较为一般。就在同一年，二代广重和其妻子离婚，四年后去世。

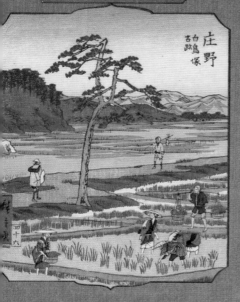

東海道五拾三驛

庄野
白鳩塚

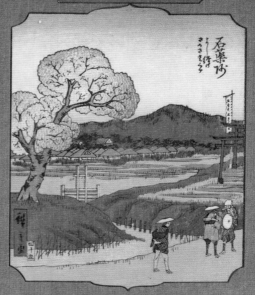

東海道五拾三驛

石藥師

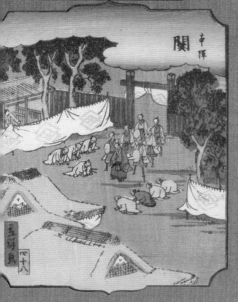

東海道五拾三驛

關
本陣

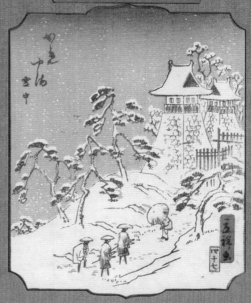

東海道五拾三驛

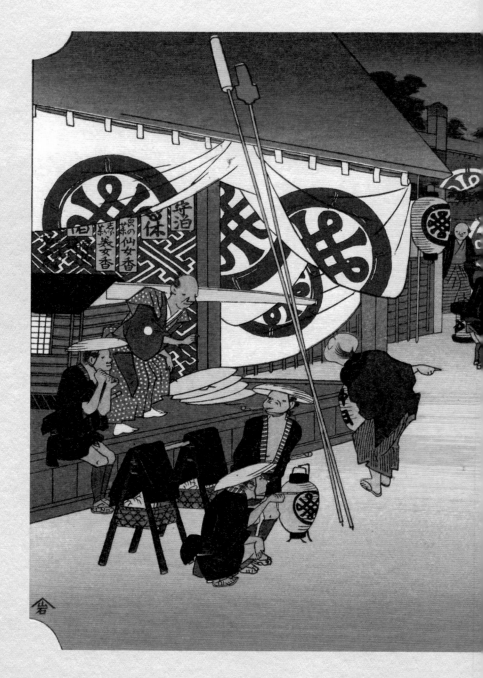

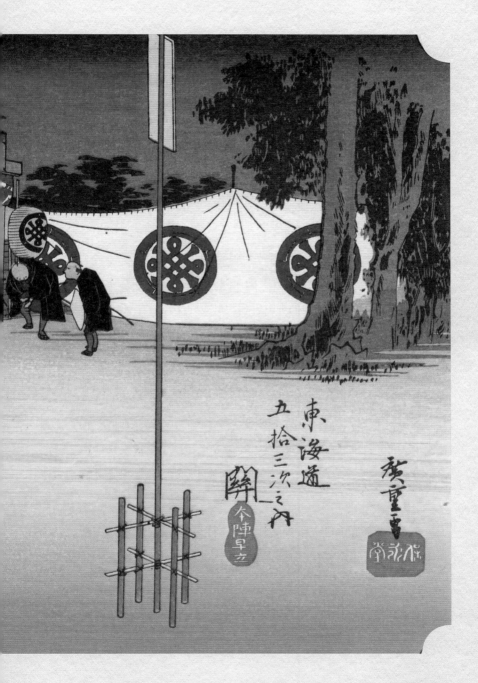

東海道
五拾三次之内

関

本陣早立

四十八　关·本阵早立

　　铃鹿关，古称三关之一，是进入京都近畿的要口。到了这里，我们的旅途将近尾声，京都已经遥遥在望了。幕府治下，因为日本的政治中心向东转移，所以铃鹿关失去了战略意义，其关所早已废止。但作为交通要道，这里名为"关"的驿站依旧十分繁荣。

　　图中所画的是驿站中"本阵"的情况。所谓本阵，就是指专供大名或高级官员住的旅馆。我们可以看到这里四处挂着染有家纹的帷幔，想必是某位大人物正在此地留宿。这个家纹乃是虚构的，由"田中"两个汉字加上车轮组成，而田中是歌川广重之父曾经的姓氏。本阵的外门挂着两个灯笼，上面也是一样的家纹。但仔细看的话，灯笼下方有一人，其手中的灯笼却有着不同的图案。这个徽记就是前面画作中屡次出现的广重专属水印"ヒロ"。也就是说，广重把代表自己和父亲本家的标记都嵌入了画中，想象自己是豪族之后，正在本阵这种高级旅馆里享受生活呢。

　　然而这位假想的大人物却是不在场的。天色未亮，他当然还没有起床，但下人们早已开始忙碌了。画家用灰色和绿色的深色调表现了清晨的昏暗，但大幅的白色帷幔又与之形成强烈对照。中庭的黄色横纹，示意几缕晨曦射在地面上。大概很快就要日出，那位大人物也许

已经在穿衣洗漱了。他的家臣和随从正紧张地安排着今天的计划，他们把绿色的"驾笼"从本阵中预先抬了出来。这也扣合了画题《本阵早立》。旅店老板不敢怠慢，他也起了个大早，站在"驾笼"旁边一丝不苟地监督现场工作。不过，他倒是没忘经营一些副业，他头顶的木牌上写着"仙女香"等字，想来是店里也售卖时尚化妆品之类的东西，并推销给上流贵族的女眷。这个小细节给整幅图画带来了一丝活泼的色彩，但是在20世纪末，它却一度成为专家们争论的焦点。在广重"抄袭"司马江汉说被提出之后，广重的捍卫者认为，"仙女香"这一化妆品只流行于江户末年，司马江汉没有见过，这可以证明广重画作的原创性。而反对者则企图证明，"仙女香"在19世纪初就存在，司马江汉是有可能见过的。关于画作真伪问题的讨论，最终变成了对一款化妆品的深入研究。

现在地址：
三重县龟山市关町中町（JR关站向北徒步5分钟可至川北本阵遗迹）

三代歌川广重《改正五十三次·关》（1875 年）

（东海道图像史之二十九）

　　二代广重离婚之后，其妻改嫁给了广重的另一个弟子后藤寅吉，后藤于是自称二代广重，但后人一般称其为三代广重。他的这套《改正五十三次》又称《东海名所改正五十三驿》或《东海名所改正道中记》，主要表现的是明治维新之后的东海道。画中出现很多西化的元素，如电线、西服等，本图中出现的则是人力车。这种载具于1869年首度出现于日本，据说是由美国传教士乔纳森·斯科比发明的，很快便充满了日本的大街小巷。传入中国后则被称为"黄包车"或"东洋车"。这里的人力车，正好和四十年前《关·本阵早立》里的驾笼相对应。

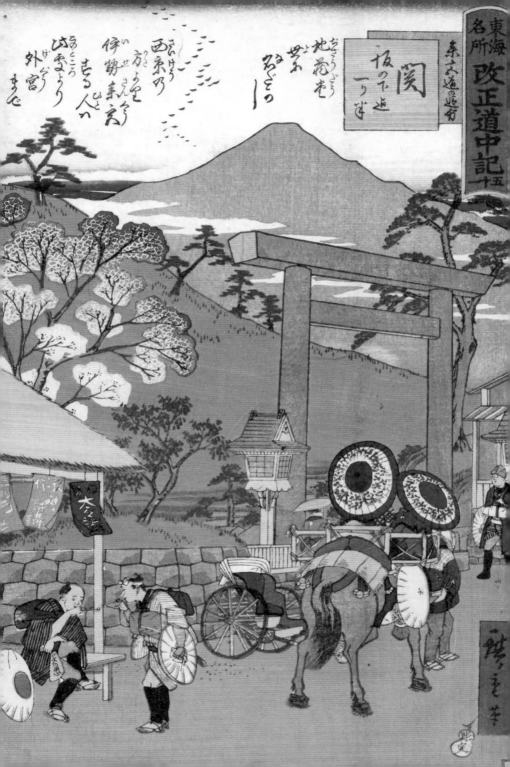

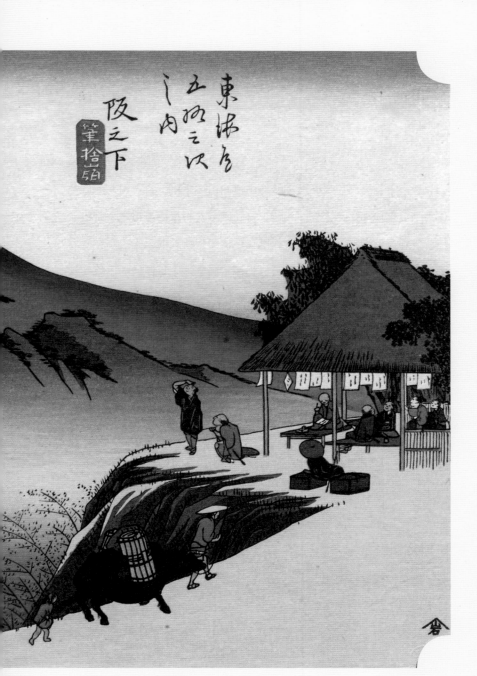

四十九　坂之下·笔舍岭

坂之下，顾名思义，乃在铃鹿山道的山坡之下，自古以来此处便作为绝美之境而广为人知。相传，宫廷画派狩野派的鼻祖之一狩野元信就曾经过此地，被其山景所震撼。他试图将此处的风光绘制在画卷上，却不知该如何下笔，最后只好扔掉了画笔。于是此地的山峰便被称为笔舍岭。

图中左侧的大山就是笔舍岭，层岩之中二水飞流，注入下方深深的山谷里。谷中的植被由下往上蔓延，山路也与之平行展开，一位农人牵着老牛、带着小孩缓步而上，又把观众的视线引向了山崖上的一处茶屋前。茶屋内有人坐而望山，手里提笔写字，似乎是几位诗僧。屋顶挂着的条条纸幅，就是前人已经写好的佳句。诗僧们想要努力超越前人，只好拼命搜索枯肠、苦思冥想。茶屋外的三人就没有那么风雅了，一位站着远眺，一位蹲着抽烟，还有一位斜躺在行李上，但他们的目光显然都不离那座大山。从旅客聚精会神的程度，也可以间接感受到山川之美。

这里广重显然使用了大量中国山水画的技巧与笔触。狩野派这一日本历史上最大的画派，就曾深受中国水墨画的影响。而广重在年轻时就向冈岛林斋学习过狩野派画法，后来也曾接触过四条派和南画。

既然笔舍岭是因为狩野元信而得名的，广重当然以相近的画风来向这位大师致敬。只不过元信最终未能落笔成画，而广重更加自信大胆，我们也可以把他的作品视为一种超越性的挑战。

就像历代诗人都会在茶屋留下自己的诗句一样，画师们也竭尽所能地想超越前人，把这片美丽的风景在艺术世界里"据为己有"。从某种意义上来说，广重的风景画本身也是抒情诗，用浪漫的方式歌颂着人与自然的和谐。画家画下了诗人，诗人歌咏着群山，群山激励着画家和诗人，给他们以无穷的灵感。诗与画、山与人，注定是一场漫长的相遇。

现在地址：
三重县龟山市关町市濑（JR 关站向西北
徒步 40 分钟可至笔舍山）

　　狩野元信虽然没有画出笔舍岭的风光，却为我们留下了大量的山水画。此画为纸本墨画淡彩，充分吸收了我国宋代山水画的技法。画中的

人物非常之小，连同飞瀑、亭台等元素被点缀在山间，而广重的画，似乎是对这些元素的重组与再生。

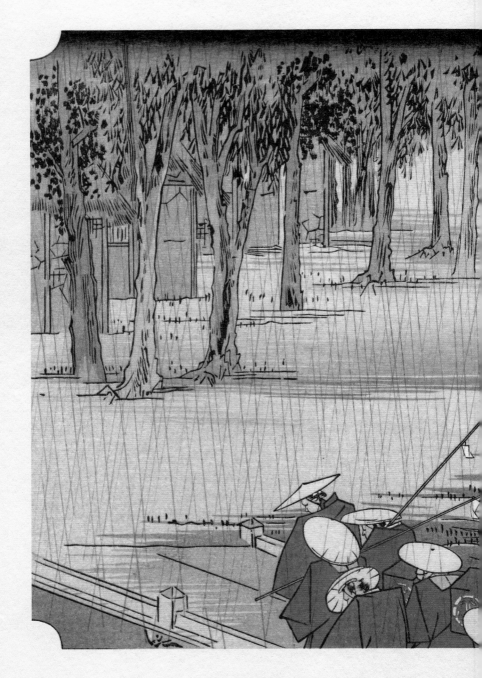

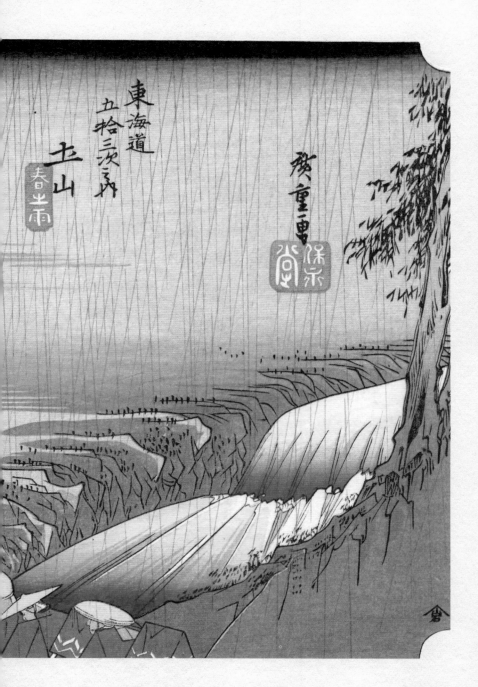

五十 土山·春之雨

过了铃鹿关，便是土山驿。此地历来雨水丰沛，所以广重在本图中又一次展示了其高超的画雨技巧。三种形式的水冲击着画面，却又形成极为精妙的构图：纵向穿插画面的是黑色的雨线，绵密交织，充分突出了"雨脚如麻未断绝"的感觉；横向淌动的是白色的水流，它们淹没了一片春林，又千流万股地汇入河川，占据了画面大片开阔而又迷蒙的空间；斜着奔涌的则是蓝色的湍流，它们是雨水最终的归处。

木桥上，一队武士紧紧裹着雨具，缓慢前行。棕色的雨披和绿色的行李相间，黄色的斗笠则给雨景增添了明亮的元素。三种颜色的有机结合极富韵律感，和水的三种运动相呼应，整体呈现出一种有节奏的音乐美。观众不仅是在看雨，其实也在听雨。

众人跨过河川之后，前方是被春雨浇淋的白地、寂静茂密的森林和若隐若现的房舍。对岸的这片空间层层递进，极大地加强了画面的深度。与《庄野·白雨》不同，本图更加有条不紊，画面随着武士的缓慢前进而有序展开，显示出一种安静、稳定的建筑美。这是因为，《庄野·白雨》所表现的是夏季，狂风暴雨突然而降，斜线式的构图意在突显力量与速度；而《土山·春之雨》所表现的是春季，绵绵雨丝荡漾着春愁，需要观众来慢慢品味这种抒情的美感。

广重的旅行是在秋来八月，为何总爱想象春、夏或是冬天的景致呢？这和广重对诗歌的喜爱是分不开的。日本俳句有"季题""季语"的要求，诗歌的主题和用词都要和明确的季节挂钩，诗性存在于季节感之中，比如春花、秋月、冬雪等等，这些词汇在中国古诗中也自带着浓浓的诗意，以及背后连绵不绝的文化传承。广重的《东海道五十三次》系列中，大部分画作也都有明确的"季题"，让人一望可知旅行的天候气象，甚至是游人当下的心情。这样，画师只需简单地对季节特征进行刻画，就可以很快地向观众传达情绪，形成通感与共情。这种方式是对俳句的模仿和发扬，也是绘画诗性美的充分体现。

闻一多曾经认为诗歌应该具有音乐美、建筑美和绘画美。换个角度说，绘画则可以兼具音乐美、建筑美和诗性美。广重的《土山·春之雨》就是这三美合一的杰出证明。

现在地址：
滋贺县甲贺市土山町（JR 贵生川站下车，换乘当地公交 30 分钟可至）

川瀬巴水《东海道风景选集·元吉原之朝》（1931—1947 年间）

（东海道图像史之三十）

　　明治时代及其后的浮世绘创作日趋西化，也渐渐衰落。除了小林清亲被认为是可以媲美歌川广重的风景画师之外（参见本书第十七节），川瀬巴水也是一位表率人物。他的画具有抒情的诗意之美，所以被称为"旅情诗人""昭和年代的广重"。他的作品也被认为是日本新版画运动的代表。浮世绘最终与现代艺术合流，走上了全新的旅程。

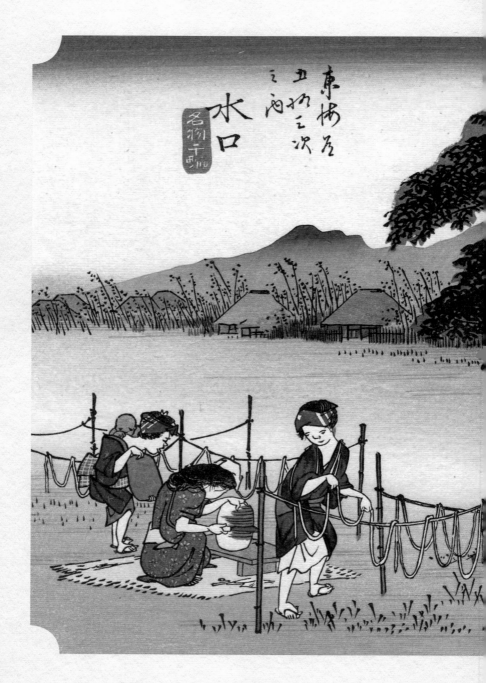

五十一　水口 · 名物干瓢

　　铃鹿山脉山势已尽，旅行者来到了平原之上。山地与平地之间的边界处，便是水口驿。但是广重没有表现驿站的繁荣，而是聚焦于当地的特产：葫芦干。

　　一名远行之客从画面中经过，饶有兴致地望向路边正在制作葫芦干的妇女。在他左面，一名背着小孩的女子正手持葫芦，她右边那人正在认真地用工具剥下葫芦的皮，削成条状。再右边一位蓝衣妇女则把长条状的葫芦丝挂在绳子上晒干。这三人恰好如连环画一般示意了葫芦干的制作流程。如此制成的"干瓢"能长期保存，随时食用，可以作为调味菜，或做成干瓢卷、干瓢煮，用处很多，味道鲜美。它不仅是日本家喻户晓的食材，在中国古代也很常见。元代王祯的《农书》中就曾记载，"匏之为用甚广，大者可煮作素羹，可和肉煮作荤羹，可蜜煎作果，可削条作干"，"瓠之为物也，累然而生，食之无穷，烹饪咸宜，最为佳蔬"。水口的"干瓢"其实也非原产，而是18世纪初由水口藩的藩主鸟居忠英派人从别处移植而来的。这其实是一种殖产兴业的经济战略。"干瓢"在大名的扶持之下，终于被打造成了地方特产。

　　水口的驿站非常兴盛，据《东海道名所记》所说，此处旅馆竞争

极其激烈，揽客女郎十分喧闹，行人甚至都无法衣衫完好地通过此处。但不知为何，在广重的画中却全无表现。图中的房舍荒疏，被竹丛所包围，更像是一处沿着道路伸展的落寞驿站。我们根本看不到旅店和招待，只有一位女子在自家门口的篱笆上晒着干瓢。有研究者认为，广重并没有到过水口，这后面的东海道他也没有亲身走过。因为在此之后，广重的绘画将集中表现每处驿站的特产、美食，对于画家来说，根据书上的记载或民间的口传而虚构成画，这并非难事。

现在地址：
滋贺县甲贺市水口町（JR贵生川站）

歌川广重《浮世道中膝栗毛滑稽双六》（1855 年）

（东海道图像史之三十一）

除开东海道的风景绘或美人绘，关于这一主题还有多种多样的其他创作，比如广重晚年所热衷的"纸双六"（其实就是在纸上绘制的双陆棋）。他1855年制作的《浮世道中膝栗毛滑稽双六》是传统玩法的日式双六，而1857年制作的《参宫上京道中一览双六》则是一个变体，玩法更加丰富多样。浮世绘与桌游就这样在东海道美丽的风景中融为一体。

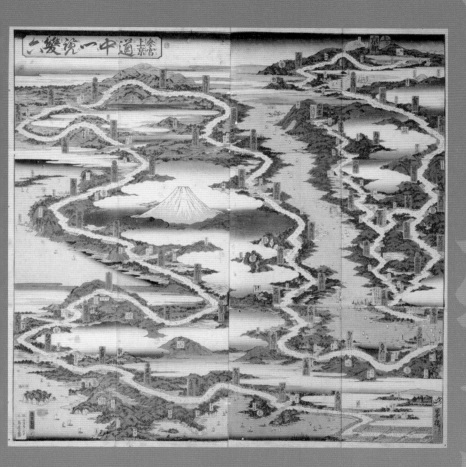

歌川广重《参宫上京道中一览双六》（1857年）

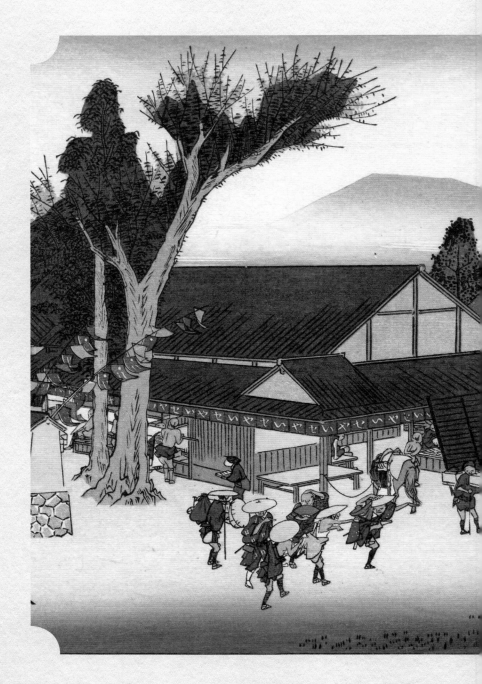

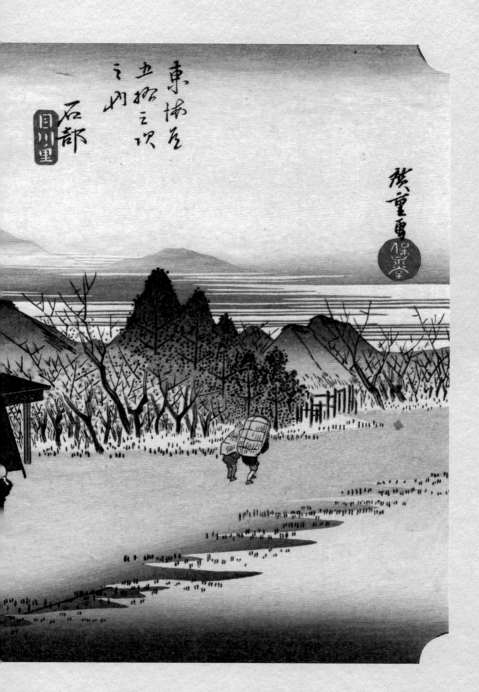

311

五十二　石部·目川里

现在让我们继续跟随广重进行美食之旅。图中描绘的是石部附近目川村的名店"伊势屋"，著名小吃"菜饭田乐"的发源地。所谓田乐，是一种豆腐制成的酱烤串。如果用干燥后的萝卜叶混入大米做成米饭，再配以淋了味噌酱的田乐，就是这道特产"菜饭田乐"。东海道其他地方也有此类食物，但目川的"伊势屋"广受好评，由此把分店开到了江户、京都等地。从此之后，"菜饭田乐"就和目川高度绑定了。

在《东海道名所图会》中，早已有过描绘此店的插图，广重基本上借用了该图的场景，只是特意放低了视角，以保持全系列那种更接地气的画风。此外，背景中加入了远方的山影，用"枪霞"的技法把比良山脉变得云雾迷蒙，强化了整幅图的景深。这是我们第四次"抓包"广重了，不过在那个时代，画家之间互相借鉴构图十分常见，并不构成抄袭，反而有利于同一画题的发展与再创造。

本图中的人物也与《东海道名所图会》中类似，但广重又进行了细化。只见坐轿、牵马的旅客都停留在"伊势屋"周围，把这里的特色小吃打包带走。前景中有几个男子正在店前兴高采烈地跳舞，似乎是喝醉了。三位女士刚刚买完"外卖"，正让仆人挑着带走，听到喧

器声不禁齐刷刷地回头去看，见到男人们手舞足蹈的样子，忍不住莞尔一笑。

江户时代这种连锁店的外卖小吃，让人自然联想到今天东海道铁路线上著名的火车便当，日文称为"驿弁"，后者其实就是前者的发展延续。明治维新之后，日本开始大修铁路，火车便当也随之诞生。1885年，也就是《东海道五十三次》出版五十多年后，最早的"驿弁"开始在宇都宫火车站出售，并很快扩展到其他地方。1905年左右，一个名为东海道本线便当销售联盟的组织被允许在火车上经营餐厅。现今的游客于是得以在高速行驶的火车上，吃到东海道沿线各地的特色小吃，可谓旅行、美食两不误了。

现在地址：

滋贺县栗东市冈 388 号田乐茶屋（JR 草津站向东南徒步 25 分钟可至）

《东海道名所图会·目川》（1797年）

《东海道名所图会·目川》原图作为书籍插图，尺寸较小。广重在此基础之上进行了扩充，并加入了远景。但"伊势屋"的总体结构、店前行人的形态，则基本没有什么变化。

目川

目川どん村の名を
あれど今へいなあ
の菜飯小田楽
豆腐れと名子
桜ひて四里も
目川の店も一
豆腐石駱の二種
そなるくやれらが
とめる全座ゆるべ

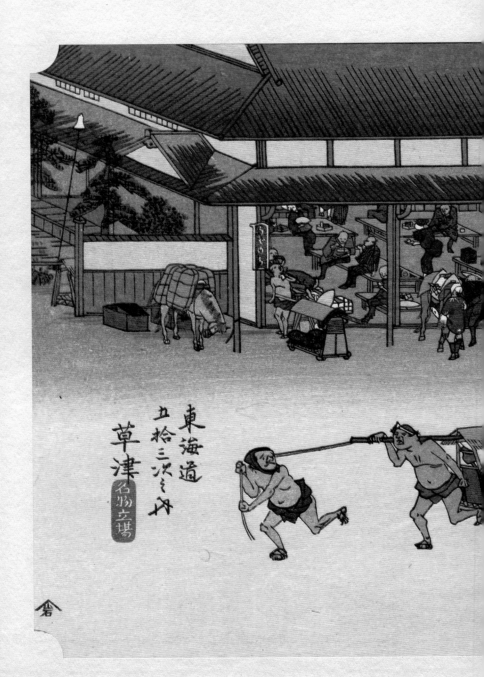

東海道
五拾三次ミ内
草津
名物立場

317

五十三　草津·名物立场

　　下一站的美食是"姥饼"，一种草津特产的点心，其最大的特点是形状类似乳房。相传日本战国时代，织田信长灭亡近江的大名六角义贤后，一位乳母带着义贤的曾孙落难逃亡，靠着卖这种点心维生，才将孤儿养育成人。据说德川家康也吃过这一点心，然后赞不绝口，从此它就成为草津的名点。这类传说很可能是后人附会而成的，由其形状联想到乳母养育贵族遗孤云云。

　　画面中巨大的商铺正在贩卖姥饼，店中的旅客有买了带走的，有坐着吃饼的，还有吃完了在抽烟聊天的，各类人物形形色色，不一而足。门前的大街上，前往江户的人和赶去京都的人错身而过。向左方去的轿子由四人抬动，当先一人牵着绳子在前头疾跑，这种轿子被称为"早驾笼"，专供有急事的人昼夜兼程疾进，他们可能是冲向京都的。向右方去的轿子也有四人抬动，但两两成对，不疾不徐，大概是往江户去的，反正前途尚远，还有充足的旅游时间，所以也不在乎行动之缓慢了。这两组人一静一动，正映衬出草津驿的熙来攘往。同时，门前的空地以大商铺作为背景，乍一看就像歌舞伎的舞台一样，各色行人仿佛正在为观众上演一出世情百态的大戏。

　　从这里我们也可以看出，草津的人流量很大，是个交通要冲。其实，店铺右边有一条小路指向木曾路，另一条连接江户与京都的

大路。在《东海道五十三次》大获成功之后，歌川广重还将合作画出《木曾海道六十九次》的杰作，专门描绘中山道的美景。在这一系列中，草津驿也会登场。

今天的草津已经成为京都都市圈的一部分，到京都只要20分钟，到大阪也只需50分钟，所以越来越多的上班族选择在这里居住。曾经为了长途徒步旅行而开辟的东海道，已经在铁路技术的加持之下，变成了早晚通勤、每日打卡的高速通道，可能东海道的旅客再也无法慢下来享受乡野闲游的快乐了吧。江户时代的旅行（traveling）早已被现代旅游（tourism）所取代。曾经的旅行，是一种解放性的消遣，人们在边缘空间中连续而漫长地行走，追寻一种诗意的"景观"。看到什么东西，到了哪个驿站，有时候并不重要，重要的是旅行这一行为本身。这就是广重《东海道五十三次》所表达的精神内核，这就是为什么他很少画出驿站，而更多地展现出心中的风景。然而现在的旅游，已经变成一种规范性的消费，人们在高速交通道上乘车，断续地点对点移动，到达一个又一个"景点"，对背后的文化内涵不甚了了，下车拍完照就走人。这种打卡式的旅游，和重复地每日通勤、打卡上班，究竟又有多大区别呢？

现在地址：
滋贺县草津市草津
（JR草津站）

319

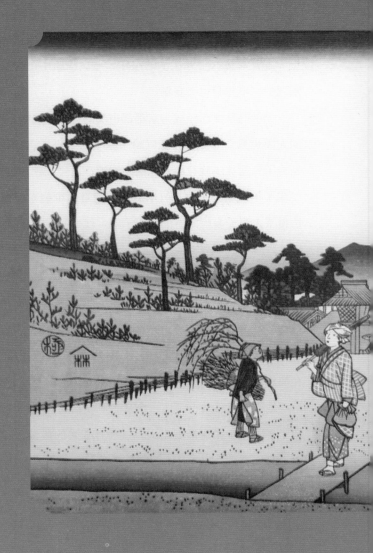

《木曾海道六十九次》系列由歌川广重和溪斋英泉共同完成，本应名为"木曾街道"，但可能是为了避免审查而写为"木曾海道"。其实木曾街道即中山道，是一条连接京都与江户的纯内陆线路，与主要靠海而

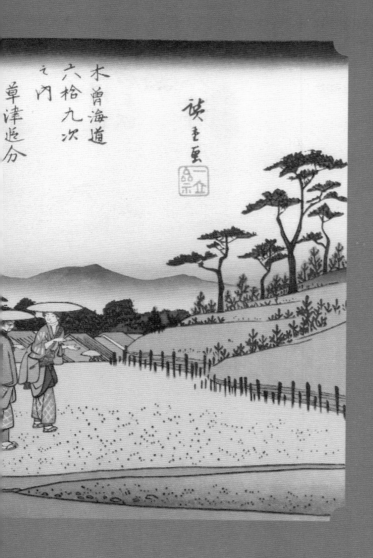

木曽海道

六拾九次

之内

草津追分

行的东海道风景迥异。本图为广重所画，"追分"即指岔路口，这里表现的便是中山道与东海道的路口。

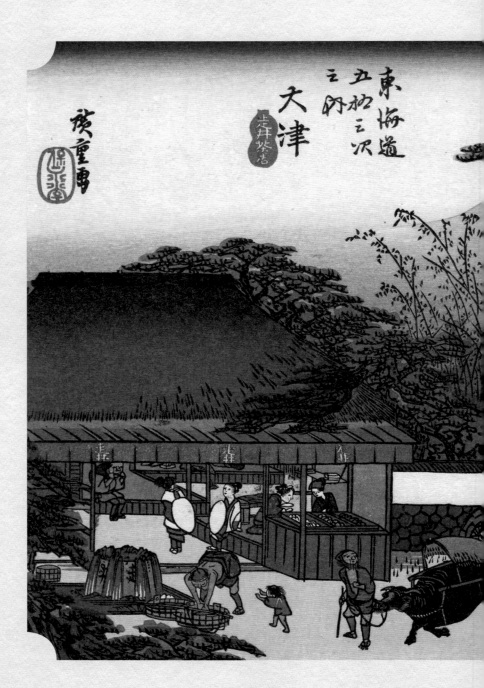

東海道
五拾三次之内
大津
上走井茶店

広重画

322

五十四 大津·走井茶店

京都已经近在咫尺！大津驿站的大路上车声辚辚，尽是往京都输送稻米、货物的马车，这时刻提醒着行人，一个盛大的都市就在眼前。广重的画中，这些马车形成一条斜线，与道路旁的房屋平行，再次组成了经典的对角线构图，并把观众的目光自然地带到了左下方的那口井。

这口井是一个"走井"，也即水源会自然涌出的自流井，属于罕见的现象。所以拥有这口井的茶店就被称为"走井茶店"，其贩卖的特色小吃便叫"走井饼"，而经营这个茶店的家族就叫"井口家"。这个茶店1764年由井口正胜创立，兴盛于江户后期，但是到明治时代却逐渐衰颓，最终停业。不过，它的一家分店却在京都的石清水八幡宫崛起，到今天依然作为八幡宫的特色小吃店而存在。所以，哪怕是"地方特产"，也是会迁移的，现今的大津就丢失了它的名点"走井饼"，当地只留下一尊纪念碑了。

在到达京都之前，广重一直在向观众展示当地的特色小吃，这可能是商家的故意安排，让人们对不同地方的美食和名店留下印象，从而增强人们旅游的愿望，说不定这正是出版商当时的商业策略之一。不论古今中外，美食与旅游都是不可分割的。不管是悠闲的徒步

漫游还是高速的景点打卡，人在旅途，填饱肚子是第一要务。吃喝玩乐，吃是第一位的，吃好喝好才能玩乐好。所以在《东海道徒步旅行记》中，主人公到每个地方也都有探访美食的习惯，和今人并无二致。2012年，意大利著名游戏设计师安东尼·鲍扎（Antoine Bauza）推出了一款名为《东海道》的桌游，其内容就是到每个驿站吃吃喝喝，谁在固定回合内吃喝玩乐最多、最有效率，谁的得分就最多，谁就是游戏最终的胜利者。如果歌川广重把整个《东海道五十三次》系列都变成东海道美食介绍，应该也不是不可以。鲜艳的浮世绘与可口的美食，两者天生就是互相契合的。

现在地址：
滋贺县大津市大谷町 23-6 元祖走井饼本家碑（JR 大津站向西南徒步 20 分钟可至）

　　广重的构图再次显现出与《东海道名所图会》的相似性。据研究统计，

广重在《东海道五十三次》后半段路程中所出现的借鉴现象明显超过前半

段，越接近旅途的终点，虚构之处越多。这也从侧面佐证了广重没走完东
海道全程的说法。

段，越接近旅途的终点，虚构之处越多。这也从侧面佐证了广重没走完东
海道全程的说法。

《东海道名所图会·走井》（1797年）

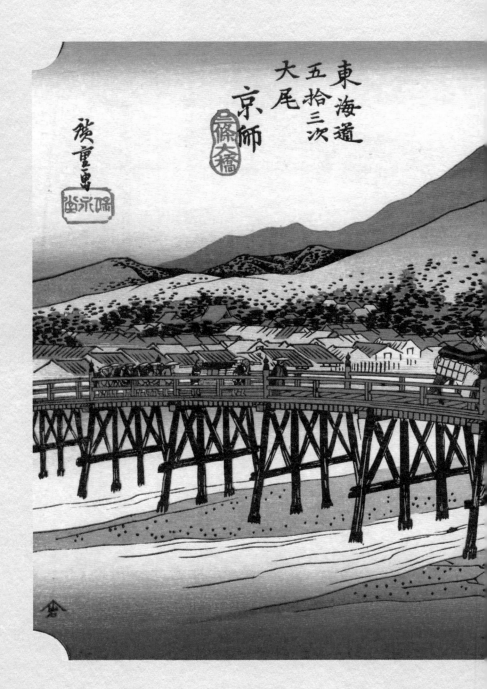

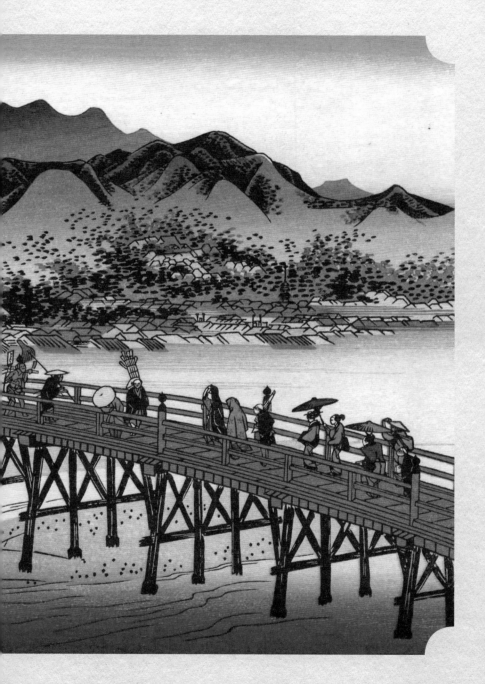

五十五　京都·三条大桥

终于，我们来到了东海道的终点，京都！著名的三条大桥横在眼前，桥上是进出京都的各色人等，有人扛着货物，有人带着随从，还有人驻足向桥下观望，凝视着奔流的鸭川之水。鸭川河边，鳞次栉比的房屋在东山三十六峰的山脚下密密麻麻地排开，代表着城市的繁荣与扩张。如果你仔细看画面的右边，在山峦与房舍之间，还能发现一座高塔，那便是清水寺的三重塔了。本图的色彩使用很有韵味，河水蓝色的渐变与沙地的灰度相搭配，日落余晖照出的橘黄色山体与前方山峰的阴影相协调，又与桥面的颜色相辉映，烘托出一片夕阳晚山的恬静美感。

三条大桥作为京都的象征、旅途的终点，和本系列第一幅的《日本桥·朝之景》起到首尾呼应的作用。但很可惜的是，家住日本桥的歌川广重，对于远在京都的三条大桥真是非常不熟悉。在本图中，他犯了一个全系列可能是最大的错误，他把石头制成的三条大桥画成了一座木桥！此桥本为木桥，但战国末年由丰臣秀吉改造，在河底插入六十三根石柱，已经成了彻头彻尾的石桥，而且是日本最早的石桥之一。如果广重真的到过京都，他不可能不知道这一点。这个错误基本坐实了广重没有走完东海道的假说，我们虽然不知道他什么时候、什么原因离开了幕府队列，但他肯定没有到过京都。他

应该是看过某本战国时代之前的古书，从而把三条大桥想成了木桥。浮世绘画家经常会犯类似的错误，包括葛饰北斋在内的历代名家都喜欢画一处名为"三河八桥"的名胜。然而这个所谓的"八桥"见载于平安初期的《伊势物语》，早不知什么时候就已经消失了，甚至可能根本就不曾存在过。但是人们依然热衷于想象这一不存在的风景。

对于风景的真实性，我们也不必过于在意。每个人心中都有自己的风景，即便是亲眼所见，广重见到的风景和我们每个人所见到的风景也不会一样。所以，广重并不在意他笔下风景的现实意味，他随兴变换季节，偶尔虚构山水，有时抄书，有时写实，他表现的始终是他心目中的那条东海道，那条悠远绵长的文化艺术之路，那条生机勃勃的平民生活之路。在他生前，他把自己对东海道的风景写意视为一生的骄傲；在他死后，他还想去西方净土继续游览那些不存在的名胜。他的辞世之诗就是这么写的："东道写意，不过旅人苍空；西国将往，且看名胜种种。"

他人生的漫长"公路片"，就随着这豁达开朗的诗句，写下了"The End"。

现在地址：
京都府东山区大桥町
三条大桥（京都市三
条京阪站西）

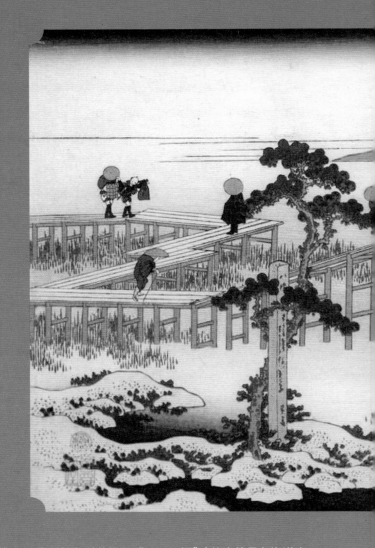

　　平安歌人在原业平下关东时曾提及"三河八桥"（他也算是东海道文化的先驱），此后"三河八桥"成为名胜，但不知何时湮灭。葛饰北斋自然没有，也不可能见过此处名胜，纯凭想象构图，所以该图有一种几何

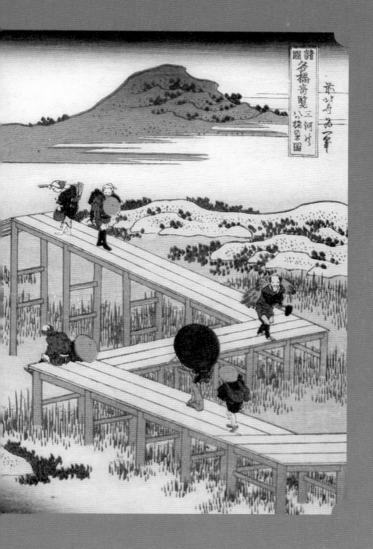

葛饰北斋《诸国名桥奇览·三河八桥》（1833—1834 年间）

化、概念化的倾向。夸张的曲折桥身、被强调的红色斗笠，形成具有现代性的点、线、面，虽然是完全虚构的，但凭借北斋强烈的个人风格带来视觉冲击。此图的创作与广重的《京都·三条大桥》几乎同时。

1797：歌川广重出生在江户的下级武士之家，本名安藤重右卫门，幼名安藤德太郎。

1802：十返舍一九的《东海道徒步旅行记》出版，提高了东海道在流行文化中的影响力。葛饰北斋、喜多川歌麿、歌川丰广等人开始了关于东海道的创作。

1804：葛饰北斋的《东海道彩色摺五十三次》《春兴五十三驮之内》刊印。

1809：广重的父母去世。广重接替父亲的消防警察之职。

1810：葛饰北斋的《东海道五十三次绘本驿路铃》刊印。

1811：广重加入歌川派，向歌川丰广学画。

1812：广重从师傅那里获得了"广"字，因此开始使用"广重"这个名字。

19 世纪 20 年代：广重进行早期的美人绘、役者绘创作。

1825：歌川丰国去世，其弟子有歌川国贞、国芳等人。

1830：歌川丰广去世，生前曾涉足东海道风景绘的创作，为广重指明了方向。

1831：广重的《东都名所》系列风景绘获得了一定成功。葛饰北斋的《富岳三十六景》系列开始刊印，一直持续到 1834 年，广重受到了此作的影响和启发。作家十返舍一九去世。

1832：广重把职位交给了儿子仲次郎，正式退休。同年，他进行了东海道的旅行，并开始《东海道五十三次》的创作。

1833—1834：《东海道五十三次》系列陆续刊印，获得了巨大成功，广重从此成为风景绘大师，出版了无数相关主题的作品。稍后，歌川国贞和溪斋英泉都推出了《美人东海道》系列。

1833—1837：天保大饥荒，日本各地农民骚乱不断。

1835—1837：广重与溪斋英泉合作的《木曾海道六十九次》系列陆续刊印。

1840：广重的《狂歌东海道》系列刊印。

1841：天保改革开始，幕府企图加强中央集权和管控，美人绘、役者绘被进一步限制。广重的东海道风景绘创作进入高峰期。

1841—1842：广重的《行书东海道》系列刊印。

1843—1847：广重与歌川国贞、国芳合作的《东海道五十三对》系列陆续刊印，他独立创作的《有田屋版东海道》也于此时完成。

1845—1848：广重的《东海道细见图会》系列刊印，但未能完成全套。稍后，他又推出了《东海道张交图会》《美人东海道》系列。

1849：葛饰北斋去世。广重的《隶书东海道》系列刊印。

1851：广重的《东海道风景图会》系列刊印。

1852：广重的《人物东海道》系列刊印。

1853：黑船来航，美国海军舰队驶入江户湾，日本进入动荡的幕末。

1854：广重与歌川国贞合作的《双笔五十三次》系列刊印。

1855：广重的《五十三次名所图会》系列刊印。

1856—1858：广重的《名所江户百景》系列陆续刊印。

1857：广重绘制的双陆棋《参宫上京道中一览双六》出版。

1858：广重死于霍乱。

1861：歌川国芳去世。

1863：幕府将军德川家茂前往京都朝觐天皇，歌川派门人集体创作了反映其东海道之旅的《行列东海道》和《文久三年春之都路》系列。

1865：歌川国贞去世。歌川派门人集体创作的《末广五十三次》刊印。

1867：日本参展当年的巴黎世博会，大量浮世绘出现在展览中，引起了西方的关注，北斋和广重的绘画开始在欧洲流行。

1868：江户幕府被推翻，明治维新开始。

1875：三代歌川广重的《东海名所改正五十三驿》刊印，描绘了明治时代西化后的东海道。

1876：一场大火烧毁了歌川广重遗留的自传。

1886：凡·高来到法国巴黎，开始收藏和临摹歌川广重的浮世绘。

1984：学者西冈秀雄发现《东海道五十三次》中存在"六趾人"。

1. 鵤心治，日高圭一郎. 広重の浮世絵風景画にみる樹木の構図的機能に関する考察 [J]. 日本建築学会計画系論文集，1998（507）：165–171.

2. 荒木啓介. 広重の版画と江漢作らしい油絵、二つの「東海道五十三次J」について [J]. 人文科学とデータベース論文集，2001（7）：11–28.

3. 飯島虚心. 浮世絵師歌川列伝 [M]. 東京：中央公論社. 1993.

4. 坂野康隆. 広重の予言：「東海道五十三次」に隠された謎の暗号 [M]. 東京：講談社. 2011.

5. 佐々木守俊. 歌川広重保永堂版東海道五拾三次 [M]. 東京：二玄社. 2010.

6. 岡畏三郎. 広重の世界 [M]. 東京：講談社. 1992.

7. 對中如雲. 司馬江漢「東海道五十三次」の真実 [M]. 東京：祥伝社. 2020.

8. 浮世絵ライブラリー編集部. 東海道五十三次を歌川広重と歩く [M]. 東京：浮世絵ライブラリー編集部. 2015.

9. 八木牧夫. ちゃんと歩ける 東海道五十三次 [M]. 東京：山と渓谷社. 2014.

10. ウエストパブリッシング. 歩いて旅する 東海道五十三次 [M]. 東京：山と渓谷社. 2015.

11. 陈卓卿. 歌川广重保永堂版《东海道五十三次》与浮世绘实景版画的发轫 [J]. 缤纷，2017（4）：91–96.

12. 高云龙. 日本歌川广重版画的色彩调理及其晕染应用 [J]. 装饰，2010（11）：82–83.

13. 刘诗秋.《东海道五十三次》主要版本初探 [J]. 艺术教育，2016（9）：171-172.

14. 刘诗秋. 歌川派的"东海道" [J]. 收藏，2018（6）：120-125.

15. 燕青. 浮世绘《东海道五十三次》中的江户日本 [J]. 才智，2014（26）：271-271.

16. 北京鲁迅博物馆. 鲁迅藏浮世绘 [M]. 北京：生活·读书·新知三联书店. 2016.

17. 琉花君. 读懂浮世绘 [M]. 武汉：湖北美术出版社. 2021.

18. 陆小晟. 伍拾叁次 [M]. 太原：三晋出版社. 2010.

19. 潘力. 浮世绘 [M]. 长沙：湖南美术出版社. 2020.

20. 十返舍一九. 东海道徒步旅行记 [M]. 鲍耀明译. 济南：山东画报出版社. 2011.

21. 王紫，宋亚男. 浮世绘里的一百零一月 [M]. 长春：吉林出版集团. 2020.

22. 王紫，宋亚男. 新形三十六怪撰 [M]. 长春：吉林出版集团. 2020.

23. 吴晓晨. 浮世风景绘巨匠： 歌川广重 [M]. 武汉：华中科技大学出版社. 2020.

24. 徐小虎. 日本美术史 [M]. 桂林：广西师范大学出版社. 2019.

25. 薛冰，薛秋实. 大名道中 [M]. 北京：台海出版社. 2021.

26. 远足文化编辑部. 浮世绘百景 [M]. 长沙：湖南文艺出版社. 2021.

27. Yao Ruiqi, Kametani Yoshihiro. Past and Present States of the 53

Tokaido Stations Through the Utagawa Hiroshige's Ukiyo—e[J]. Science and Technology Reports of Kansai University. 2020(62). 17—27.

28. Yang Enlin. Ando Hiroshige[M]. Leipzig: E.A.Seemann. 1990.

29. Matthi Forrer. Hiroshige: Prints and Drawings[M]. München: Prestel. 1997.

30. Sandra Forty. Ando Hiroshige[M]. Cobham: TAJ Books. 2014.

31. Janina Nentwig. Hiroshige[M]. Cologne: Koenemann. 2019.

32. Melanie Trede, Lorenz Bichler. Hiroshige: One Hundred Famous Views of Edo[M], Cologne: Taschen. 2007.

33. Jilly Traganou. The Tokaido Road: Travelling and Representation in Edo and Meiji Japan[M]. Hove: Psychology Press. 2004.

34. Mikhail Uspensky. Hiroshige[M]. New York: Parkstone Press. 2013.